Tomic's Design Tokyo

吳 東 龍 的 設 計 東 京 品 味 入 門 指 南

時報文化

吳 東 龍　著

再次走進一座非日常的創意城市，
觸發一次次看見與看不見的感官體驗。

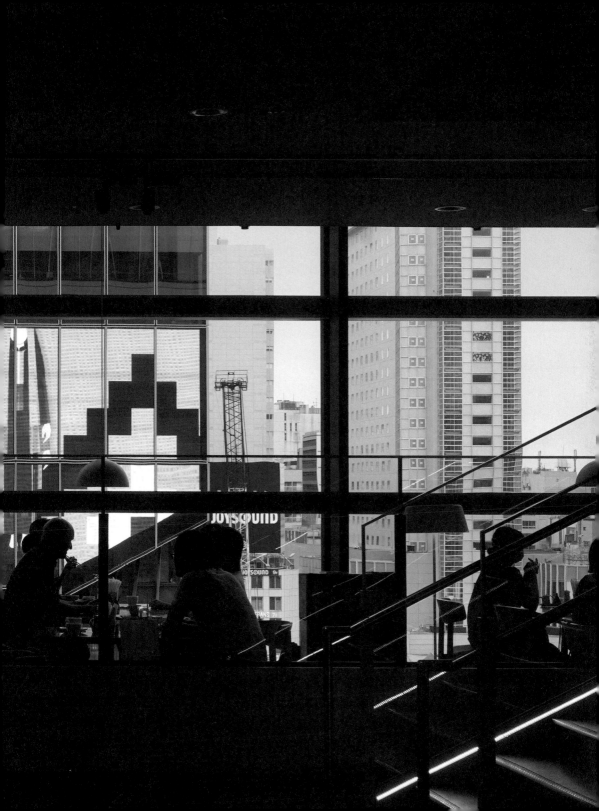

寫在前面
回到東京——

有時候我們會說，離開一個人之後才開始想念（笑），2019 年底離開東京後，很難想像再次回到東京已經是 1 千天之後，對於習慣以旅行來記錄生活的我們來說，確實經歷了一段很長的適應期，並且希望這段「非日常」的生活能儘快結束。

若問起這期間最想念東京的是什麼？我想還是那些在東京的朋友們，還有過去可以不受限制地約在許多想去的地方，自由地體驗並感受那些新奇事物的氛圍讓人流連，所幸在今日的生活已經漸漸回到了正軌。

在疫情的尾聲，我幸運地可以先一步回到東京，張望著尚未回復人潮與車流的銀座，深呼吸、品嚐一杯久違的〈CAFE DE L'AMBRE〉裡的「琥珀女王」，高腳杯內看似簡單的咖啡，卻是味道精準且充滿層次感，生奶油與甜味讓人喝上一口就感到幸福難忘，不禁感歎：「這，就是東京！」一杯咖啡充滿了職人精神對工作的執著與講究，雖然咖啡店的創辦者關口一郎已於 2018 年辭世，但這個充滿時代氣息的咖啡館似乎永遠都會在這銀座一角，如常地等待客人回來。

「ただいま！回到東京了！」我在心中對自己說。

於是經歷了疫後 40 多天的旅行，我的第 7 本書，好像也該出版了。

從 2006 年書寫《設計東京》開始，一直到 2018 年的《Premium 東京大人味・美の設計發見》為止，持續以 2 到 3 年一本的頻率出版了 6 冊關於東京裡的設計發現，每本書中鮮少有所重複，除了足見東京的豐富程度，也算是記錄了 10 多年來東京城市的設計變化，一一如實地記載了自己的觀察。我想，對於經常往返東京的人，應該都見證了東京在時光裡的變化，而變化，我們早就習以為常並且享受其中。甚至正因為這些變化，誘使我們想要一再造訪，親身感受這座豐厚又多變的城市魅力。

回顧 2006 年出版的《設計東京》內容中，〈新丸大樓〉與〈六本木之丘〉的驚喜出現，讓人開始對都市更新充滿想像與期待；2008 年《設計東京 2.0》裡在都心的〈TOKYO MIDTOWN〉出現了感動的大片草地，以及為三宅一生基金會成立了第一間日本設計美術館〈21_21 DESIGN SIGHT〉感到興奮；2010 年《吳東龍的東京設計發現 100+》裡從東京生活的觀察角度，分享當世界經濟受到衝擊時，生活裡的設計還剩下什麼？2012 年〈TODAY'S SPECIAL〉和〈代代木 VILLAGE〉將綠意帶進生活、創意總監南貴之打造

〈1LDK〉，讓東京的選品店進階到另一個不同階段，都是《東京設計誌 01》裡的分享。

在 2015 年《100 の東京大人味発見》封面插畫以老建築新商場〈KITTE〉為背景，內容深度地挖掘生活風格，此時〈BLUE BOTTLE COFFEE〉登陸清澄白河，帶來了第三波咖啡的品飲態度與生活方式，一杯咖啡帶來的幸福風暴就此席捲蔓延。直到 2018 年出版的《Premium 東京大人味‧美の設計発見》封面上，描繪咖啡、綠意也有閱讀氛圍，洋溢出東京處處像是美術館般，一座充滿美的體驗的城市。

同在 2018 年的「全球創新城市排行榜」裡，東京超越倫敦躍升為第一名，跳到近期 2021-2023 年的榜首皆由東京穩坐。這個「創新城市指數」（Innovation Cities Index）由澳洲的市調機構 2THINKNOW® 在 188 項指標評分下統計出客觀的評量結果，其評比指標不只是商業、高科技、經濟政策等，還包括文化、可持續發展、時尚、款待、社區與旅行等書中皆有關注的面向，其中像是「旅館的多樣性」、「私人美術館」、「個人移動性」、「遠距工作」、「雜誌取得性」、「獨立出版」、「創新傳統」、「步行城市」、「咖啡館與茶室」與「綠建築」等，都是重要的評量指標，也都影響著城市的創新性。

當 2022 年再訪東京時，朋友問我，去那麼多次了還有地方沒去過嗎？

「欸！是東京耶～」這回答意味著東京永遠都有新發現，即便 2019 年底因 COVID-19 的疫情，連眾所期待的 2020 奧運都變了步調，城市發展節奏也隨之放緩，不過，由於東京的城市計畫原本就不走短程規劃，因而許多大型商業設施仍陸續完成，也讓疫後探訪東京時，仍有倍感新鮮之處。

例如，在澀谷的大規模再開發計畫，一棟棟逐一完成；日本橋則有「日本橋再生計畫」、「日本橋兜町‧茅場町再活化」、「日本橋濱町的造街計畫」（まちづくり）；下北澤則有「小田急電鐵」與「京王電鐵」在各自路線的領域內努力打造街區新象，透過大型的商業設施讓區域有戲劇性的變化與更新。

在這本書裡，主要記載了 2018 年底到 2023 年間在東京的風格發現。內容共分為 6 個部分。從Ⓐ到Ⓓ涵蓋了「FOOD & DRINK」（吃喝）、「SHOPS」（採買）、「CULTURE」（文化）與「STAY」（旅宿）4 個範疇，透過海量的資訊整理歸納與較為客觀的個人觀點與造訪體驗，提供每個景點的看點

與新鮮發現，還有在它們背後值得進一步了解的巧思與脈絡。共超過 100 個由都心擴散的地點，從概念、目的到硬體設施，從東往西、從北到南，不僅可以作為旅途中的指引建議，在這些地點的介紹文字與圖像中，點描出另一種發展變化中的東京輪廓。我們還特別整理出每個地點出現的起始時間，藉由時空座標，交織出書裡獨特看見又看不見的旅途風景。

在第Ⓔ部分「COLUMN」（專欄）裡，則是從近年的觀察，包括「疫後的東京變化」、「商場風格」、「旅館趨勢」、「生活風格商店」、「日本不動產做了什麼」、「扭蛋與設計」、「旅行與品味」等，以不同面向切入東京，分享個人觀點與意見。

在第Ⓕ部分「WALKS」（散策），則以東京 10 個區域規劃出 10 張地圖路線，更超過 200 個精選地點，一日一路線，滿足步行東京的散策路線，敬請酌量使用，欣賞沿路風景享受美好之際並當心鐵腿。

儘管我們處在網路資訊充斥（卻不一定精準）的環境下，卻仍選擇以書籍形式，更篤定、更深思熟慮地呈現出編輯與設計團隊經過精心安排的邏輯性、完整性與脈絡性。在閱讀的停頓空間之間，讓新想法有機會在翻頁間乍現，還能與個人的網路社群媒體相輔相成、跨平台接軌。

確實，我們的生活受惠於科技與網路、工作也有被 AI 取代之虞，無論如何變化，每天都還是想品嚐一杯讓身心療癒感動的咖啡。〈CAFE DE L'AMBRE〉創辦人關口一郎將一生對咖啡的熱愛化為一杯琥珀色咖啡，即便百歲仍幾乎每天會到店內坐鎮，體現日本的職人精神。而這一幕幕的東京縮影，也持續在城市許多角落裡精彩上演。

如果想要銜接久違的東京，如果想要馬上走訪東京再發現，或想先來趟東京主題的紙上神遊，抑或想從大面向去了解這幾年的東京變化與發展，或是對建築、美術館、旅館、商場、店鋪、社區、咖啡店等概念企劃、趨勢與設計深感興趣。又或者以上皆非，正好想作為品味東京、感受品味的入門，發掘發現另一面您未曾看過的東京面貌。而每個真實的體驗與感受，都待您親身體會，無論線上、紙上或實地，期待本書能提供在旅途中擴增簇新的視野，打造出個人獨特的世界觀。

TOKYO
CONTENTS
目次

Ⓐ
Food&Drink
東京吃喝

Ⓑ
Shops
東京採買

CONTENTS
目次

Culture
東京文化

Stay
東京旅宿

Column

東京專欄

TOKYO

Food & Drink

東京吃喝

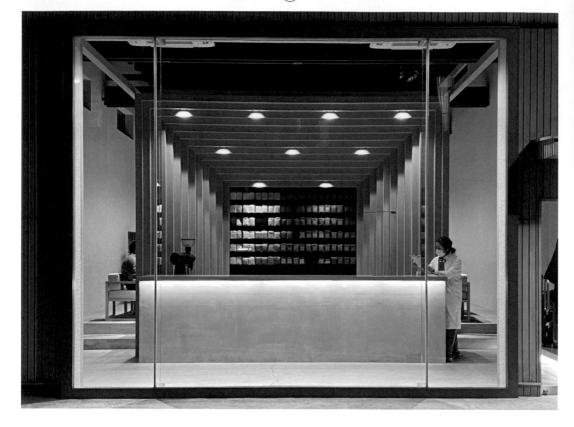

Taste

KOFFEE MAMEYA -kakeru-

2021 年，〈KOFFEE MAMEYA -Kakeru-〉 在「清澄白河」一棟有 50 年歷史的倉庫內誕生。話說 2011 年，主理人國友榮一先是在「表參道」附近一間有庭院的日式老屋內放了方形櫃檯開設起〈OMOTESANDO KOFFEE〉，後來因為房子老舊必須關閉；2017 年則開設豆子專賣的〈KOFFEE MAMEYA〉，店家不自己烘豆，而是為顧客挑選不同烘焙程度最好的豆子，依據顧客需求給予建議，並提供最佳的沖泡方式，成為特殊的咖啡豆選品店蔚為話題。

店名中的「kakeru」在日文裡有「相乘」的意思，也就是乘以烘豆師、咖啡師等不同的角色一起合作，讓品嚐咖啡相乘出更多可能，於是在原本四個方塊組成的 LOGO，轉了 45 度的方塊間隙便出現「×」號，隱藏在門前招牌裡。

特別的是，享用咖啡就像是造訪法式米其林餐廳，須先上網預定時間場次，到場後可以點選一套「FULL COURSE」套餐，品飲每月精選的一款咖啡豆，以冷萃、奶萃、作為基底的無酒精調酒，或以手沖經「厭氧」處理的咖啡豆來感受不同豐厚口感，接著一路品

一款咖啡的 7 種面向，讓品嚐咖啡相乘出更多可能

嚐到越來越濃厚的 espresso 義式濃縮咖啡、拿鐵，再搭配〈UN GRAIN〉甜點店的法式水果軟糖與特製餅乾，為整場體驗作個完美 ending，藉此發掘一款咖啡 7 種面向的風味食感。

在這裡，每位顧客可對應一位咖啡師服務，除了套餐外，也可透過系統性理性劃分的 25 宮格裡面，選擇風味的深淺濃淡甚至酸味，加上個人的感性喜好與咖啡師討論，輕鬆地去挑選出屬於自己的咖啡口味。

店家空間是長期合作的設計事務所「14sd」林洋介

的設計，大量使用從第 1 店就有的方塊元素，配搭日本家具品牌「E&Y」客製的白柚木家具，在不刻意坐滿的規劃，營造出高級感的氛圍。桌上則有來自手工吹製杯品牌「田島硝子」的訂製杯盤組，以刻意隱藏咖啡顏色的黑色玻璃杯，避免讓人有先入為主的印象，帶有盲測意味。如此一來，客人探索的慾望很容易在不知不覺間，就點了好幾種咖啡飲品，意猶未盡之餘，也可以從來自各國烘豆師所烘焙的咖啡一覽表裡，挑選購買喜歡的咖啡豆回去沖泡，讓這份愉快的體驗，延伸到家裡。

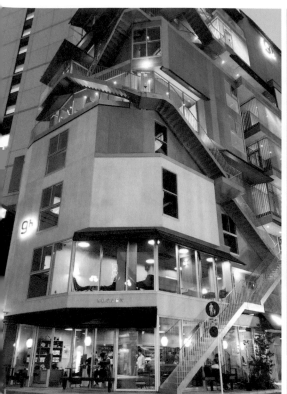
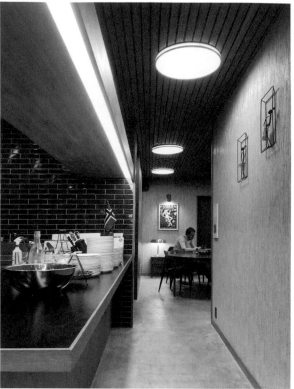

Taste
02 # FUGLEN ASAKUSA

瞬間登陸北歐的
咖啡幸福時光

2012 年，挪威咖啡店〈FUGLEN TOKYO〉首次在海外——東京「富ヶ谷」——展店，幾年後，隨著建築師平田晃久所設計，有趣如小丘般的〈9h nine hours〉膠囊旅館在淺草落成，便在此插旗開設日本第 2 店、全球第 3 店〈FUGLEN ASAKUSA〉；旅館地點位在「新仲見世商店街」附近，整棟建築高達 9 層樓，咖啡店則佔據 1、2 樓，並有旋轉樓梯連結。

空間設計由〈FUGLEN〉、〈NORWEGIAN ICONS〉老闆 Peppe Trulsen 與設計師福田和貴子共同打造，開放的空間以「第 2 個家」為概念，走木質調風格搭配深色磁磚並點綴植物，更挑選了充滿溫暖質地的北歐單椅、沙發與桌櫃燈飾等家具，還原了 1963 年在奧斯陸創業時，經典懷舊的現代室內風格，感覺瞬間登陸了北歐。

和 1 店一樣有提供以「AeroPress」（愛樂壓）針筒咖啡沖煮淺焙咖啡豆，且提供雞尾酒等酒精飲品，還採用挪威產麵粉製成烘焙糕點，而挪威的心靈食物「鬆餅」加上不同的配料吃法也是店內的一大特色，搭配咖啡又是一段幸福時光了。

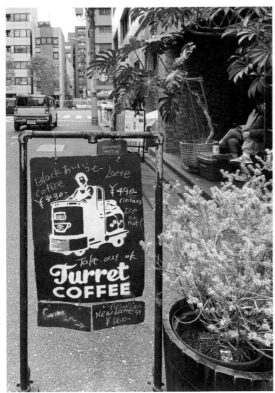

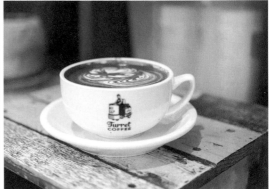

Taste
⓷ Turret COFFEE

「Turret」是以前在築地市場常常會看到載魚貨開很快的「砲塔卡車」，而這間〈Turret COFFEE〉正位在築地，一間約莫 10 個座位的店內放置了烘豆機和一台醒目的 Turret，其中綠色的櫃檯檯面還是用門板製成。店主川崎清是一位資深咖啡師，以販售濃縮咖啡與拿鐵為特色，且精心挑選最適合與牛奶搭配的咖啡豆，並使用不含礦物質成分的水質，致力提供原汁原味的美味咖啡，希望「用一杯咖啡為世界豐富心靈、展開笑顏」。

經常一早就大排長龍的店家，將 menu 都寫在牆上黑板，其中店內招牌「Turret Latte」就是很適合開啟一日的咖啡飲品，據說其用了 3 倍的咖啡豆，連咖啡的顏色都更深一點，在分量不小的寬口杯上有漂亮的拉花，微苦口感中帶出奶香，喝來也很有滿足感，還可以搭配來自岐阜〈吉野屋〉的銅鑼燒讓味道相乘更具飽足，以濃厚的咖啡滋味喚醒美好一日；不過到了夏李時，還可以試試另一特色飲品「Matcha Lemonade」。

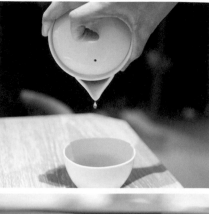

Taste 04 山本山 ふじヱ茶房

藉由美味的茶與海苔，
了解日本的美好

創立於 1690 年的日本老鋪〈山本山〉，可說是日本茶和海苔的專業戶，更是年節的高級伴手禮。據說江戶時期煎茶鼻祖永谷宗円在「宇治」發明了煎茶的製法，最早便在〈山本嘉兵衛商店〉（原本的〈山本山〉）販售，足顯老茶鋪在歷史上的指標地位。

隨著〈日本橋高島屋 S.C. 新館〉開幕，從「日本橋」起家的老鋪選在「中央通」上開設有獨立出入口的日本茶 Café〈山本山 ふじヱ茶房〉，以「藉由美味的茶與海苔，讓人了解日本的美好」為宗旨，在挑高舒適的大人茶空間裡，提供高級精緻的海苔料理與特選茶飲。

空間以白色為基調，透過豐富的光影變化與紅銅、和紙、木與石材等複合材質的巧妙運用，讓質地隨時間變得更豐富；席間窗外流動的風景映入眼簾，也使得這間老店新開的茶房變得有趣。空間上分為吧檯、雙人對座，還有半開放的區域包廂等；中島區域則像

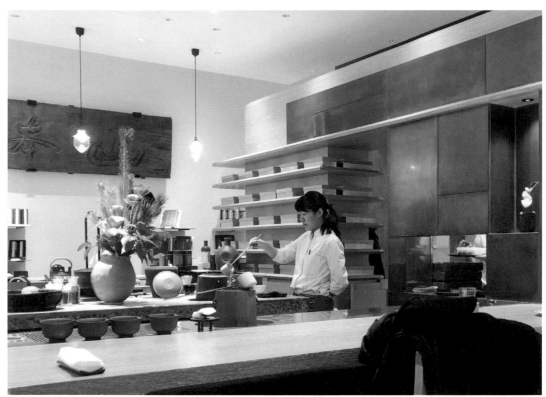

座開放廚房，點餐後實境上演，一一為客人準備茶食。

在這裡享用輕食餐點，用高級海苔、海苔醬油製作的清爽的海苔麵以及海苔壽司，搭配素雅器皿與海苔般的餐墊，品嚐珍貴海苔的清香滋味，感受兼具視覺與味覺的饗宴。若選擇品茶，有來自全國各地不同特色的日本茶，佐以300年老店〈日本橋菓子司 長門〉的精美細緻的和菓子，烘托出各自風華。

〈山本山 ふじヱ茶房〉不僅是一個用五感體驗日本茶的空間，也可以採買乘載日本文化的煎茶等茶葉、海苔或者茶具器皿等伴手禮；最後，洗手間挑選的鏡子也都很有格調。

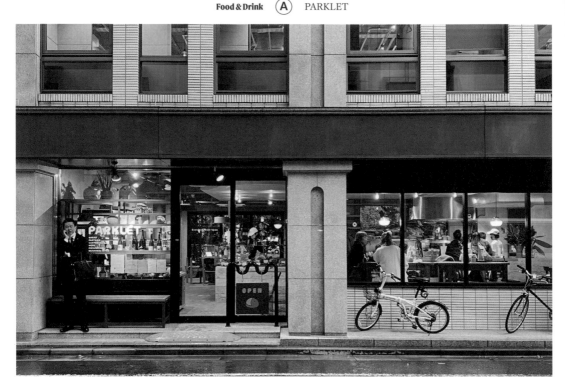

Taste

PARKLET

延伸室內外空間的暖心烘焙＋咖啡商店

〈PARKLET〉是比鄰於〈堀留兒童公園〉旁一棟辦公大樓1樓，作為「烘焙＋咖啡」的複合式商店，店內柔和溫暖的燈光、木質調的家具，室內植栽及落地窗外的公園花草林木，營造出悠閒舒適且風格完整的餐飲空間，特別是牆上抹上薄荷色淺綠泥漆、以福島櫸木作為桌椅的不規則樹塊，都將室內外的色調與材質相互融合。內部還有個〈堀留畫廊〉可作為座席，而一般客席也能作為活動空間，甚至店內

與公園的界線，都因為敞開的拉門而模糊內外界線，充分利用比鄰公園的位置優勢，延伸了彼此的空間。

店內食物皆由來自加州的店家〈JJ & Kate〉監修，旨在推出以美味天然酵母製作的麵包及點心，強調能在酥脆外皮與入口即化的口感間達到平衡；除了有由農家供應的食材，更使用以友善環境農法為理念的「Overview Coffee」咖啡豆。

造訪時，可試試以鄉村麵包做成的「Open Sandwich」（開放式三明治），其中加辣油的「Avocado toast with dukkah」（酪梨土司佐杜卡香料），鋪上一層類似「香鬆」（ふりかけ）的中東「杜卡」（dukkah）香料，口感風味十分特殊。而店家還開發不少周邊商品，像是佐料、果醬、咖啡豆、充滿手感的餐盤器皿、馬克杯與帽子等，是間連結社區友善的可愛店家。

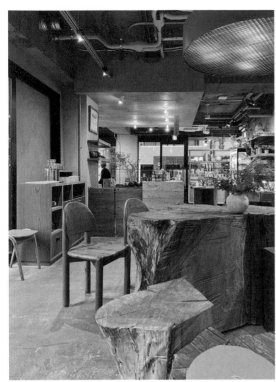

店家設計邀請以日本與加州為基地的創意團隊「Maquette」，他們不只是從品牌概念、空間到視覺生成，皆呼應環境並帶有令人親近的幽默設計語彙。此外店家會不定期邀請藝術家展出，讓這所位在非熱門地帶的小空間，都能有十足存在感與不可忽視的魅力。

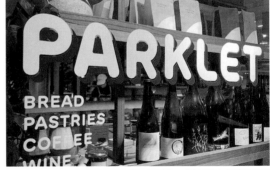

KABEAT
日本生產者食堂

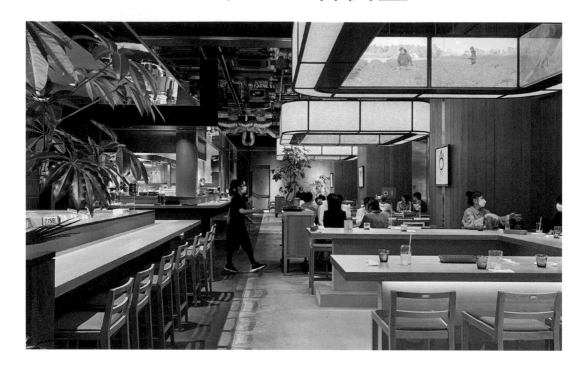

**連結食材
與獨創料理人的
飲食概念場所**

位處日本金融街區兜町〈KABUTO ONE〉大樓內的〈KABEAT 日本生產者食堂〉，有著寬達 200 坪的餐飲面積，柔和的燈光映照下劃分出許多不同區塊，呈現出嶄新氣象的新概念食堂。

「KABEAT」的名稱是結合了 KABUTO（兜）× EAT，其中的字根「BEAT」有著鼓動之意，作為在東京的中心，為生產者應援的食堂空間。

空間靈感係將過去〈東京證交所〉內活絡的交易「場所」作為主題，如今欲透過「食物」創造出當時交易的熱絡氣氛；另一方面，近年兜町聚集各類型的年輕創作者，因此打造出如街區般的開放空間，成為「連結日本令人誇讚的美味食材與獨創的料理人」概念場所。

〈KABEAT 日本生產者食堂〉透過日本各地食材與 6 組年輕的人氣料理人合作，提供消費者多樣態的餐飲選擇，他們分別是義大利餐廳〈Don Bravo〉的平雅一氏、中華料理〈O2〉的大津光太郎、美式餐廳〈The Burn〉的米澤文雄、日式料理〈てのしま〉的林亮平氏、與法式餐廳〈Morceau〉的秋元さくら及甜點店〈BIEN - ETRE〉的馬場麻衣子，另外飲料菜單是由〈An Di〉的大越基裕選擇以日本酒與日本茶佐餐。這幾位料理人，1 年 4 回為食堂設計菜單，將不同的類型料理，同時呈現在一張餐桌上，滿足聚餐時每位客人不同的喜好與口味。

因應不同類型的料理烹煮，錯落有致地設置了多個型態各異的開放式廚房，除了讓空間變得有趣外，料理也是從各方廚房端至餐桌上，猶如來自日本各地的食材經由料理人的巧思，在餐桌上共同呈現，成為真正連結食物與人的場所。

店內採用 QRcode 的點餐方式，也讓客人可以輕鬆地在座位上點餐與候餐；完食後也以自助結帳提高效率，減少人與人間接觸的規劃，在先前疫情嚴重期間十分受好評。

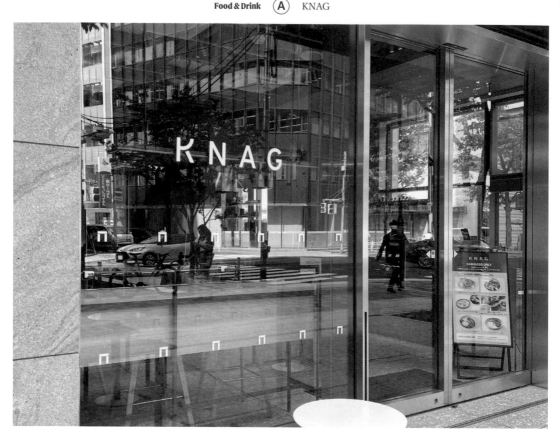

Taste ⓿7 KNAG

北歐生活哲學，可自在放鬆的城市生活場所

〈KABUTO ONE〉1樓一隅還有間〈KNAG〉，因為位處邊角兩面窗有雙面採光，加上挑高空間讓室內顯得格外明亮又舒適，坐在店內望著窗外街道行人與樹木交錯的景色，是從早餐、午餐、午茶到晚餐，都可以愜意享用的全日餐廳，更是與人對話或獨自對白的城市生活場所。

店名〈KNAG〉是北歐語「衣帽架」的意思，延伸出脫下外套放鬆肩膀、喘息小歇的意思。店內提供自家在「藏前」自然派超市〈Marked〉所烘焙的麵包，以及由自家焙煎，出自〈Coffee Wrights〉咖啡店的咖啡豆，還有來自生產者的季節食材製作的餐點，其中的藻鹽奶油吐司是特色品項，簡單卻能令人滿足。

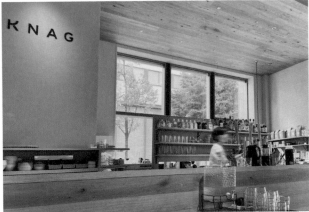

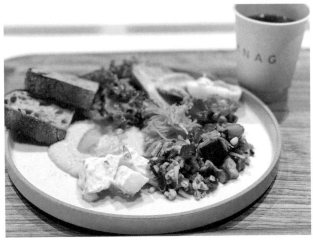

木質調的淺色空間與自然配色，室內戶外的植物配置，從家具到置物籃的選用都不將就，特別是桌面幾盞小巧精緻的日本黃銅燈「TURN BRASS」，為空間增加亮點卻不增視覺負擔。綜觀食物、空間與氛圍，〈KNAG〉彷彿作為兜町裡一處歡迎人們到來的接待場域，是濃縮也是創造新的日本橋地區文化，透過人與人的對話交流與想像啟發，讓區域的改變在此醞釀發生。

Taste

teal

**歐式典雅——
巧克力與冰淇淋
的專門店**

〈teal〉是間人氣巧克力與冰淇淋的專門店，本店座落的〈日証館〉是一棟距今近百年的歷史建築，由「橫河工務所」於 1928 年（昭和 3 年）改建，前身是建築家辰野金吾為日本企業家澀澤榮一所設計的宅邸，也是昭和時代留下的一枚建築印記，隨著「平和不動產」推動的「日本橋兜町・茅場町再活性化計畫」，更為空間與街區注入新的可能。

〈teal〉的幕後推手是兩位獲獎無數的甜點師——「溜池山王」甜點店〈PASCAL LE GAC chocolatier〉主廚眞砂翔平與〈ease〉大山惠介，取名為「teal」是青綠之意，係由於水運盛行的江戶時代，「兜町」為當時的水都，青綠色正取自河上水鴨羽毛的顏色。

此外，鴨子在古埃及便是神聖的動物，常被描繪在古壁畫上，象徵深邃的智慧與財產，也代表為「兜町」帶來財富。為呼應此概念，進駐這棟老建築的〈teal〉，其LOGO圖案就是引著小水鴨的水鴨媽媽，而招牌則是板巧克力和冰淇淋。

店內的氣氛是歐式的溫馨典雅路線，幾乎保留著原來的空間樣貌，只多了一些簡單的燈飾、櫃架與藤製家具，米白、灰藍色和金色的配色也十分雅緻，有限的座位反為空間增加了餘裕感，即便是「立食」冰淇淋，或挑選著櫃架上的麵包與巧克力，都洋溢著幸福樂趣。在炎炎夏日不妨逛逛〈teal〉，短暫的沁涼片刻更顯深刻珍貴。

※ 由於〈teal〉的超高人氣，2023 年 6 月也在日本橋三越百貨 B1 層設立了比本店營業時間更長的常設店，並推出當店限定的法式奶油餅乾「Sablé」。

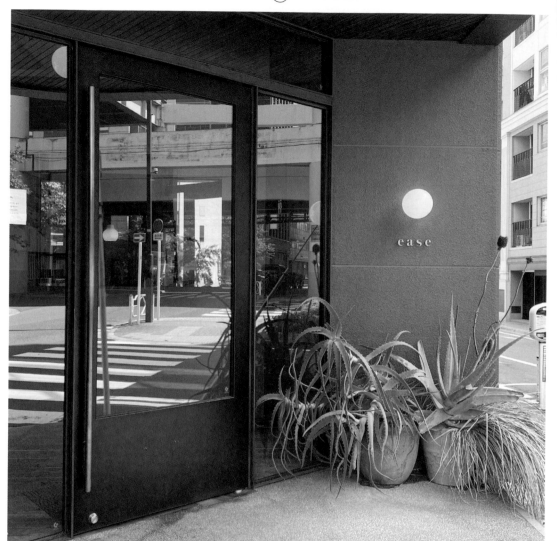

Pâtisserie ease

〈Pâtisserie ease〉與〈teal〉是姐妹店，是間兼具風格顏值與實力的烘焙坊，亦是同一位甜點主廚大山惠介主理的第 2 間店，店名是期待客人們不分大人小孩都能輕鬆造訪。

兜町的活力，
大人小孩
都能輕鬆造訪的烘焙坊

店外轉角，沉穩的綠色外牆與生氣勃勃的植物絕妙搭配著，還有一排愜意的戶外用餐區；店內木頭地板與外露混凝土牆帶出不造作的老建築氣息，搭配黃色燈光成為一隅溫馨式狹長空間。一面向窗側陳售麵包糕點，另一側是可看到開放廚房作業中的 eat-in 吧檯，空間的視覺末端還有讓人美到眼睛發亮、排列整齊精緻的櫃內甜點。

2022 年底，主廚大山惠介也在附近集結烘焙、Bistro、Café、酒吧、花店與生活雜貨，原是銀行空間的〈Bank〉內拓展版圖——〈Bakery Bank〉，還監修了線上菓子店〈レリボ（LAIT RIBOT）〉，極具創意活力。

事實上，「兜町」的諸多新店都是因為過往金融街的榮景消退後，不動產商利用當地空間重新開發後的新象，包括赴法歸國的主廚西恭平，繼澀谷〈ビストロロジウラ〉（Bistro Rojiura）後的第 2 家 Bistro〈Neki〉也落腳在此。其他諸如小型複合式空間〈Keshiki〉、植物空間〈MOTH〉、義大利麵餐廳〈Pony Pasta〉、多功能的空間〈AA〉……更是紛紛進駐，為「兜町」塑造了更多嶄新且具活力的地方魅力。

Taste
⑩

ovgo B.a.k.e.r Edo St.

小傳馬町開了一間猶在紐約街角會遇見的美式純素食烘焙店，空間由 Tokyo pm. 設計出復古風味，主理人是千禧世代的溝淵由樹，她與志同道合卻有不同專長的 3 位友人創辦了這間店。

紐約復古風味，
純素食也好吃的
街角烘焙店

東京都中央区日本橋小伝馬町 10-8 1F（原店／一時休業中）
東京都中央区東日本橋 2-2-8（新店） | www.ovgobaker.com

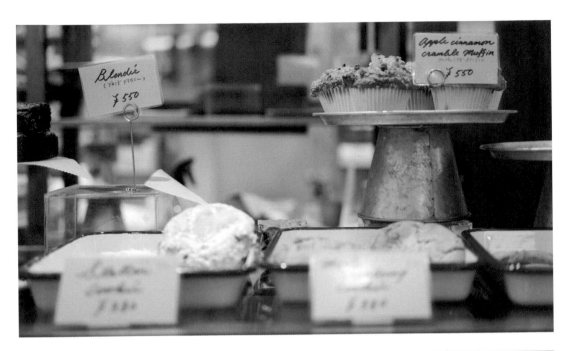

「ovgo」是 organic（有機）、vegan（素食）、gluten-free（無麩質）和 options（選項）的字母縮寫，希望讓對食物原料有想法、對蛋奶飲食有限制的人能有更多選擇。店家同時也關注環保與社會議題，因此在食材原料的選擇上，特別重視植物性有機原料、碳足跡與公平交易咖啡原則等，除了給人純素食也很好吃的印象，更讓只要吃餅乾就能對社會做出貢獻。

店內有美式軟餅乾、燕麥餅乾、瑪芬與司康等烘焙點心，其中「Impossible Chocolate Chip」餅乾，及成分有黑糖與 7 根香蕉的「Banana Bread」很受歡迎；「Scookie」則是因麵團比例弄錯卻意外好吃的原創商品，而「抹茶巧克力塊」口味尤其受到歡迎。至於咖啡飲品則選了「VERVE」的咖啡豆，並可選擇豆漿、燕麥漿、大麥漿和米漿等植物奶來搭配咖啡；另外源自西班牙含肉桂的夏日冷飲「Horchata」也是一特色。

※ 小傳馬町店因避震工程暫時停業，於鄰近東日本橋另開新店〈ovgo B.a.k.e.r Edo St. EAST〉，並陸續在原宿、京都與福岡開設支店。

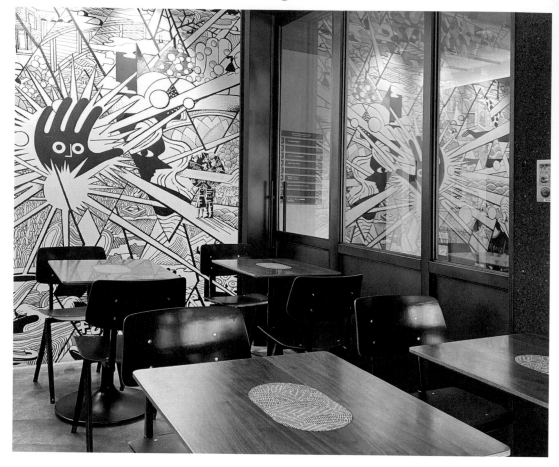

Taste
Ⅱ SINGLE O

來自澳洲雪梨的高品質咖啡品牌

〈SINGLE O〉是澳洲雪梨的咖啡品牌在東京的旗艦店，選在以「手仕事」（手工業）為主的街區「濱町」「清洲橋通」登陸，挾帶著澳洲高品質的咖啡豆與豐富的澳洲咖啡文化而來，開設在日本的第 1 間店。

這裡的咖啡 menu 也都遠從澳洲而來，且為提升服務速度，特別設置了 6 個按壓龍頭，可以在 10 秒內快速提供顧客以「batch brew」（批量沖煮）的滴濾咖啡「coffee on Tap」，並藉由店家建立的系統，會員可享更加優惠的價格，從付費到按壓喜歡的咖啡種類等，都可以自行快速完成，成為該店獨一無二的特色。

室內設計由澳洲團隊「Luchetti Krelle」工作室設計，入口天花板上的紙製裝置藝術是過去雪梨店所使用，桌面和牆面等多將廢材回收再利用，飽含思考環保的議題。另外牆上吸睛的壁畫「手君圖」則是來自藝術家 Washio Toboyuki 在現場親手繪製而成。

店家推薦帶有核果、柑橘與百香果香的「Reservoir」混合咖啡豆、「Aussie Jaffles」熱壓三明治，及加有 espresso 奶油的香蕉麵包，如果住在對面的〈HAMACHO HOTEL〉時，早餐可以有更多元的咖啡選擇。

Taste
⑫

PUUKUU 食堂

不浪費食材，
「樹之月」的美麗意境

與〈elävä II〉同一層樓的〈PUUKUU 食堂〉，其名稱 PUU 在芬蘭語是「樹」，KUU 則是「月」，合起來有「樹之月」的美麗意境，食堂概念是以循環思維將優質食材不浪費地使用到菜單內。例如店內的「咖哩與濃湯」主食，之所以有這樣的餐食巧思，旨在讓所有營養美味食材，不會因為外觀不佳就被淘汰，造成浪費。這正與日本設計師皆川明創立的「minä perhonen」品牌，不過度浪費布料，即便是碎布也可製成鈕扣或別針等配件，重新利用的服裝設計哲學，有異曲同工之妙。

在這由原木製家具與地板構成的空間，雖然座位只能容納不到 20 人，卻顯得格外溫馨，如果坐下來吃點東西好好細細品味，可能會發現更多巧思。像是窗上畫上了樹木，連桌上隔板上都有手繪圖案；天井懸掛著 18-19 世紀的瑞典銅鍋，還有面白色磁磚拼貼的牆面，上頭手寫著當日菜單。

另一面的牆壁是用「Jacquard 織布機」的打孔卡拼貼而成，很自然地與服裝連結，也是材料的再利用。而桌上簡單的餐食搭配咖啡、甜點、香草茶或特選葡萄酒等，片刻就能感受到生活美好。

離開前別忘了留意門上，還有送給客人的一句話。

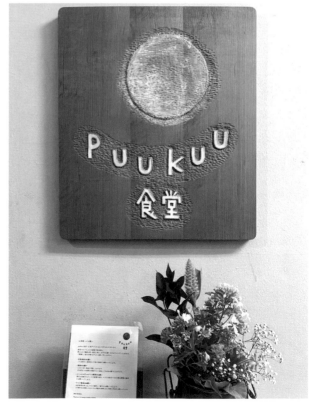

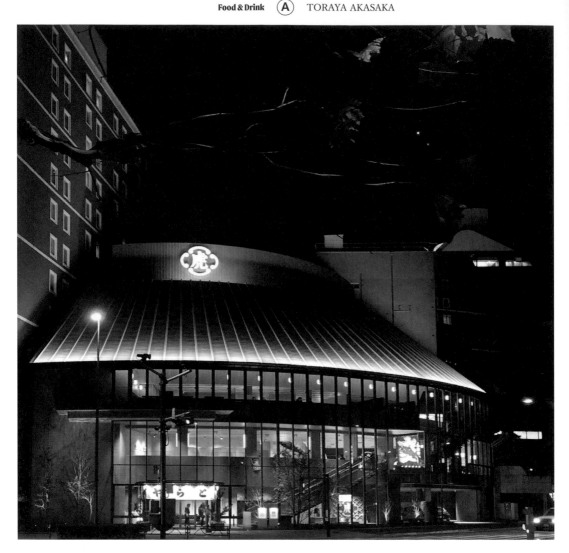

Taste
⓭ TORAYA AKASAKA

創業 500 年的和菓子老店〈虎屋 とらや〉，1964 年起，位在赤坂的店址歷經半世紀多次翻修，最近期是歷經 3 年於 2018 年底完工的建築〈TORAYA AKASAKA〉。由〈虎屋〉各大店的建築師內藤廣設計，他以大量的吉野檜木和欅木材建構木質基調，打造出僅有 4 層樓的扇形建築，也在〈虎屋〉社長黑川光博一聲魄力下取代了原本 10 層的高樓計畫。

沉穩中放鬆身心，
享受和菓子空間之美

扇形的外觀，覆以大量玻璃讓人在外就能看到內部空間氛圍，特別是從外觀可見 1 至 3 樓的弧形樓梯，串接起各樓層的線條，在規律中變化遞嬗，在內則透過玻璃帷幕感受白天自然光線的導入，明亮之餘，還可將對街〈赤坂東宮御所〉綠意盎然的樹景帶入室內，與木質調和諧舒服地揉和一起。

內部的 4 層規劃裡，B1 層是以日本和菓子相關主題展出的藝廊空間，格狀展示牆面採用 2 萬片，用來製作羊羹模型的檜木材組構而成，展覽兼具歷史文化又富生活趣味。2 樓則是商店，除了有當店限定的「千里の風」羊羹、還有像「土用餅」這樣季節限定的和菓子；而櫃檯後方牆面則使用傳統的「黑漆喰」施作，與深色地板呼應，牆上並嵌入早期的「鐶虎紋」LOGO 並以白金箔覆蓋。

走上 3 樓則是〈茶寮 Café〉，除了茶飲與精緻的和菓子茶點外，用餐時間也有供應輕食。而環顧四周，視線更可跨越「國道 246 號」的「青山通」，遠眺鬱鬱蔥蔥的御所綠林，眼前雖車水馬龍，卻因挑高室內多使用吸音材，讓內部空間保有沉靜；屋頂採用線條簡單且堅固的鈦金屬，地毯與座椅的色調也仍以黑色調為主，有些壁面採以黑色灰石拋光，部分家具沿用了過去的老件，在這刻意寬鬆配置的空間裡，能體驗繼承歷史的文化情懷讓人感受格外豐厚，且能在沉穩中放鬆身心，享受和菓子延伸的空間之美。

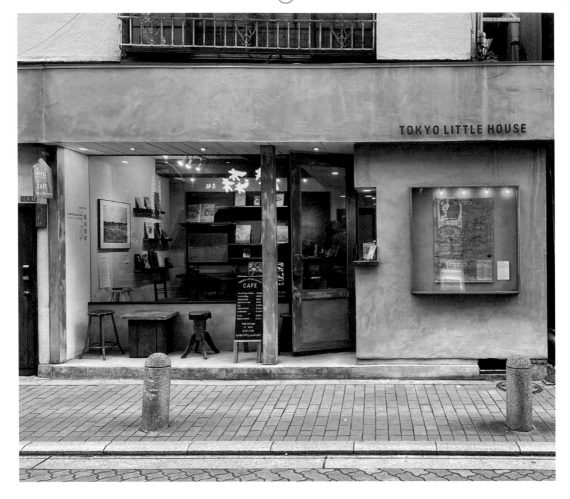

Taste
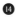

TOKYO LITTLE HOUSE

赤坂雖然也有許多咖啡館空間，但有 70 年歷史用木造家屋改造重生的〈TOKYO LITTLE HOUSE〉，散發著獨特的氣質，讓人路過很難不注意到這間具有人文味道的第三空間。

具人文味道，
很精緻溫馨的 Café 與 Gallery

木造建築的 1 樓是溫馨可愛的 Café 與 Gallery，雖然空間很小、座位不多，卻很精緻溫馨。牆上放書的層架來自拆掉的窗框，擺放了許多東京主題的經典書籍與雜誌，展示著從江戶時代至今東京變化的軌跡，猶如這棟見證戰火延燒的木造小屋，像是一個喃喃講述故事的小客廳般充滿情調。

這裡的咖啡來自「三軒茶屋」的〈OBSCURA COFFEE ROASTERS〉，特別的是端上木桌的咖啡，還是以茶碗來裝盛，而一旁形貌各異木頭老家具也散發出歲月的溫度。

2 樓則是可容納 5 人住泊的空間，也維持了原本木造的空間，且使用了許多昭和時代的建材與工法，卻同時保有現代生活的機能，可以想像在赤坂這個早晨清幽夜晚繁華的區域，應該是很有趣的住宿體驗。

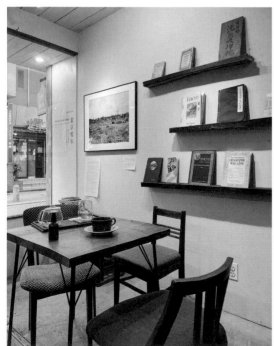

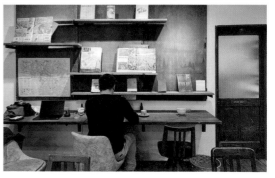

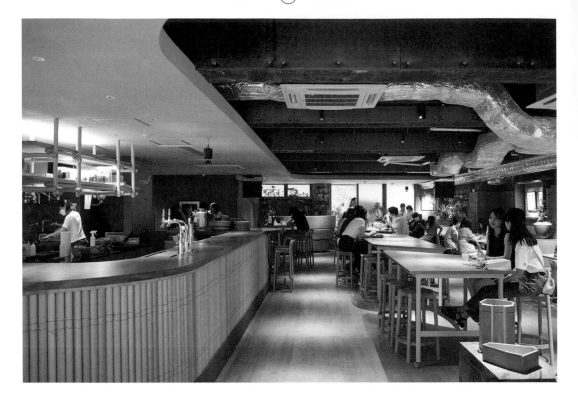

Taste
⑮ COMMON

實踐永續理想，活力且豐富的人氣聚集地

2022 年開幕的「Café & Music Bar Lounge」空間〈COMMON〉，就位在六本木交叉點附近一棟 52 年歷史的〈和幸大樓〉，而這棟建築的 2-7 樓還提供可長短期租用共享的漂亮辦公空間〈Kant.〉，營造出氛圍新鮮且元素豐富的人氣聚集地。

這棟大樓集結的幕後推手，包括為當今年輕人提出新生活方式和價值觀的企劃團隊、為實現「共創」願景和價值提出未來方針的團隊，以及打造旅館咖啡廳等舒適空間的營運團隊。

面向大眾的〈COMMON〉，其內部空間則是由「STUDIO DIG.」室內設計團隊操刀，以聚集人的

都市廣場為設計概念，同時思考面對地球環境變化，今後都市該如何存在。而為實踐「可持續性」的環保理念，團隊特別思考，這棟經過改建的建築，幾年後可能會被拆除或再利用，於是在裝潢素材及施工方法上，著重在減少浪費，或挑選有助於拆解的便利材料，好供未來移轉使用。

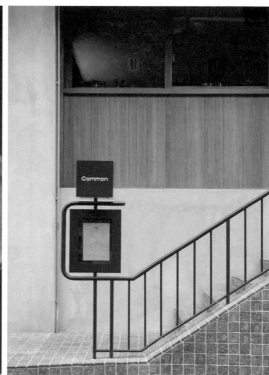

空間營運方面也呼應六本木的環境，從早到晚都很熱鬧。一早上班的早鳥可在此享用來自「押上」的〈BERTH COFFEE ROASTERY Haru〉咖啡豆所蒸煮的咖啡，中午可以來碗「台灣風」丼飯（Rice Bowl），有蒸雞、鰹魚、番茄高湯、香菇、香菜、硬花生、押麥*、黑米，蝦米等；店內餐具則採用旅居洛杉磯的日本陶藝家 Shoshi Watanabe 的創作，搭配木桌質地顯得溫潤悅目。

〈COMMON〉全年無休，每日營業到 23:00 打烊，正符合精彩的夜生活調性。尤其到了週末晚上會有 DJ 表演，為空間注入熱力；店內也掛有年輕藝術家

的創作且不定期更新，像是間生活畫廊，這樣的藝術文化也是六本木的 DNA 之一。

隨著不同使用目的，為這裡注入許多變化可能，是結合食物、音樂、藝術、設計的空間，也是聚集人的放鬆或工作空間，還加入環保永續意識，〈COMMON〉跳脫了 Café 的框架，也不只是餐廳，在實體與意識上都是面朝未來、共享共有的概念進擊。

*「押麥」是將麥蒸過以後使用棍桿將其壓成扁平狀，是日本人家中的常備食物。

Taste
⑯

bricolage bread & co.

自然的日常質感，食物簡單純粹又美味

六本木之丘的星級的複合式烘焙坊〈bricolage bread & co.〉，法文名字「bricolage」是來自英文的「Do It Yourself」之意，想要傳達的是，如果有想要創造的時間與空間，就憑著自己的雙手去打造而成吧！這間結合了法國米其林法式餐廳〈L'Effervescence〉主廚生江史伸、大阪烘焙坊〈Le Sucré-Coeur〉的岩永步兩人的專業，加上與挪威奧斯陸〈FUGLEN〉咖啡的小島賢治合作，開啟這間複合餐飲空間。

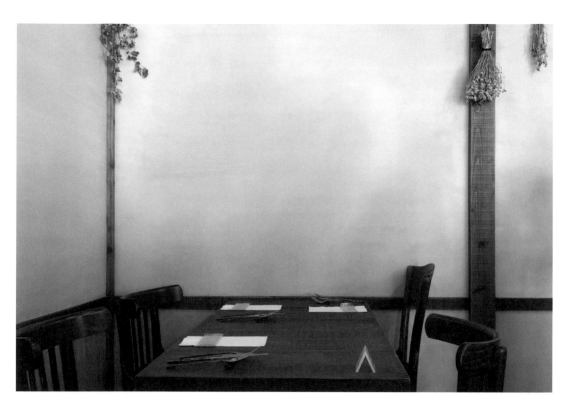

合作契機來自 2012 東北地震時，兩位為臨時住宅避難的人們烹煮食物而進一步展開合作，且在加入經營咖啡的小島賢治後，更確立了店內不同面向的精彩專業。他們以「DIY」的理念去建構店內的每個元素，展現出樸實又能感受到誠懇的空間氛圍；店內的區域有用餐區、麵包咖啡區以及可供內用或外帶的麵包吧。每天新鮮出爐的麵包以北海道產的小麥來製作，特別是有機與豐富蛋白質的「Dinkel」小麥和黑麥，共有 30 多種麵包，搭配淺焙的果香味咖啡，成為可以輕鬆造訪又幸福滿點的日常場景。

若在店內用餐，室內有著日式屋舍的風格，低調樸素又有歲月的溫度，食物則有「open-sand」（外餡三明治）、蔬菜沙拉與漢堡等，食物簡單純粹亦十分美味，搭配多種不同風格的餐具，呈現猶如家中一般自然的生活質感，〈bricolage bread & co.〉出現在六本木裡，反而又顯得特別的存在。

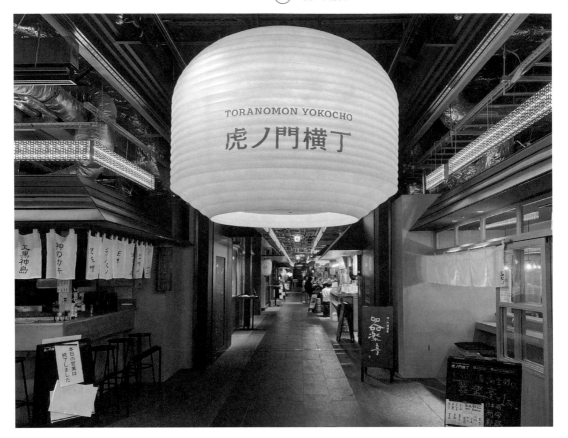

Taste
⑰
虎ノ門橫丁

將名店匯聚東京的
新飲食發聲場域

具有重要商業戰略地位「虎ノ門」，自 2020 年商務大樓〈Toranomon Hills Business Tower〉啟用之後，更是如虎添翼！地上 36 層、地下 3 層，〈Toranomon Hills Business Tower〉5 樓以上規劃為辦公空間，地下 1 樓到 4 樓則是複合式商場。而位於 3 樓的〈虎ノ門橫丁〉很有新意，它以「將名店匯聚東京的新飲食發聲場域」為定位，運用居酒屋林立的「橫丁」（街道巷弄）為概念，相較於百貨美食街，塑造出更重視整體氛圍且精選美食名店的「美食橫丁」。 負責設計的「SUPPOSE DESIGN OFFICE」設計師谷尻誠、吉田愛，以「新‧橫丁／道社交場」為題，將深邃黑的空間作為基調，除入口的大盞燈籠外，主要光線皆來自各店家發散出的魅力光輝；而每間店內有點擁擠狹窄的距離空間，營造出居酒屋般的熱鬧活絡，在新舊氣氛與疏密之間，展現出高度的設計功力。

〈虎ノ門橫丁〉的品牌識別與指示系統，則是由操刀東京〈草間彌生美術館〉識別的色部義昭設計，他在這裡幾乎僅使用碳黑色，且在文字字型和編排之間掌握得俐落精準，尤其少見的英、日文走法十分特別但不違和，清晰明確頗具新意。

除了硬體外，在用餐規劃上還有套新提案。在區域內有幾處「角打ち」（KAKUUCHI）店，是指顧客可以在這專賣酒的店裡，立刻點上一杯，再考慮接下來要吃些什麼，或者買瓶喜歡的酒，帶到小店內佐餐。另有幾處「寄合席」（YORIAI SEAT），可帶著剛在「角打ち」買的酒與食物，獨自或與友人在此輕鬆小酌的區塊；至於每間店都有的「はしごカウンター」（HASHIGO COUNTER）角落，可在此品嚐該店的一品料理。在這些之外，還有間狹窄的「LOCKER」寄物間，可將身上的行李衣物一併寄放，輕鬆走逛並享受美食。

〈虎ノ門橫丁〉共有 26 個店家，網羅網路高評價美食、排隊名店與老店等組成。像是有 70 年串燒老店〈鳥茂〉首開的分店，也有最快斬獲星級餐廳〈TIRPSE〉的主理人所開設的炸豬排料理店〈つかんと〉；紐約星級正宗泰國料理的日本新分店〈SOMTUMDER〉；另有〈deli fu cious〉的漢堡魚排以用昆布處理過的魚片（昆布的甜分與魚肉的水分交換）與醃漬過的鮪魚所製成，即便一人也能自在用餐。這裡還有千元以下的平價美食，更不定期規劃「POP-UP 餐廳」，為該區域的上班族們提供新鮮的餐飲選擇。

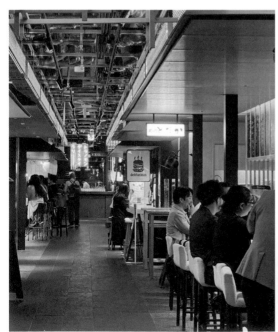

Taste
18

GYRE. FOOD

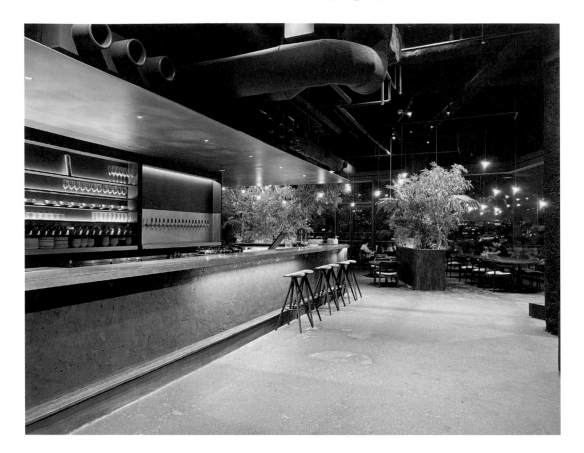

從「循環」出發的
飲食複合概念空間

以「SHOP & THINK」為理念的複合商場〈GYRE〉，2020 年 4 樓空間重新開幕，力邀活躍歐洲的建築師田根剛、資深料理人野村友里等人，打造出以當代思維出發、概念大膽的飲食複合概念空間〈GYRE. FOOD〉，傳遞「在生活同時也意識著世上發生之事」。

開始的概念是從「循環」出發，像是將食的循環、減少食物浪費等概念融入餐飲經營，付諸實現後便有 2 間餐廳共用 1 個廚房且共享食材；又或者像料理人野村友里的雜貨食材選品店〈eatrip soil〉，從日本全國找尋挑選調味料、麵包與器皿；而店外的露台菜園，則以堆肥法種植蔬菜與入菜用的花草等，透過食材與土地來強化大家對循環永續的意識。

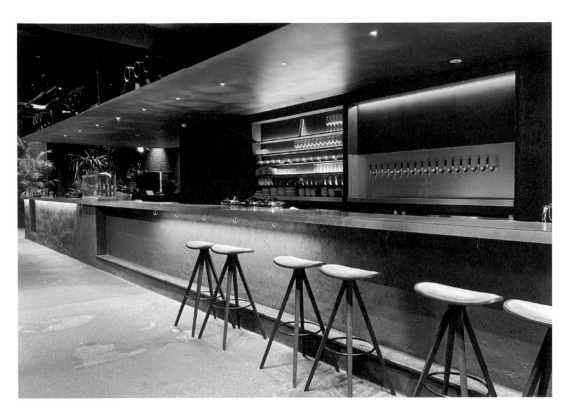

於是，在這曾可容納 5 間餐廳的上千平方公尺空間裡，團隊引進了如森林般的茂密植栽，在地板與牆上覆以泥土質地，讓「土」成為主要的概念素材，並劃分出 4 個內外界線模糊的空間──甫獲米其林一星的法國餐廳〈élan〉、提供多種啤酒的龍頭酒吧和輕食〈UNI〉、casual restaurant〈bonélan〉，及飲食雜貨店〈eatrip soil〉。

各區域相互之間又有著某些連結，像是食材間的流通，用餐空間的輕鬆轉換，甚至週一全店公休等，用整層的空間與時間體驗來深化這塊新的飲食文化。尤其到了晚上，以日本落葉松無垢木堆疊出猶如金字塔的區塊，搭配著黃銅燈罩點點的昏黃燈光，讓人們可在此自由無拘地品飲、交流，令人宛如身處洞穴之中，彷彿來到一個充滿哲思、意境特殊的考古現場。

Taste
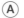

BLUE BOTTLE COFFEE
渋谷 CAFÉ

KITAYA PARK

澀谷〈宮下公園〉附近有個鬧中取靜的景點的〈北谷公園〉，公園內有間〈BLUE BOTTLE COFFEE 渋谷 CAFÉ〉，是繼橫濱店與竹芝店之後，第3間由建築師蘆澤啓治設計的店鋪，並隨著公園的整建落成開幕，是很能感受季節情調的獨特場所。

這間被建築師稱之為「destination Café」（抱持目的而來的咖啡店）的「BLUE BOTTLE COFFEE」有著懷抱公園開放明亮的空間，2樓落地窗引進寬闊的公園視野外，空間的低飽和色調與戶外綠意相得益彰。幾盞野口勇的「Akari 紙燈」更添詩意，還設計有多種不同座高的席位，搭配多種不同品牌與樣式的家具桌椅。例如與「KARIMOKU」合作優雅細緻的木製桌椅、使用家具品牌「ARIAKE 有明」的簡約沙發，甚至還有像被爐桌下凹式地板的座位，室外則有蘆澤啓治設計的「石卷工坊」長椅。

懷抱公園綠意、
開放明亮的藍瓶咖啡

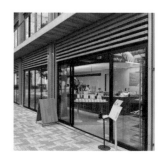

店員制服是與 NIGO 的潮牌「HUMAN MADE」合作、餐具來自鹿兒島溫潤質樸的「ONE KILN CERAMICS」；店內還有和櫃檯磚紅磁磚同尺寸的起司蛋糕與別店沒有的紅白酒供應，連同檸檬奶油鬆餅盤等，全都是當店限定 menu。

這間咖啡店座落在約 960 平方公尺的公園內，由「澀北 Partners」負責營運管理，將原本以停車為主的區域重整──包括新增植栽、廣場、照明並增加建築面積（容積）。工程方面則由「東急」、設計公司「CRAZY AD」與「日建設計」共組的團隊合作。

特別的是，這個政府委由民間營運管理的專案，藉由當地的「公募設置管理制度」（Park-PFI），除了可對大眾開放，也可以在公園內申辦活動，因此從設計重整到營運都是一條龍規劃進行，若有獲利盈餘，則用於公園維護或與政府分帳。

公園 LOGO 採用「桑澤設計研究所」學生競圖作品，以澀谷的英、日文字首「S」和「し」進行設計，拉近與地方關係。像這樣讓企業有與當地合作的舞台，同時也建立品牌價值形象，又促進地方社區的建設、嘉惠當地居民，讓美好發生、延續。

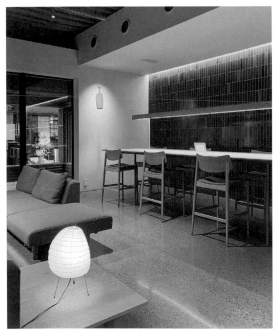
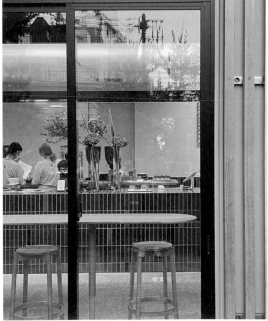

Taste
⓴ Minimal The Baking

充滿心意的
法式巧克力蛋糕

2014 年在「富ヶ谷」開業的〈Minimal〉，是一間強調「Bean to Bar」的巧克力專賣店，與農園購買單一品種可可豆且只加入砂糖製作巧克力，透過特殊製程讓自然香氣與風味極大化釋出，並主打不同口味的板巧克力。

2019 年在「代代木上原」的新業態店鋪〈Minimal The Baking〉，是猶如創業般的另一次新的挑戰。這間主打「法式巧克力蛋糕」（ガトーショコラ）的品項將「Baking」（烘焙）的考驗分為兩階段：第 1 階段是透過「煎焙」將可可豆的風味最佳化地提煉出板巧克力；第 2 階段則是透過多次試誤累積的「烘焙」技術，保留巧克力的香氣和風味，並與其他配料和諧且豐富地存留在巧克力蛋糕裡，成為獨家特色。

在這間溫馨又帶點隱密的空間中，吧檯前的座位雖然不多，而在蛋糕櫃內就有 8 種不同的口味與特色的巧克力蛋糕與起士巧克力蛋糕，還可試試 pairing 組合，佐以焙茶、日本酒、紅白酒或者手沖咖啡，還有來自〈丸山珈琲〉、〈ONIBUS COFFEE〉、〈FUGLEN〉等咖啡供選擇，甚至還有讓心情大好的冰淇淋聖代等甜點飲品，實屬巧克力的味覺幸福寶藏。除了適合在店內享用外，也可帶走這充滿心意的日本伴手禮。

東京都渋谷区上原 1-34-5 ｜ www.mini-mal.tokyo

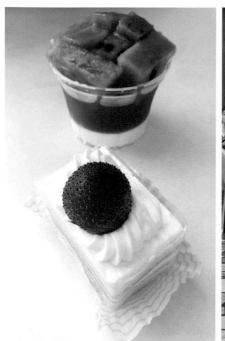

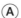

Taste
㉑
Omiya Yougashiten
近江屋洋菓子店

宛如走進
昭和時代的懷舊光景

1884 年（明治 17 年）創業，位在神田「淡路町」這間老派菓子店，現今已來到「吉田第 5 代」接手，店內有著挑高的藍色天花板、如花瓣般的圓形白色頂燈、不規則的石材拼花地磚與穿著制服的服務人員，彷若回到過去──30 年前昭和時代的懷舊光景。

儘管懷舊裝潢風格一直不變，卻能不斷吸引客人光顧，其魅力就在於提供豐富多樣且新鮮的水果甜點。店家每日到市場採購最新鮮的當季水果，且運用社群媒體，如公開日記般更新近期品項與製程，其選購的品種並不拘泥於日產，也因水果食材不同，每回供應的蛋糕種類也會滾動性地變化。

其中的招牌甜點「Fruit Punch」使用各種色澤鮮豔的新鮮水果，「蘋果派」特選富士蘋果，以手工製成向日葵形狀，還可以吃到滿滿的蘋果內餡，是來店必點；另外，也是招牌的「草莓蛋糕」，以鬆軟樸實的蛋糕，搭配鮮奶油與幾乎超載的草莓，簡單而純粹就令人感到幸福滋味。

不只是生菓子，燒菓子也很受歡迎，若是外帶的話，粉彩色系的復古風格包裝紙也是深植顧客心中的歷史印記，據說那是約 60 年前一位美術大學生所設計，還曾經作為 2022 年《Hobonichi ほぼ日手帳》的一款封面，風格獨具，充滿難以複製的懷舊風情。

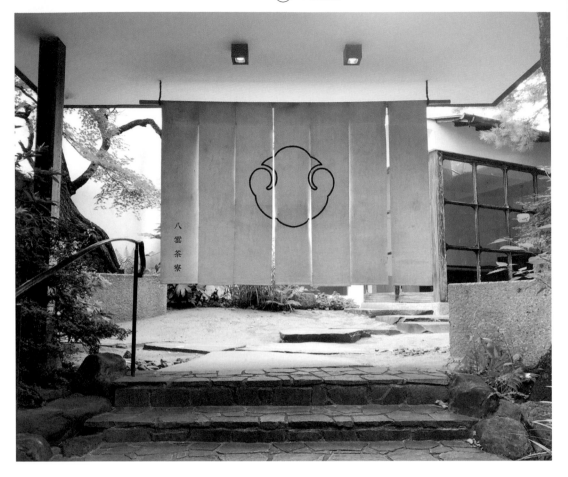

^{Taste}㉒ 八雲茶寮 YAKUMO SARYO

新意與自然詩意：用五感享受的美的體驗

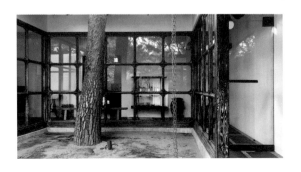

隱身在目黑區高級住宅裡的文化空間，是結合食事料理（飯、味噌湯和醃菜）、茶房、和菓子店與文化沙龍等多面向空間，由室內設計大師緒方慎一郎開設且擔任茶寮亭主，過去他創辦的「SIMPLICITY」公司，設計過和菓子店〈HIGASHIYA〉、Hyatt 旗下的〈Andaz〉旅館與京都〈Aesop〉等店空間，擅長將日式傳統揉合現代美學，詮釋創造出令人驚豔的新意與自然詩意。

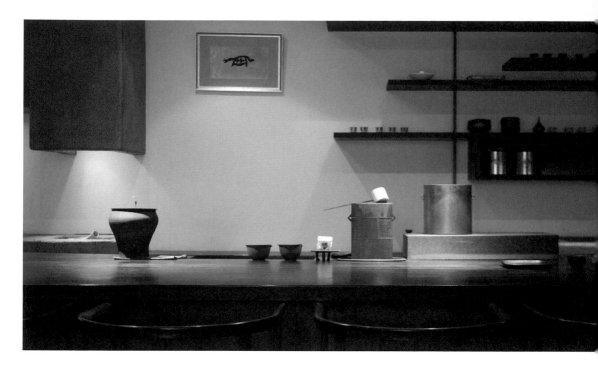

前往交通不易到達的茶寮，像是赴一場文化宴席的約。環境清幽、茂密樹叢下鏽褐色的門扉與覆以青苔的厚石圍牆，散發出閑靜歲月的氣息；進門後踩著踏實的石階、如絲帶般線條柔軟的扶手，都像是優雅的邀請；隨之走上穿過暖簾後隔離喧囂，出現以ㄇ型屋舍圍出小庭高松的單層建築，心境已開始轉變。

室內空間包括SALON、茶房與和菓子等和食空間等，無論是茶、料理或是朝食，都是透過食物與職人技術的結合，從器皿、桌燈、空間到景致，可以是一場用五感享受的美的體驗。店家定位為「現代的文化沙龍」，也是「究極的料理屋」，藉由空間與新的和食文化讓心情沉澱下來，用心去感受這裡無處不在的迷人魅力。

Taste

STARBUCKS RESERVE® ROASTERY TOKYO

櫻花、咖啡、茶、酒
交織出的美好體驗

由建築師隈研吾設計，座落在目黑川旁的注目建築，是星巴克全球第 5 店的〈STARBUCKS RESERVE® ROASTERY〉（星巴克臻選 ® 東京烘焙工坊）東京店。外觀以建築師善用的杉木與玻璃質地為立面印象，一方面讓這龐大建築和諧地融入環境，另一方面也以半鏡面玻璃輝映周遭的自然美景。

在這棟 4 層充滿玩心的咖啡遊園地裡，集結了 4 個品牌：「STARBUCKS RESERVE®」、「PRINCI®」、「TEAVANA」（茶瓦納）與「ARRIVIAMO BAR」，各進駐在不同樓層，空間上沒有過於具體的分界，可自由探索、上下穿梭，以五感體驗這內外皆美的咖啡工廠。

近 900 坪的室內空間則依慣例由星巴克設計師 Liz Muller 設計，挑高的空間裡，舉頭可見高達 17 公尺貫穿 4 層樓的筒狀儲存庫，其表面由經過鎚打過的 121 枚銅板所覆蓋，周圍則掛著 2,100 枚銅板櫻花，會在焙煎咖啡時隨之翩翩飛舞。空間便以這玫瑰金紅銅色為基調，連收銀檯 tray 盤也是這種不過於浮誇的金屬色澤，與窗外盛開時的櫻色映襯。

在樓層配置上，1 樓的挑高空間分成 4 區，主要的咖啡品飲吧檯、烘豆機區、咖啡豆 Coffee Scooping Bar 與令人心醉的周邊商品，還有來自義大利烘焙坊〈PRINCI®〉提供可頌、佛卡夏與 PIZZA 等升級版的美味食物。看著一整面以手工嵌入 2,300 個茶杯

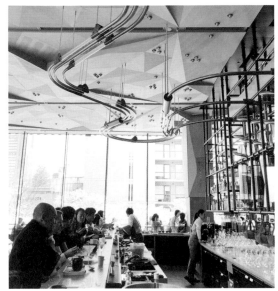

的牆面走上 2 樓的〈TEAVANA〉，咖啡香轉為茶香，讓不嗜咖啡者也可以得到感官滿足，還可喝到當店限定的石磨抹茶飲品；而彷如折紙的天花板面與和紙牆面都是精緻的設計細節，在此還可看到挑高中庭裡環繞全店運送咖啡的彎弧管線，以及下方的咖啡煎焙實況；而緊鄰窗邊的絕佳座位，得以平視角度奢華又滿足地賞櫻。

3 樓有一整面用 5,000 張來自世界咖啡豆產地的臻選®咖啡卡組成「TOKYO」字樣的牆面；另還有一處提供原創的咖啡調酒的〈ARRIVIAMO BAR〉，且不只是咖啡調酒，也可以茶入味甚至是無酒精調酒。另一區則有供應冷萃冰滴飲品的「COLD BREW SILOS」，櫃檯後方是挑高通透的空間，可見猶如工藝品般的蒸餾壺器具與筒倉設備，精美的工藝造型讓人目不轉睛。而本層還有戶外露台空間，擺放了「天童木工」的雪松家具，更是鳥瞰目黑川與整排櫻花樹的極佳角落。

〈STARBUCKS RESERVE® ROASTERY〉展現了精緻、設計密度高的大尺度空間，反映出世界共通的

概念，並展現出地方特性的設計，讓人工與自然之美並陳於此；彷彿一段用設計將櫻花、咖啡、茶、酒交織出美好愉悅的旅程，是一次令人難忘且充滿香味的獨特體驗。

一般來說，該系列的內裝都是以暗色調為主，但東京店則為了搭配整體而表現出更為明亮開放的設計，功能分野清楚但有趣好玩。

Taste
❷❹
OGAWA COFFEE LABORATORY 桜新町

將京都美學意識
帶入的新型態店家

1952 年創立、以咖啡豆烘焙、販售起家的京都〈小川珈琲〉，在宜居的世田谷區「櫻新町」首開新型態旗艦店〈OGAWA COFFEE LABORATORY〉，引起熱烈討論且帶來了高人氣。

這間以玻璃帷幕外觀的獨棟旗艦店，邀請到創造〈Graphpaper〉、〈日比谷中央市場〉等充滿概念與話題商空的南貴之擔任創意總監，以及曾打造〈KUMU 金澤 by THE SHARE HOTELS〉旅館空間的設計師關祐介，在方正格局的店中央樹立起大圓柱空間「藏」，作為儲藏咖啡豆室，還有一個如茶室低矮躝口般的入口小門進入，為空間設計中主要意象特色。

咖啡工作吧檯與坐席桌面都以柳安木製作，桌面採用

「浮造」加工技術讓木紋更加明顯且更具觸感；地板上則使用來自京都停止運行的市內電車站留下的石板材嵌入地板與桌下，象徵了京都的文化氣息；而點餐的吧檯檯面下方，也巧妙將茶室「腰張り」（為了怕和服與牆壁摩擦而使用和紙如裝飾腰帶般貼在牆面下方的設計）語彙融入，將京都的美學意識帶入現代空間。

店內的設計概念是「留意自然光下出現的景致」，創造出一個極力抑制因燈光所產生的陰影，因此白日來訪的話，會感受到沒有人工光源且明亮均勻的陰翳之美。至於店內家具多是量身定製，器具則選用了陶藝家大谷哲也的杯子、〈STUDIO PREPA〉的玻璃壺、木工職人內田悠的木製餐盤，還有出自

岡山瀨戶內市的品牌「LUE」黃銅餐具，甚至連廁所門把與門口地上的排水格柵都有許多令人驚豔的設計細節。

空間之外，講究又創新是這裡的咖啡特色，由日本拉花冠軍咖啡師衛藤匠吾坐鎮，且平常提供了 21 種精選咖啡，讓客人可透過像風味輪盤上的口味直覺性地挑選，還會附上色彩豐富的小卡說明；另外還有隔週更換不同煎焙風味的咖啡豆，甚至是為搭配餐點所設計的飲品與餐食。

如果想要嘗試店內限定的新鮮感，不妨參考咖啡菜單上的 signature 品項，享受新鮮獨特的咖啡體驗方式，發現風味的樂趣。如果在不同時段造訪還有很多令人垂涎的餐飲與甜點菜單，包括午、晚餐的套餐設計遠遠超過咖啡店的格局，表現出京都特別細膩講究的待客精神。

Taste
㉕

BLUE BOTTLE COFFEE
橫浜港未來 CAFÉ

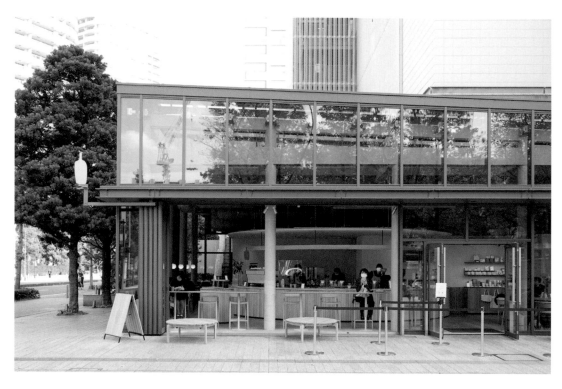

具開放感的
港口玻璃帷幕「藍瓶」

日本「BLUE BOTTLE 藍瓶咖啡」第 20 店出現在〈橫濱美術館〉對面，「港未來」21 區內最大商場〈MARK IS 港未來〉1 樓一隅的獨立空間，同時也是面對公園有著大片落地玻璃帷幕的半露天空間，可以感受綠意也享有空中鳥飛，具開放感的港口情調。

店內空間是由蘆澤啓治與哥本哈根設計工作室「Norm Architects」所組成的團隊聯手設計，在這長形且帶著現代感的理性空間裡，創造出過去在「藍瓶」少見的圓弧造型，像是吧檯、桌子與球燈照明等，柔和了空間裡的線條；材質上則以木頭作為主要材質，大量使用在地板、家具、櫃檯等，甚至圓柱下半部還以麻線纏繞包覆，打造具手感溫度的親近空間。

神奈川県橫浜市西区みなとみらい 3-5-1 ｜ store.bluebottlecoffee.jp/pages/minatomirai

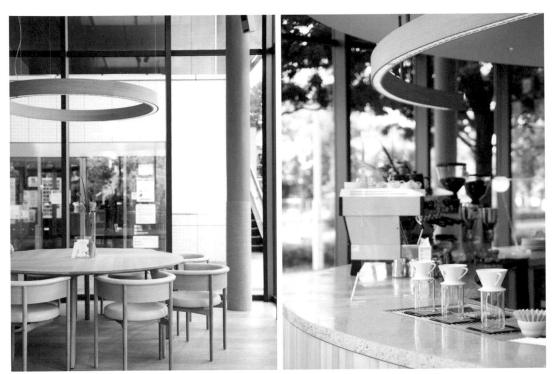

其中最有趣的企劃是，店內家具與日本木家具品牌「Karimoku」合作，專門為店內設計3款不同形式與舒適性的座椅——推出「KARIMOKU CASE STUDY For BLUE BOTTLE COFFEE」系列——包括輕巧細緻的餐椅「Café Chair」、有腳靠橫桿的高腳椅「Bar Stool」，以及座面覆以牛皮軟墊的低座面扶手椅「Side Chair」。

此3款座椅，皆使用生長50到100年日本橡樹製造，融合機械與職人技術以無垢木質為基調，打造簡潔、舒適、會呼吸的永續家具；這些優質家具除在店內營造感性溫潤的氛圍外，還提供線上購買，大家可將這迷人的咖啡廳氣息移植於家裡，在家中也能感受「藍瓶」的香味與悠閒情調。

Taste
26

OGAWA COFFEE LABORATORY
下北沢

下北澤複合設施〈reload〉裡聚集許多特色鮮明的店家，其中的〈OGAWA COFFEE LABORATORY 下北沢〉，是繼〈小川珈琲〉在「櫻新町」所開設新型態店之後的 2 號店，以「體驗型咖啡沙龍」為概念，一開張便是大排長龍。

〈OGAWA COFFEE LABORATORY 下北沢〉的空間設計師與 1 號店一樣出自關祐介之手，整個灰色空間顯得十分洗練極簡且冷調，連椅子水泥砌成，猶如店名中的實驗室，帶有緊張感的空間。

一字型的 9 公尺水泥吧檯也十分俐落，連同灰框隔板也都搭配空間量身定制毫不違和。吧檯後方猶似作品的和紙白板，是來自佐賀的「名尾手すき和紙」，也是暗藏存放咖啡豆櫃架的門扉，帶來文化氣息。地板則是鋪上覆以劍麻的磁磚地毯，帶有工藝性的溫度。客人座席桌面以夾板製作但沒有桌腳，是直接將桌身插進地上縫內，還可以依照需求來調整位置，做法獨特。

〈小川珈琲〉新型態 2 號店：
體驗型咖啡沙龍

點餐時，雖然可在吧檯與咖啡師用風味討論喜好，但來到〈OGAWA COFFEE LABORATORY〉不只是單純的品飲而已，定位為「體驗型 Beans Salon」，就是要讓客人借用整套咖啡器具，從烘豆、計量磨豆、注水到沖煮等 5 步驟（燒く、挽く、注ぐ、淹れる、計る），有多達 40 多種的專業器具供選擇，連老喫茶店的虹吸式器具都一應俱全，還有 22 種以上專業烘焙的自家咖啡豆，感受在店內自行沖煮出美味咖啡樂趣的沉浸式體驗。

再訪時，店內多了 2 座商品桌櫃，擺放與工業風品牌「FreshService」聯名合作的磨豆機、隨行杯等相關商品，還有藝術選書的販售，有著創意總監南貴之的風格品味，讓這段咖啡時光更加豐富。

TOKYO Shops

東京採買

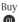
無印良品 銀座

連結人與人的「好感生活」世界旗艦店

「無印良品全球旗艦店」──〈無印良品 銀座〉，在銀座「並木通」上的全新大樓〈讀賣並木通大樓〉開幕，銷售面積近 4,000 平方公尺；其中最受矚目的是全球第 3、日本第 1 的〈MUJI HOTEL 銀座〉。新店的概念，維持一如既往的「好感生活」。

整棟有 B3-10 樓，無印良品商場包辦了 B1-6 樓，包括 B1 層以「素之味」為概念的無印良品食堂〈MUJI Diner〉；1 樓有麵包坊、生鮮食品、特調茶工房和果汁吧、每日便當，皆來自關東附近縣市地方農家的新鮮蔬果。2 樓則是服裝、鞋包、〈MUJI Labo〉還有回收利用的〈Re MUJI〉。3 樓有文具、美容、自行車和旅行用品等；4 樓是餐廳廚房、童裝和縮小範圍的〈MUJI

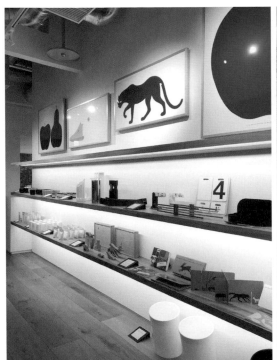

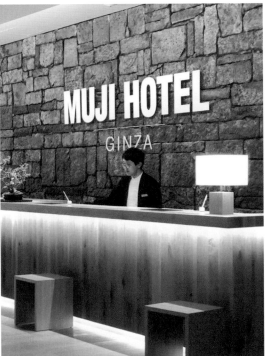

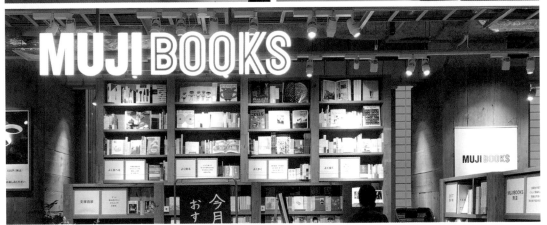

BOOKS〉、舉辦活動的〈Open MUJI〉、〈Found MUJI〉選品與設計工房等。5樓是臥房寢具、家具、家電、清潔產品與諮詢平台〈MUJI SUPPORT〉。6-10 樓除了是 79 間客房的旅館區域，有提供非住宿也可以使用的 51 席〈WA〉餐廳、酒吧〈Salon〉，舉辦展覽活動的〈ATELIER MUJI〉藝廊和圖書館。

強調「好感生活」的世界旗艦店，期待成為連結人與人、人與社會、人與自然的場域，並且從銀座連接人、連接街區也連接城市，將無印的日常生活與世界觀從此延伸到世界。

Buy

無印良品 東京有明

以更大尺度思考，
超越百貨的「百八貨店」

單就賣場面積來說，〈無印良品 東京有明〉（百八貨店）是關東地區面積最大的「MUJI」店鋪，除了沒有旅館設施外，幾乎囊括所有的無印商品，加上姐妹品牌「IDÉE」品項，還包括生鮮食物、居家改造、建戶銷售，以更大尺度來思考「美好生活」。這裡以「打造家」、「打造街區」與「生活支援」3個概念延伸出8項新商品與服務，主要的目標就是「超越百貨店」，成為對在地人的生活長效且有用的存在。

8項商品與服務裡，有「生活事物的相談所」（針對不同年齡層的人與不同生活型態的個人或家庭，提供好好生活的建議、清潔的建議。有寄存物品的服務，以及每月定額的觀葉植物購買服務）、「空間改造」、「環保商品與

服務」、「1:1的陽之屋樣品屋」、「空間企劃」、「市集與移動販賣相關活動」與「針對江東區的相關住居對策」等。

對外國客來說，這裡的「MUJI」除了挑高的天井、寬闊的走道與開放感的空間，同時維持了精緻度外，還有巨量的植物、多樣的燈飾、寵物與料理食材的相關商品等，還有他店沒有的大空間樣品屋陳設，讓無印的「好感生活」樣貌，更清晰且完整地呈現。

如果有興趣，按重量出售的洗滌劑（以100 ML為單位），只有在「東京有明」販售，顧客可以攜帶自己的空瓶來盛裝，讓多樣少量的豐富選擇為環保盡一份心力，而散發品牌魅力的氛圍，只有在這裡限定感受。

Buy
03 ## IDÉE TOKYO

1983 年由黑崎輝男所創立的生活風格品牌「IDÉE」，融合了設計、家具與藝術，隨著時代不斷地演進與變化，與時俱進著為當代品味提案。2020 年在 JR〈東京車站〉內的商業設施〈Gransta Tokyo〉內推出全新概念店〈IDÉE TOKYO〉。

沉澱且仔細品味
設計好物的獨特場域

這間店的一大特色是與設計師深澤直人共同企劃，如展覽般地在櫃架上陳列商品，以獨特的品味與審美眼光，介紹設計、民藝和藝術，以物件為我們的日常生活提案。因此可以看到包括具有歷史感的日本「春慶塗」重箱、韓國青白瓷與「伊萬里燒」的白瓷「急須」（茶壺），也有現代設計、歐洲家具與照明等不同背景來源的精選好物，但在同個平台上格外契合地並陳出獨特的氛圍。

店內還有「IDÉE GALLERY」會定期更換主題，引介來自海內外令人啟發的藝術家作品展覽，像是日本型染大師柚木沙彌郎、陶藝家 Derek Wilson、鹿兒島睦、黑田泰藏與二階堂明弘等人，在人潮匆忙來去的站內，提供一個沉澱且仔細品味美好生活的場域。

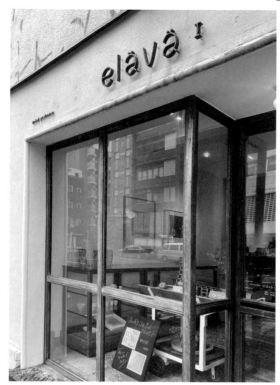

Buy
04

minä perhonen elävä I

以生活之名的
食材與器皿專賣店

2019 年開幕的〈minä perhonen elävä I〉與〈minä perhonen elävä II〉就位在日本橋「馬
喰町」，是「minä perhonen」在東京的兩家相距不到 3 分鐘路程的選品店。〈elävä I〉
現址，過去曾是一家生活風格選品店〈starnet〉，因為結束營業，「minä perhonen」
創辦人，服裝設計師皆川明聽說後深感不捨，便承接下來成立新店，並以芬蘭語「生活」
為之命名，專賣食材與食物器具，

店內空間格局沒做太大改變，無論是木框櫥窗、木門、地板質地，或是通往 2 樓的陡峭
木造樓梯都保存了下來，也保留原本經歲月斧鑿的痕跡。1 樓主要販售地方食材、有機蔬
果、味噌、香料、調味醬料與燒菓子，也有生活道具、食器等；2 樓是窗明几淨的藝廊空
間，大片格窗與整面格櫃，經常舉辦與食器相關的展覽與活動，藉此與不同的生活道具
藝術家交流。

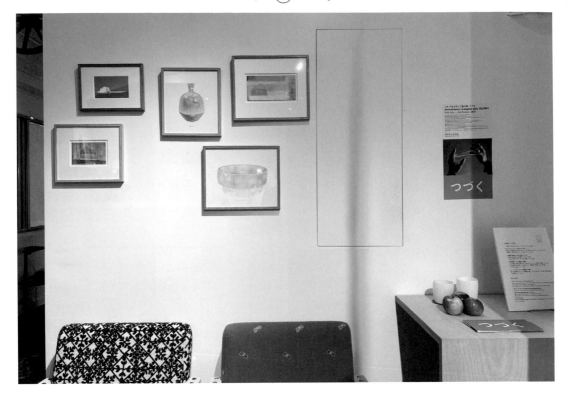

Buy
05

minä perhonen elävä II

北歐中古家具、餐具、職人道具選品店

距離〈minä perhonen elävä I〉只需步行 2 分鐘，1962 年完工的〈竹澤大樓〉（アガタビル），是一棟無法復刻年代氛圍的 5 層樓建築，〈minä perhonen elävä II〉就位在其中。

建築物 1 樓是日本永續商店〈d&d〉辦公室，及專賣山形縣食材的餐廳〈FUKUMORI フクモリ〉（原本在〈神田萬世橋 mAAch ecute〉），而 2 樓的〈elävä II〉空間上也保留原本格局，沒過多的裝飾，而是利用

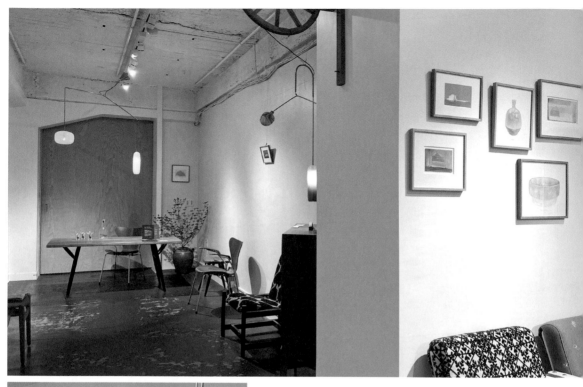

家具與不同材質物件的混搭，讓空間充滿生活感，由此我們可感受皆川明在挑選店址時的品味與喜好。

店內多是來自北歐的中古家具、餐具、職人道具選品與藝術品等。皆川明在《工作即創作：皆川明的人生與製作哲學》書中提到一段奇遇，指出店內家具採購，來自一位他在芬蘭偶遇的健身教練「大衛」，當初因為協助他打包與寄送家具，表現得十分出色，便延攬為海外採購人員。據說大衛還將原本工作辭去，專心在北歐各地尋找家具和藝術品，甚至還接下芬蘭的倉庫管理工作。

店內所販售的中古家具都可依客人希望的方式修復，無論是與職人合作，或結合「minä perhonen」的布料等，希望不只是單純的買賣關係，更與客人在生活想法上進一步地交流討論。

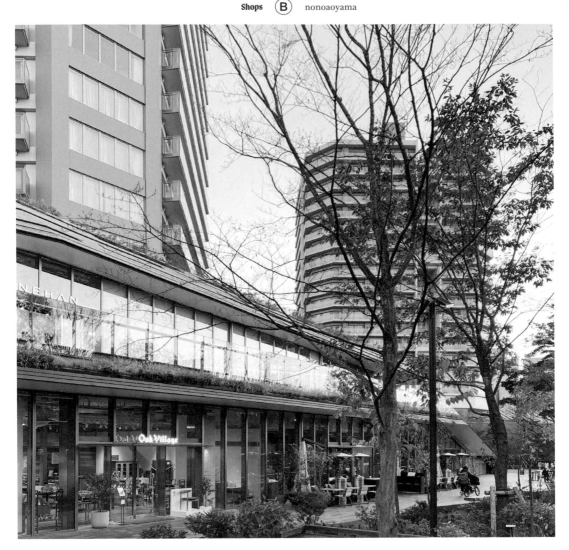

nonoaoyama

北青山「三丁目」原有一大片昭和時期（1957 年）建造的都營「團地」（集合住宅公寓），後因老朽不堪進行區域活化，結合了「東京建物」、「三井不動產」、「三井不動產 Residential」與「青山共創」4 間公司，將這個黃金地帶變成擁有千坪綠地公園的複合高樓型態住宅〈nonoaoyama〉（ののあおやま），並由「隈研吾事務所」設計建築與環境。

穿梭森林地景間：
逛逛住宅區的
家具店、鋼琴專賣店

其中高級租賃公寓〈KURASU AOYAMA〉，從 5-25 樓有 229 戶，歡迎各種國籍、世代入住來創造社區的多元性，其廣告視覺找來法國插畫家 Philippe Weisbecker 繪製，提升藝術氣息；低樓層 2-4 樓則規劃為 49 戶、在日本稱之為「サ高住」（附設備的高齡住宅），有 1R 與 1LDK 兩種房型，平均 1 對 2 的服務比，租金約 50 萬日幣以上。

大樓外的空間有「幼兒園」，常會舉辦展覽的「地域交流設施」（まちあいとおみせ），還有和大眾較有關的食衣住行項目，像是以「森の商店街」為概念的商業設施，包括：喜歡在綠地旁展店的〈RACINES AOYAMA〉和來自夏威夷的〈ERIC ROSE〉兩間 Café、以「虛構的旅館餐廳」為概念的〈Hotel's〉特色餐廳、來自「福岡」與「飛驒」的家具店、理容院、進口鋼琴專賣店……可好好逛逛體驗一下。

而佔地最廣的千坪綠地與森林地景，則是由「landscape plus」景觀設計公司的平賀達也設計，並由東京農業大學教授濱野周泰擔任顧問，他依〈明治神宮〉區域的植被與生態環境選擇植栽，打造出能展望未來百年，呈現不同季節變化色彩的自然環境；因此他在這塊綠地上建構小川、草坪區、生態區，以及可以舉辦市集與音樂活動的階梯廣場等，讓人能在回歸自然的街區裡流動，且讓大自然調節城市的氣候！

※ 日文中「のの」（nono），是指日月神佛等所有值得尊敬的事物，以此命名，意指這個街區被尊敬的自然所包圍，更使人感受到其珍貴之處，在這樣的氛圍下匯聚了具有共感的人們，成為誕生魅力之所。

Buy

SHARE GREEN MINAMI

**盎然綠意的公園廣場：
走訪咖啡店、植物商店、花店**

在東京南青山地區佔地 1 公頃，光草地就有 1,000 平方公尺，這黃金區塊是「NTT 都市開發」在 30 多年前取得，但因日本《都市計畫法》的限制無法蓋高樓，因此只作為倉庫和樣品屋之用；2018 年經過一番改造後，以盎然綠意的廣場為空間主題，結合咖啡店、植物商店、工作空間，成為對大眾開放如公園般的都會空間。

由「REAL GATE」建築設計，「TRANSIT GENERAL OFFICE」設計監修與資產管理，並由來自川崎「SOLSO FARM」的齊藤太一設計地景，他將訪客從入口的拱形綠色隧道引入，轉折之後讓大片綠地與開闊藍天在眼前展開感受驚喜。在這腹地上種

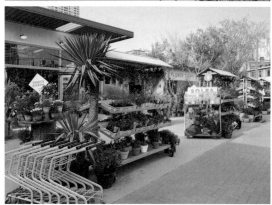

有一般公園少見的椰子樹、龍舌蘭和去刺仙人掌，還種植高麗菜、綠花椰、萵苣等甲蟲喜歡的植物，充滿了實驗性的做法，也展示出植栽的多元性，並搭配色彩繽紛的遊具，讓大家感受到這個場所的獨特趣味。

「SOLSO FARM」還在此營運綠色商店〈SOLSO PARK〉，在原有的倉庫空間，延伸至外開設如綠色市場般的植栽賣場，並與〈ALL GOOD FLOWERS〉花店相鄰接。另棟的倉庫建築還有一間兼具烘豆的咖啡空間〈Little Darling Coffee Roaster〉，室內外都成為享用咖啡的場域，讓人充分感受空間的開放性。

除了商店營運外，室內外空間皆可作為活動租借。這裡還有兩棟作為工作空間租賃用的〈LIFORK 南青山〉，且在一啟用時就達到滿租，也建立起這個綠色主題空間在營運上的商業模式。同時讓公園作為共享價值的場域，創造都會生活裡的一片嶄新綠洲。

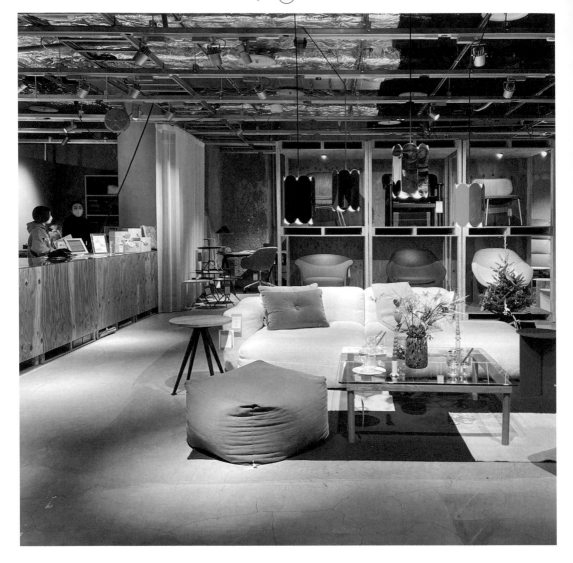

^{Buy}
08 CIBONE

2001 年在青山創立的生活風格選物品牌〈CIBONE〉幾經搬遷，20 年後來到〈GYRE〉B1 層，與 2018 年開設的〈HAY TOKYO〉店鋪連結成一整層的空間（兩個風格品牌同屬「WELCOME GROUP」），讓這層生活風格店鋪的面積更加寬廣，品項與類別也更豐富且琳琅滿目，表現出多面向與完整的生活品味。

有料的生活風格
選物品牌就是王道

300 多坪的空間，在原本 2018 年「Schemata Architects」建築師長坂常的設計上，加入「CASE REAL」建築師二俁公一的創意，及「DAIKEI MILLS」設計師中村圭佑打造的店鋪元素，形成豐富的設計語彙；植物部分則有「叢（くさむら）」設計師小田康平的加入，書籍則少不了「BACH」的選書師幅允孝的品選，除了增加 Gallery 的元素，「POP-UP SHOP」的部分也每每讓人驚喜。

儘管現在風格選品店已經百家爭鳴，但〈CIBONE〉結合新穎與獨特的企劃概念，囊括老件與新品、設計與藝術、空間與物件，秉持「New Antiques, New Classics」（未來的古董、現在開始的經典），無論地點如何移轉，有料的王道內容永遠不會讓人失望！

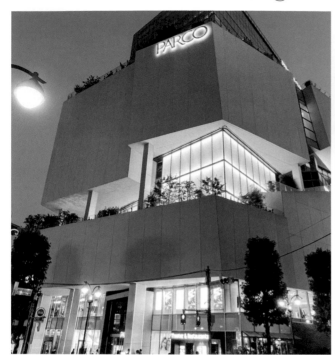

Buy
09 SHIBUYA PARCO

翻轉澀谷時尚風景的
文化發信地，這裡什麼都有！

「PARCO」是義大利語「公園」的意思，澀谷的〈SHIBUYA PARCO〉是繼池袋後的第 2 店，1973年選在距離車站 500 公尺的「坂上」開業，是第 1 間專營女性時尚的百貨，並且以「立居澀谷坂上的文化」為概念，在當時還稱不上時尚區域的澀谷，透過藝術、電影、戲劇來傳播各種趨勢和文化，且販售國際品牌與實驗性高的硬核品牌，發展藝術家輩出的藝廊、電影院、劇場，成為文化的發信地。

〈PARCO〉的出現，不僅翻轉澀谷的時尚風景，更孕育許多優秀創作者，還改變了散步的人流，直到後來出現「西班牙坂」與「公園通」，讓〈澀谷車站〉往〈PARCO〉的路上逐漸有了不同娛樂場所，才打造出現今澀谷的樣貌。

自 2016 年起，進行 3 年重建並於 2019 年 11 月重啟，從過去就曾與多代優秀的創意名家合作打造廣告，像是石岡瑛子、三宅一生、佐藤可士和、箭內道彥等人，到重新開幕時，又找來「M/M Paris」巴黎雙人設計團隊合作，〈PARCO〉總是表現與時俱進的時尚品味。

全新的 10 層樓建築外觀以「原石的集積」為主題，從中構築出內外界線模糊的立體街道，並以時尚、娛樂、音樂、表演戲劇等為概念，每層樓皆有不同的主題，更有許多少見的品牌進駐，加上地下的餐廳樓層有共近 200 個品牌，展現出〈PARCO〉從過去以來獨特的品味。

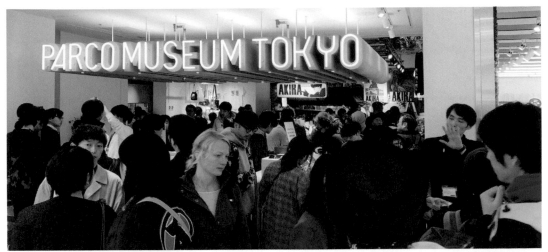

新的空間特別聚焦在自身經營、關注藝術與時尚，其中包括 4 樓的〈PARCO MUSEUM TOKYO〉，8 樓有 636 席的〈PARCO 劇場〉，以及影院〈WHITE CINE QUINTO〉，則呼應 90 年代影院蔓延的純真之地，精選獨特、高品質作品。這些都是〈PARCO〉過去曾掀起話題的首創設施。

此外，還有作家糸井重里主理的〈ほぼ日曜日〉，是 1998 年推出《ほぼ日刊イトイ新聞》網站以來的實體空間，結合展覽活動美食等，持續更新。不僅於此，日本美術專業雜誌《美術手帖》的「OIL by 美術手帖」網站也在 2 樓開設實體藝廊與商店，《Discover Japan》雜誌則在 1 樓開設〈Discover Japan Lab.〉，以日本工藝好物打造一個體驗日本文化的主題空間。

3 樓找來源自「三宿」的仿舊復古工業風雜貨品牌〈PUEBCO〉，4 樓則可以發現 1994 年就開業的經典家具專賣店〈Mid-Century MODERN〉，5 樓還有潮流和戶外用品店。至於以日本遊戲與動漫為主題的 6 樓，則開設了〈Pokemon Center〉與〈Nintendo TOKYO〉，一開幕就吸引爆滿的人潮。

而 1981 年由雕刻家兼設計師五十嵐威暢設計，作為招牌的「Neo logo design」經典霓虹燈牌，各個字母也分布在不同樓層，其中 B1 層的〈CHAOS KITCHEN〉也有。這層飲食街店由建築師藤本壯介以巷弄空間來設計，高密度空間裡每間充滿豐富主題的特色，包括昆蟲料理、同志 MIX 酒吧、日本清酒、居酒屋與立吞天婦羅等，還有黑膠唱片、保險套專賣、運動卡與占卜等，反映澀谷混沌多元又包容的面貌，重口味空間光逛光看就相當精彩。

SHIBUYA STREAM

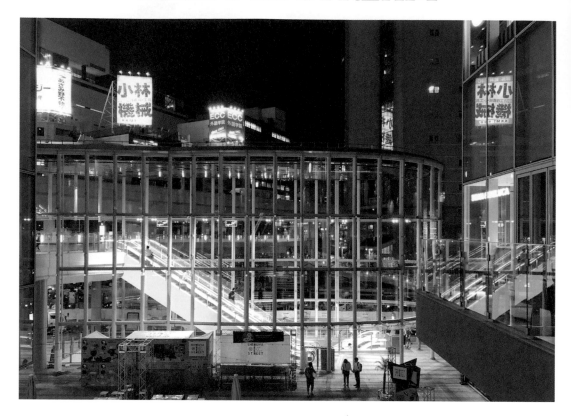

澀谷線流：
結合生活與工作的
複合商業設施

〈澀谷車站〉南區在 2013 年將「東急線」地下化後，2015 年開始在部分原址與電車路線上動工，歷時 3 年完成了複合商業設施〈SHIBUYA STREAM〉（澀谷線流），改變了車站附近的人流與交通；館內 1-3 樓有 30 多間商店與餐廳進駐，9-13 樓是「東急」的〈SHIBUYA STREAM EXCEL HOTEL〉，14-35 層的高樓則是主要作為租賃的辦公空間，並隨著科技資訊大廠進駐而成為創意工作者的場域。

在這個長型腹地上是高達 35 層的建築，由「東急設計顧問」與「Coelacanth and Associates」（C+A）的小嶋一浩與赤松佳珠子合作完成，立面有著呈現隨機律動的白色板飾，呼應著埋藏已久，隨新建築落成得以面世的澀谷川流水曲線，也伴隨川畔出現 600 公尺的休閒步道。〈SHIBUYA STREAM〉前後還

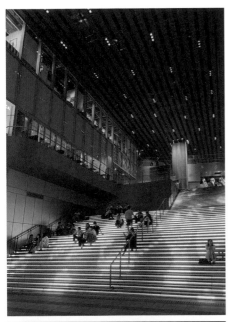

各有一個〈稻荷橋廣場〉與〈金王橋廣場〉，作為讓人們喘息交流與活動的開放空間，帶動生活與工作的諸多樣貌。尤其是〈稻荷橋廣場〉也是建物的玄關，有大階梯可進入內部。

內部低樓層部分除了有展現設計巧思的商店餐廳外，店外挑高的開放性空間，引進了戶外景致，並能感受光與風的自然氣息，蜿蜒流動的公共通道提供旅客四通八達的移動路線「Stream Line」，而地面的線條也記錄了「東橫線」的曾經軌跡。

其中貫穿 2、3 樓的手扶梯採以鮮明黃色作為「垂直動線」的引導，是澀谷在進行都更改造再開發時，精心設計的「Urban Core」（城市核心），透過這個垂直動線的設計，將人潮從地底混雜的車站輕鬆無痛地往上移動帶往各處，或者連通至不同路線的車站，以解決澀谷本身山谷地形在縱向移動的劣勢。

至於兼具美感與功能性的識別設計由「GK Design」打造，LOGO 則由「TAKT PROJECT」將驚嘆號「！」與代表 idea 的「i」組合，其「負形」（負空間）部分的十字形，展現流動交叉的意涵，衍生出代表新世代的脈動湧現（由小嶋一浩擔任設計，也是其 2016 年遺作）。

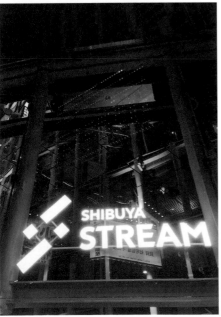

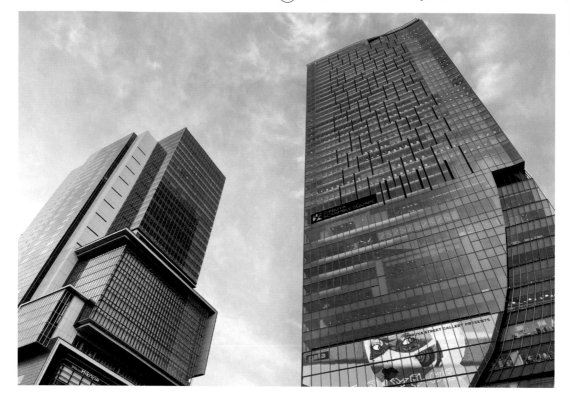

走訪服飾、美妝、
書、雜貨，
再上天空體驗澀谷

Buy
11

SHIBUYA
SCRAMBLE SQUARE

影響東京文化的澀谷，從 2000 年便開始展開大規模的再開發計畫，並將一路持續到 2027 年〈SHIBUYA SCRAMBLE SQUARE〉的西棟與中央棟竣工後，才會告一段落。各棟複合大樓的設計規劃網羅了日本最活躍的建築師群，說好各自發展，有不同棟距、型態外觀，即便嶄新也要保留澀谷多樣且豐富的性格面貌。

其中澀谷站周邊的超大型複合設施〈SHIBUYA SCRAMBLE SQUARE〉東棟的開幕，算是宣告開發計畫進入到後半階段。這個地上 47 層、高達 230 公尺的澀谷最高建築由「東急」、「東日本 JR」、「東京地下鐵」3 方出資，並由「日建設計」、「隈研吾」與「SANAA」等 3 個建築事務所合作設計，打破規矩規律外觀，以都會律動帶入建築設計，彰顯該區獨特的混沌氣質。

高樓層有科技公司進駐，低樓層的商場空間除美食、時尚服飾精品與美妝及餐飲外，還有 3 層令人矚目的 LIFESTYLE 樓層，整層的〈TOKYU HANDS〉、〈TSUTAYA BOOKS〉、〈中川政七商店〉與〈GOOD DESIGN STORE〉等進駐。另也

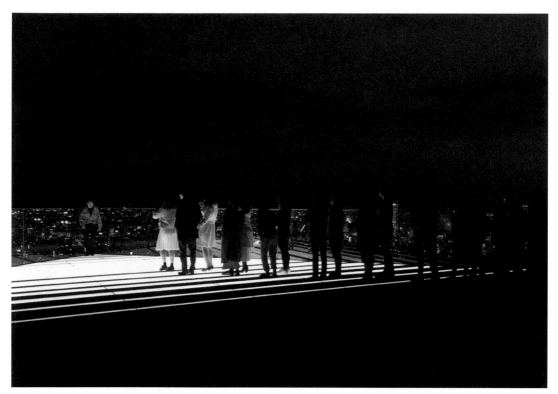

有結合產學合作的共創設施〈SHIBUYA QWS〉。此外，45 樓頂樓的展望設施〈SHIBUYA SKY〉格外吸睛，是前所未有的澀谷空中體驗。

〈SHIBUYA SKY〉裡的洄游式展望體驗，是由打造里約奧運「東京 8 分鐘」的「Rhizomatiks Design」規劃，從 14 樓入口開始，漸漸引領人們進入一個黑暗且結合許多澀谷數據的互動裝置空間，接著搭乘電梯到 45 樓後，再由手扶梯到達最頂層的360 度無邊際戶外展望設計，如此一來，便可從澀谷制高點將周邊景致盡收眼底，也清晰想望澀谷的未來。

就彷彿是參拜神社般的「一貫式」體驗，從意識集中到感官釋放，猶如完成一場儀式般的高空朝聖，回到日常之中，也許催生了新的靈感，也許對未來開始有了不同的想法。

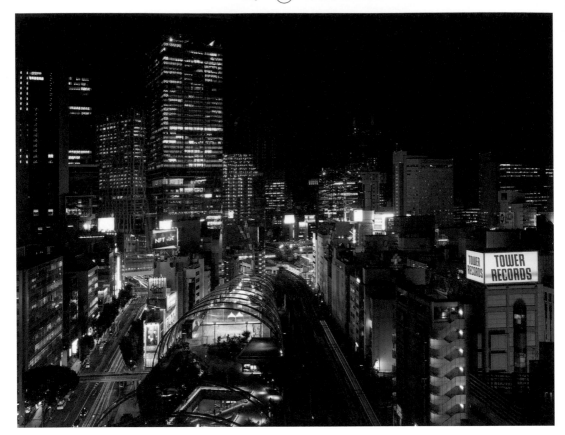

Buy
⑫
MIYASHITA PARK

美麗的綠色弧線：
精品、滑板、黑膠、書店

2020 年重新開園的〈MIYASHITA PARK〉，前身是從 1966 年就存在的〈澀谷區立宮下公園〉，也是東京最早的屋頂公園。位置介於「山手線」的〈澀谷站〉與〈原宿站〉之間，為解決耐震問題，於 2014 年起攜手「三井不動產」重新整修，南北長達 330 公尺、佔地 3,250 坪的長條形空間，規劃成兼備商業與生活機能的都會休閒 4 層空間。

新的〈澀谷區立宮下公園〉，不只是公園（PARK）

也具備停車場（PARK）機能，大致則可分為 3 區塊。南街區的頂樓 RF（4 樓）自然承襲過去以年輕人為訴求的〈宮下公園〉定位，除了 1 千平方公尺的綠地廣場之外，還設有滑板場、攀岩牆、沙地運動場等，營造出自然與自由的都會氣息，所搭設的頂棚弧線是作為植物攀爬載體，在天空逐漸畫出美麗的綠色弧線。

從這層穿過〈Valley Park Stand〉Café，可連結到

〈sequence｜MIYASHITA PARK〉旅館的 Lounge 空間，這間 18 層旅館是「三井不動產」以「次世代型」開發的新旅館品牌，旅館餐廳能俯瞰公園綠帶，Café 的椅凳用舊公園的欅木製作，集結多位知名設計師的設計與公園無縫接軌，用「Park in Mind」的思維，連接人與街區。

商業設施的 1-3 樓作為商場空間〈RAYARD MIYASHITA PARK〉，共有 90 多間橫跨餐飲、高級精品、咖啡館、書店、滑板、黑膠與藝廊等空間店鋪，其中有 7 間日本初上陸店家：〈Adidas〉日本首家全新概念店、世界首發的〈LOUIS VUITTON〉男性旗艦、美國外的〈KITH〉運動鞋旗艦、初登場的西班牙小酒館等；南街區 1 樓的〈澀谷橫丁〉還有來自日本各地鄉土料理，從北海道到沖繩食市，充滿夜市熱鬧氛圍的美食攤位。

這塊高出地面 17 公尺的公園與商場的連結體，以大尺度改變澀谷人與空間關係，讓在地人有新的生活型態，並吸引更多外地人來此造訪，是絕對必須親身感受的空間體驗，也是藉由公私合作的公園再生，為城市帶來的嶄新演變。

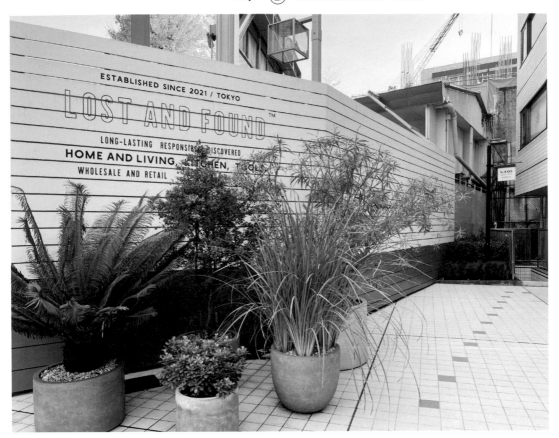

Buy
⑬

LOST AND FOUND TOKYO

失物招領：帶領大家
重新發現生活中的好東西

位在〈代代木公園〉附近的「富ヶ谷」，開設了一間
1908 年在「石川」創立的西式餐具品牌「NIKKO」
的旗艦店，這個常在旅館、餐廳會看到的陶瓷品牌，
在創立 113 年後，將這間店做為展望未來百年的重要
發信地，在生活感強烈的代代木區裡，更拉近與大眾
生活的距離。

〈LOST AND FOUND TOKYO〉旗艦店的中譯名為
「失物招領」，旨在帶領大家找到技術紮實的好東西；

更因為不想諸多好事物在時間洪流中被掩沒、被遺
忘，因此創立這個空間，好讓大家能在這找到「它
們」，以傳遞著美好事物的本質。

商店製作人是「TRANSIT OFFICE」、店 LOGO 由
曾設計歌手「宇多田光」唱片的平林奈緒美操刀，
而空間則找來「MILESTONE」的設計師長田篤，他
將具歷史意象的拱形通道，分成兩大空間：

一是以自家商品為主的陳列室，彷彿來到一處磚窯場，層架上整齊羅列了 400 多件好物，目不暇給；另一則是呼應店家品牌理念，專售各種日用品的生活雜貨店，囊括廚房、衛浴、戶外園藝、桌上器皿等類別，邀請本身也有開選品店的〈ROUNDABOUT〉選物主理人小林和人，嚴選高品質與高技術，亦可長期使用且備受喜愛的物品，甚至發掘那些常因「廉價」而被忽視的好物，品項多達 1,200 件。

透過造訪這間多達數千品項的店鋪，細細品味，感受實體店所創造與好東西不期而遇的美好體驗。

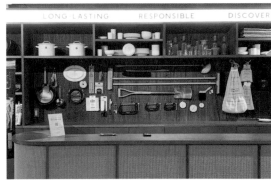

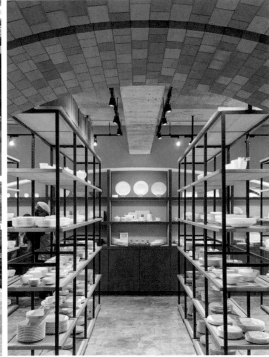

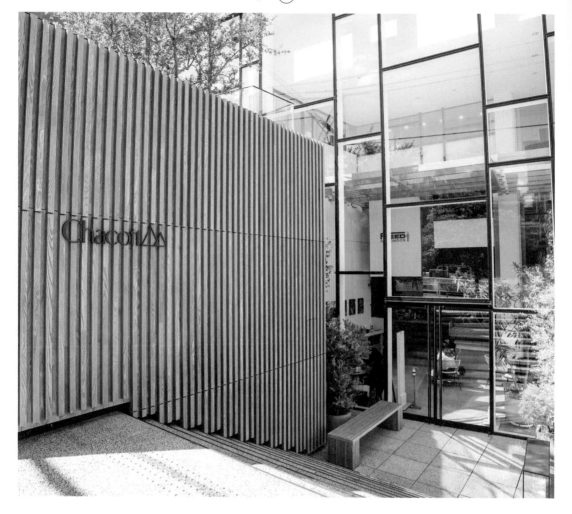

Buy
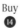

Chacott DAIKANYAMA

2019 年由「nendo」創意團隊設計，猶如箱子堆疊成小丘般的建築〈Chacott DAIKANYAMA〉，以奇異的構造和外型，呼應著所處的代官山丘上的稜線。

從外觀來看，大小不一的「ㄇ型」箱子，一個個往上向後縮收疊，樓面間交疊出室外空間，可作為甲板露台並種植植栽；室內部分，整體挑高與留白空間，表現出生活的優雅餘裕，而向

代官山的優雅餘裕：
神祕不失溫暖的典雅大人味

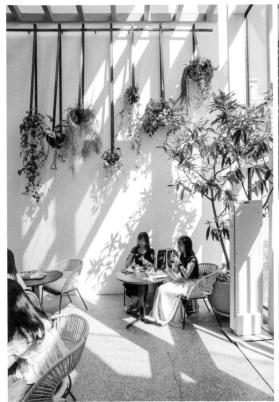

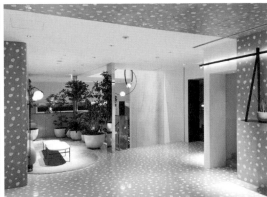

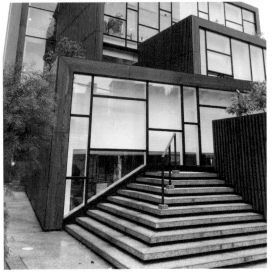

陽的大面落地窗，除了將明亮充裕的自然光導入室內，也讓人感受著代官山的舒適氣息。

這棟獨特建築與室內設計的監修者，是日本設計鬼才「nendo」的主理人佐藤大，設計由「nendo」與「乃村工藝社」合組的「onndo」設計公司擔綱。每一樓層都運用不同的材質顏色，表現出專屬的風格與氛圍。

B1層錯落吊掛的植物與圓潤的家具設計，帶來討巧的親和力最具人氣；1樓的磨石子牆面地面與玉砂利帶出大器空間感，連廁所都美；其他銷售樓層有大理石、鐵與玻璃等材質堆砌出簡潔俐落氛圍，而餐廳則採深色木頭、上質的布面家具與黃銅，妝點出神祕不失溫暖的典雅大人味。

設施的原名為〈KASHIYAMA DAIKANYAMA〉，是旗下有數十個服飾品牌的「ONWARD」時尚集團的商業空間，原設施除了 Café、餐廳與酒吧外，還有 Gallery 和時尚選品與私人訂製服務，但在疫情期間，這間理想的生活風格場域劃下句點。

2022 年 3 月，由經營芭蕾舞蹈用品的「Chacott」承接並重開，所幸保留了 4 樓的餐廳〈COTEAU.〉與 B1 層的〈Café COTEAU〉舒適的空間，也沿用原本的法文名「COTEAU」（丘），並推出能讓身心變美的新菜單，到此走訪，除了有輕食甜點的陪伴，還能享受明亮的午茶時光。

Buy

THE CONRAN SHOP DAIKANYAMA

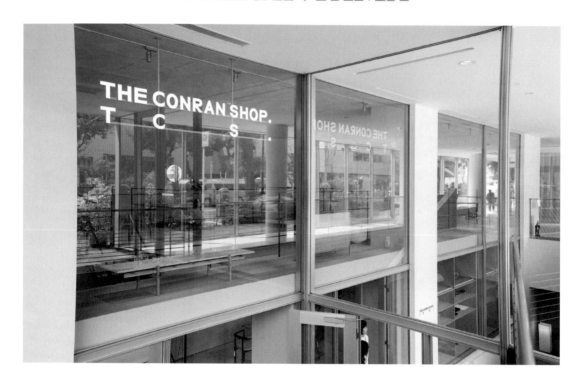

來自英倫：聚焦亞洲設計與手作工藝的店鋪

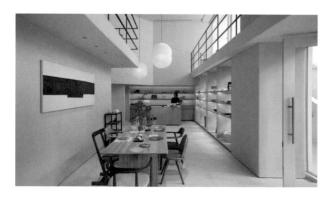

在白色的複合式建築群〈HILLSIDE TERRACE〉的F棟內，1973年在倫敦創立、並影響世界生活風格的家飾家具品牌〈THE CONRAN SHOP〉，首度在東京開啟街邊店，也是首間聚焦亞洲設計與手作工藝的企劃型店鋪。

2022年開始擔任「CONRAN SHOP JAPAN」社長的中原慎一郎，早在1999年就正式創立家具雜貨品牌「LANDSCAPE PRODUCTS」，他長期關注世界的設計與

民藝，自己也有間「PLAYMOUNTAIN」設計公司，經手許多商業空間的設計案。

〈THE CONRAN SHOP DAIKANYAMA〉是品牌創辦人 Terence Conran 於 2020 年過世後，在日本開的店鋪，借重了中原社長過去對亞洲設計文化的關注，在 2 層空間裡，除了有日本各地的民藝、手工藝製品外，還挑選了來自中國、泰國、韓國等工藝品項，其中還包括台灣的「阿原肥皂」、「陳雕刻處」的木盤、「KAMARO'AN」的皮件、素燒花器等多以手工打造的物件，其中有許多還是無名或年輕的創作者。

中原社長秉持著 CONRAN 的選物基準「PLAIN, SIMPLE, USEFUL」（樸實、簡單、實用），在這英國品牌的店鋪內，創造出能跨越國界，又契合民藝精神的空間，雖然不大卻精緻，又具亞洲文化底蘊的獨特氛圍。

空間設計師蘆澤啓治以簡單素色基調，具有觸覺質感的天然材質，搭配照明和家具設計，營造和諧且沉穩的風格調性。店鋪 1 樓以器物、日用品為主；B1 層為企劃展示的家具，另還附設由〈櫻井焙茶研究所〉監修的〈聽景居〉TEA BAR，在此可感受亞洲各國不同的品茶文化與茶具。

這間店也獨步全球使用新的 LOGO 設計，讓這個創立半世紀的英倫生活風格店，在代官山有了東西文化交會共處一室的開始！

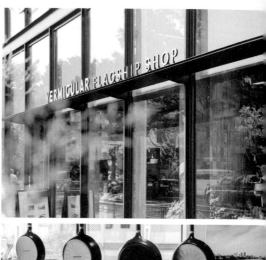
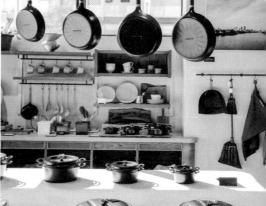

Buy
16

VERMICULAR FLAGSHIP SHOP DAIKANYAMA

1936 年在愛知「名古屋」所創立的鑄鐵製品老廠，到了第 3 代接手後誕生了琺瑯鑄鐵鍋品牌「VERMICULAR」，極受市場歡迎，為了將品牌體驗發揚光大， 2019 年在名古屋運河旁開設了複合設施〈VERMICULAR VILLAGE〉，其中還有烘焙 Café；而 2021 年則來到東京高級區域代官山，開設 3 層樓可吃可買的品牌體驗旗艦店〈VERMICULAR FLAGSHIP SHOP DAIKANYAMA〉，概念就是「最

高的 VERMICULAR 體驗」，讓人藉此充分感受鍋具的魅力。

店內除了有最完整的產品線、舒適的質感空間，設計與陳列也都呈現出品牌的世界觀；因此除有全系列商品展售外，更有店內限定的特殊尺寸鍋具，也有精選的職人餐具；而店內空間還包括：以品牌製品教學的料理教室、1,500 冊以「食與生活」為選書主題的「料理圖書空間」、還有一角「coffee

感受鍋具的魅力，
最高的琺瑯鑄鐵鍋店鋪體驗！

stand」，販售以小鑄鐵琺瑯鍋製作的餅乾。B1層有間熟食餐飲店〈VERMICULAR POT MADE DELI〉，提供以俗稱小 V 鍋的琺瑯鑄鐵電子鍋精心蒸煮的米飯、飯糰與自家製品料理的熟食便當，能在日常裡品嚐各種料理美味。

2 樓的〈VERMICULAR HOUSE KITCHEN〉餐廳是一間將和食與「VERMICULAR」結合的洋食料理，以「為食材原味而感動」為概念，進一步讓人體驗琺瑯鑄鐵鍋的進階魅力。在這可品嚐到當地當季食材，以無水調理搭配自家琺瑯鑄鐵電子鍋烹煮的米飯，全都「Made in Japan」，簡單好味道外，木質調的餐廳空間也相當溫馨舒適。

※ 注意：餐廳休業待開中。

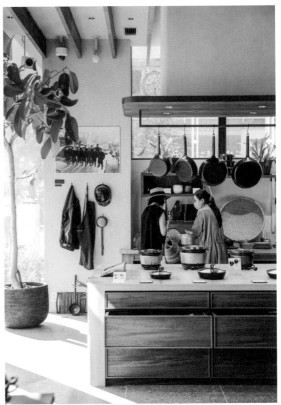

Buy
⒘ THE CAMPUS

到實驗性辦公區吹吹風，
買買文具＆辦公家具

「KOKUYO」這間大眾熟知的文具品牌，不只有文具商品、辦公家具，50 年前就致力於辦公室規劃，且為未來辦公室型態的改變進行提案。

位於品川佔地寬廣且有 40 年歷史的 3 棟舊大樓，當初翻新時沒有全部夷平，改蓋全新的辦公大樓，而是啟動了「THE CAMPUS」專案計畫改造舊大樓。根據他們長期觀察與研究，認為未來的工作型態將結合生活，並且會分散多處，因此不需等疫情催生，就完成了具前瞻性的實驗辦公空間，並在 2021 年獲得「GOOD DESIGN AWARD」金獎。

〈THE CAMPUS〉僅拆除原本 3 棟大樓的其中一棟，因而多了一塊空地，連結起原本的南北 2 棟大樓，取

名為〈PARKSIDE〉，也多了漂亮植栽與植物地景，具有療癒感的餘白空間，隨著風陣陣吹入，令人感到加倍放鬆。

大樓低樓層的部分，室內外空間都有對大眾開放，人們可以到〈COFFEE STAND .OTTEN〉喝咖啡、在〈PARKSIDE〉的露天階梯、座椅上休憩、工作，與同事朋友聊天，或到〈SHOP〉買「KOKUYO」文具或家具，亦可免費使用遠端辦公亭〈WORK POD〉等；北棟 1 樓的〈COMMOS〉空間有桌椅、圖書館等不限類型多樣的活動場域。

在這令人羨慕的辦公空間裡，桃粉色視覺海報也是這裡的亮點之一，簡單律動的線條，和諧又跳脫窠

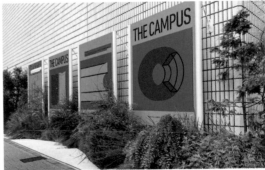

臼的配色饒富新意；這個出自平面設計師佐佐木拓之手，一系列的視覺與周邊作品，也為他奪得 2022 年「JAGDA」（日本平面設計協會）新人賞。

Buy
⑱
SHIMOKITAEKIUE

〈下北澤站〉是距新宿發車約 10 分鐘的「小田急電鐵」路線，與澀谷發車僅 6 分鐘的「京王電鐵」「井の頭」線，兩線的交會點，一直都有著年輕、多元而豐富的文化情調，劇場、音樂、個性咖啡館還有異國美食都是這裡的重要元素，有著商業區域也有住宅區塊，帶著混血又蠢動的氛圍，在東京裡可說是獨特的存在著。

下北澤車站上，
尋訪點綴生活的
花店、雜貨、烘焙店家

「小田急線」的〈下北澤站〉介於〈世田谷代田〉與〈東北澤〉兩站間，而 2019 年開幕，與車站共構的 2 樓商場〈SHIMOKITAEKIUE〉（シモキタエキウエ，直譯：「下北澤車站上」），以「UP！シモキタアガル」（向上吧！下北澤之上）為概念，在明亮寬敞的開放空間裡，結合了多種餐廳料理、居酒屋、生活雜貨、花店、CAFÉ 與烘焙坊等店家。

空間裡的最特別之處，應屬由插畫家長場雄（Yu Nagaba）為空間壁面量身打造的原創插畫作品，以下北澤豐富生活的形色人物為主題，在商店、咖啡店與花店間的場景創作，不只增添空間趣味性，還與站內的人們身影交錯，產生視覺上的互動感，也讓人發現，長場雄除了畫廊裡精緻的作品外，還有更活潑生動，且融入生活場景的創作風格。

Buy
⑲

下北線路街

從商場、超市、劇院、市集，
一路走到街區的大廳

〈下北線路街〉係指「小田急線」的〈東北澤站〉經
〈下北澤站〉至〈世田谷代田站〉間，自 2016 年啟
動鐵路地下化工程後，路面產生長達 1.7 公里的商業
空間，且陸續誕生了 13 個不同設施，除了車站共構
空間〈SHIMOKITAEKIUE〉外，還有商場、餐廳、
超市、劇院、共享辦公室、幼兒園、學生宿舍、甚至
是可以舉辦活動與市集的〈下北線路街 空地〉以及
溫泉旅館等。

「小田急電鐵」以所謂「支援型開發」的型態來造街，
意思是說並非以「改變」街區為目的，更因街區原本

就有自己的風格，因而從「支援」的角度，使其表
現出更具地方的魅力與價值。

開發的概念主題訂為：「Be You」（做自己），「小
田急電鐵」負責支援：① 讓人事物連結的「相遇」；
② 跨越地域與社區框架的「交會交流」；③ 藉由新
的羈絆與挑戰而「誕生」出新的下北風格，提供更
多可能與連結性，且為回應地方想在街區增加綠意，
而產生「雜木林」的地景環境。

其中，位在〈下北澤站〉南西口出站的設施〈NANSEI
PLUS〉，包括了以「街區的大廳」（まちのラウン

ジ）為概念的〈（tefu） lounge〉，這個名稱是根據「蝶」的「舊假名遣」的讀法「tefu」而來，強調這是「揮動翅膀時，有機會產生蝴蝶效應的客廳」，蘊藏無限可能，更是產生豐富時間的結點。

〈（tefu） lounge〉以創造出交流的生活風格設施為目標，因此 5 層樓的空間包括有機取向與健康概念的有機超市〈BIO-RAL〉、來自法國的咖啡豆煎焙所〈Belleville〉、 咖啡館〈(tefu) lounge by KITASANDO COFFEE〉、小劇院〈K2〉，與提供個人到團隊的 shared office 辦公租賃空間。

除此之外，往西南另一個設施〈Bonus Track〉的路途上，是充滿花草的舒適步道，沿途有洋食館〈BONA BONA PETIT〉、重視優雅與美感的生活料理〈料理と暮らし 適溫〉、墨西哥餐廳〈KITADE TACOS〉，維護鄰近綠意植栽而成立的〈シモキ夕園藝部〉與綠地廣場，還有一間當代藝廊〈SRR PROJECT SPACE 〉，雙重滿足了工作與生活的場域。

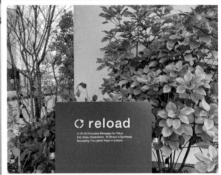

Buy
⑳ reload

在自成一格的下北澤街區，
逛遍獨立個性品牌

〈下北線路街〉中，從〈下北澤站〉往〈東北澤站〉行經的路面空間〈下北線路街 空地〉後，便到達長約 113 公尺，腹地有 2,300 平方公尺狹長的〈reload〉。

為配合周遭的環境尺度，「GENERAL DESIGN」建築師大堀伸為不同的主題商店，打造出 24 個面積約在 15-130 平方公尺之間、白盒般的泥牆房子；一棟棟以不規則的大小疊加配置，讓量體之間形成通道、巷弄、中庭與頂樓露台等多樣的戶外場景，並隨著光線有如劇般的光影變化，穿梭其中、上下階梯走逛之間有著發現的樂趣，步道上則由園藝專業的「SOLSO」設計出讓人感受自然的地景植栽與合宜的街道家具。

這裡呼應下北澤原本就有著自成一格的街區尺度，以及人與人間特別的親近感，因此在籌劃設施時費盡心力，以能夠表現個性的店家來為這裡定調。因此進駐的店家，以非連鎖且有獨立個性的品牌為重點，讓店家如同在白紙上揮灑自我，另也有作為活動與快閃店的留白空間，讓商場風格自然流露。

〈reload〉的目的也在創造一個讓「高敏感度的大人」可放鬆的空間，讓那些過去流向「代代木上原」、「二子玉川」與「三軒茶屋」的居民們，感受一個符合潮流趨勢，且過去下北澤沒有的「大人場所」。

特色店家與空間有：

京都〈小川珈琲〉的〈Ogawa coffee Laboratory〉、福井的眼鏡品牌〈MASUNAGA1905〉、結合立食咖哩與商品藝廊的〈SANZOU TOKYO〉、日本香氛品牌〈APFR TOKYO〉、「茶師十段」的「大山兄弟」經營的日本茶專門店〈しもきた茶苑大山〉、古董雜貨店〈セカイクラス〉、文具店〈DESK LABO〉，以及選自歐美的二手古著店〈CYAN -vintage&used-〉、純素烘焙坊〈Universal Bakes Nicome〉、提供健身者健康又美味膳食〈FLUX CAFÉ〉，接著是展演空間〈ADRIFT〉。

最後可以〈MUSTARD™ HOTEL SHIMOKITAZAWA〉旅館與1樓的〈SIDEWALK COFFEE〉作收尾，儼然就是一個濃縮升級版的「小型下北澤」之旅。

Buy
㉑

BONUS TRACK

瀰漫著輕鬆氛圍的「長屋型商店街」

從〈下北澤站〉往西南的〈世田谷代田站〉散步，會經過〈SHIMOKITA COLLEGE〉，這是一種新型態「同住共學」的學習系統，提供給高中、大學到社會人士申請，藉由校舍內形成自然而然地相互交流、學習彼此的文化，就連外國人也能申請。

再往前走一小段路就是〈BONUS TRACK〉，這裡可說是一個共創街區，在住宅區間佇立著，瀰漫著輕鬆氛圍的「長屋型商店街」。名為「BONUS TRACK」

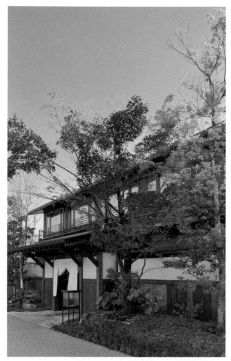

有兩個意思，一是因為電車地下化而衍生（BONUS）的路面道路（TRACK）；另一則是引用音樂專輯裡的「BONUS TRACK」曲目，往往是指創作者想嘗試或不受拘束的創作，因此延伸為一種可以盡情享受創作的餘白空間。至於以達摩作為 LOGO MARK，則有「心願實現的緣起物」與「疫病退散」的寓意。

為了將進駐這裡的商店定調，地主「京王電鐵」特別交由原本就在下北澤創立書店，〈本屋 B&B〉的主理人內沼晉太郎籌組「散步社」，以較小的坪數與較低的租金，甚至將 2 樓作為住宅、1 樓開店，讓進駐者與地方有更緊密的連結，同時招募有風格的獨立店家進駐，形成有餐飲、風格小店、共享辦公室、共享廚房、廣場與藝廊，獨一無二的街區樣貌。

這裡的店家不乏一早便開始營業，而這塊結合居住、工作與遊憩的街區是由「TSUBAME ARCHITECTS」建築事務所設計，打造出一個容許改造變化的有機系統，加上植栽與公共家具，使公共空間也有著公園的功能，並融入在地住宅區裡，又是一番新下北澤的商店街風貌。

這裡的特色店家有：

2012 年由內沼晉太郎與嶋浩一郎創立於下北澤的〈本屋 B&B〉，不只賣書還賣啤酒，每天更舉辦活動課程來活絡書籍銷售；〈發酵〉是銷售日本和世界各地的發酵調味料、醬菜、清酒和發酵茶；繼「初台」、「西荻窪」再展店的人文咖啡館〈本の読める店 fuzkue〉；二手唱片〈pianola_records〉；作為下酒菜的日式烘焙點心店〈胃袋にズキュンはなれ〉；喜愛台灣文化並販售滷肉飯的〈大浪漫商店〉；供應咖哩飯與酒的〈ADDA〉；販售日記本與咖啡的〈日記屋 月日〉；一早就開始吃粥的〈お粥とお酒 ANDON〉，還有用五感體驗當季美味的冷榨果汁〈Why＿？〉。

最後，在走往〈世田谷代田站〉前，還有一間有「茶寮」與「割烹」的溫泉旅館〈由緣別邸 代田〉，可作為這段路程的結尾。

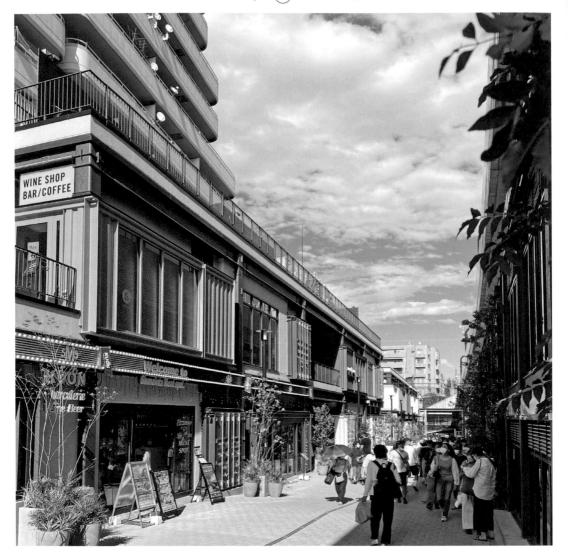

MIKAN 下北

在地性特色：
歡迎來到玩樂與工
作的未完之地！

「京王電鐵」在〈下北澤站〉東口的商業設施〈MIKAN 下北〉
（ミカン（MIKAN）下北），相對於「小田急電車」地下化所
產生的路面空間，其空間來自於「井の頭線」電車路線架高而
產生的路面空間，且為符合當地想保留通行路面的需求，將其
腹地劃分成 5 個不同區塊。

「MIKAN」有日文「未完」之意，概念是「歡迎來到玩樂與工作的未完之地」。空間也特別以外露混凝土素材設計，呈現下北澤總是不斷變化、永遠都未曾完成的文化況味。

最主要的商業設施來自於高架橋下的 A 街區的 5 層樓，進駐了多家異國料理餐廳，包括來自台灣、泰國、韓國、越南與義大利料理等；還有面積佔比最大的〈TSUTAYA BOOKS〉書店，2 樓有整層漫畫空間，還附設〈SHARE & LOUNGE〉工作區域；3 樓以上是租賃辦公空間〈SYCL by Keio〉；另有一個專賣二手衣與手作飾品格子店攤的〈東洋百貨別館〉，而這些古著、手工創意與異國感等，都是下北澤文化的縮影。

至於對面 D 街區 2 層酒吧餐廳的外觀，特別使用貨櫃凸顯下北澤曾是物流中心的在地特色；E 街區還有間沒有書的〈圖書館 COUNTER〉，提供〈世田谷區立圖書館〉多達 200 萬冊館藏線上預約，並可在此取回。

〈MIKAN 下北〉為了凸顯出當地的文化，空間設計上刻意放大每個攤位的個別風格，作為商場的主要面貌，甚至允許道路兩側的異國美食攤商，將座位、招牌延伸到租賃範圍外，讓帶點凌亂不規則的感覺從店內外溢，由店家個性形塑出此地的空間風格，正符合下北澤的自然情調；所謂呼應商場的在地性特色，在下北澤裡正極力地被認真維護、重視著。

TOKYO Culture

東京文化

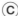

See

ARTIZON MUSEUM

在精華地段美術館
「感受藝術的創造性」

歷經 5 年時間，〈ARTIZON MUSEUM〉在其前身〈BRIDGESTONE 美術館〉的蛋黃區原址，改建一棟 23 層的〈MUSEUM TOWER 京橋〉高樓，其中低樓層的 1-6 樓作為美術館空間。玻璃格柵的外牆立面，將大量自然光引入室內，打造出明亮的室內公共空間，而 1 樓的入口則是退縮到建築立面之內，與熱鬧的道路間多了緩衝區，產生留白的餘裕感，至於在精華地段設立美術館，更是給人一種奢侈的幸福感受。

最早（1952 年）美術館是由日本輪胎「Bridgestone」公司創辦人石橋正二郎成立，並以「為了世人的快樂與幸福」作為信念，半世紀後，改建的新美術館

空間則以「創造的體感」（感受藝術的創造性）為概念，同時更名為「ARTIZON」，實則結合了「ART+HORIZON」，欲使大眾感受到其拓展「劃時代藝術」地平線（視野）的意志。

美術館館藏從創辦人開始收藏至今，已有 3 千多件作品，從西方現代藝術到日本近現代繪畫作品、文物等，包括莫內、雷諾瓦、畢卡索到羅丹等大師名作，作品的時間跨度與多元性，讓每回的展覽企劃與主題呈現出許多可看性。

整棟建築由「日建設計」打造，美術館內部空間是「TONERICO:INC.」團隊負責，1、2 樓分別有

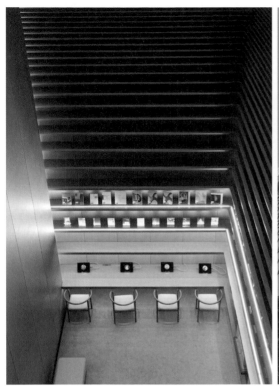

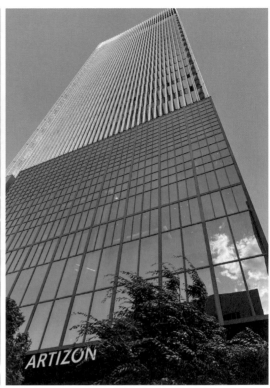

Café 與美術館商店，3 樓是主要的大廳，大廳的「案內」櫃檯後方，創造了名為「FOAM」的大型裝置，以白色鋼管連接，打造出有 1 萬 3 千多個人工焊接點的泡泡構造，成為館內強烈的視覺印象。

大廳挑高空間的氣勢向上延伸到 5 樓，空間中大量使用結構圓柱，覆以側邊斜切的御影石板，創造出石材的圓潤自然，並以不規則的排列組合來增加律動感；負責「標誌」與「指示牌」設計的廣村正彰，將設計與空間緊密結合，呈現科技新意與細膩美感兼具的作品。

4 至 6 樓為主要展示空間，其中 4 至 5 樓間還有另一貫穿樓面的 11.3 公尺挑高空間，留白喘息也打破空間的規律性，讓美術館的豐富性向上疊加；此外，4 樓還有另一室挑高的「INFO ROOM」，四面皆覆

以無垢黃銅板，因以震動研磨的方式霧化金屬表面，呈現出柔和溫潤的光澤，搭配間接照明強化素材的立體感，材質還會隨時間產生風貌的變化。

除了照明器具是訂製，美術館家具也皆為原創，甚至在 6 樓還可以坐到日本工業設計大師倉俁史朗（Shiro Kuramata），使用工業質材「金屬擴張網」製作出的精密名椅沙發「How High the Moon」以及半月型的玻璃沙發。若有機會在〈Museum Café〉用餐，還可以留意櫃架上義大利設計巨匠 Ettore Sottsass 在「Memphis」風格時期，以威尼斯玻璃所製作的經典作品。

處處講究的美術館，或許能代表企業品牌對於品質細節的一絲不苟，也因為位處都心，讓人可以時常造訪親近藝術與工藝之美。

See
02

ROUTE BOOKS

2015 年開業的〈ROUTE BOOKS〉，負責營運的是一間從事裝修的〈YUKUIDO（ゆくい堂）〉工務店，隨著公司搬到這棟在上野附近隱密的巷弄內，10 年未經使用的建物，店鋪空間也移轉到此；進駐後，店內沒做過多的裝修與改建，而是保留原本老房子的歲月痕跡──擺上施工後以多餘廢木做成的書架、家具、植物與書籍雜貨等，成為一間 BOOK CAFÉ，並在改造、再生的同時，將這裡打造成連結創作者的想法、可以交付給顧客的場所，營造出具有生活感的交流街區。

以各種不同方式自然擺設的書籍，陳列在店內的各個位置，此外還有大量植物、家具與雜貨供來客隨興購買，並提供咖啡、精釀啤酒與手工甜點，尤其咖啡豆是選用來自清澄白河的〈ARiSE COFFEE ROASTERS〉，原因是過往工務店施工的咖啡館，都使用這家店的豆子；這份源於緣分與信賴的選擇，讓〈ROUTE BOOKS〉客人在閱讀書香之際也能享有咖啡香，塑造出與書不期而遇的有機場景。

走到 2 樓更為寬闊的空間裡，有較多大型家具、沙發、長桌等，在此會不定期舉辦陶藝、料理等工作

坊還有英語會話課程，讓空間更有效也有趣地被運用。而為了拉近與更多人的距離，2019 年在被植物包圍的鄰棟空間，另外開了間〈ROUTE PAIN〉麵包店，麵包出爐時，客人還會聞到濃郁的麵包奶油香氣，充滿幸福感。

而對街是一間擺滿木材的工廠〈ROUTE 89 BLDG.〉，與之串聯成一個地方社群，還有不定期舉辦集結手作、音樂、美食、工坊的「ROUTE COMMON Market」，更加完整地增進這間工務店與美好生活的連結。

See
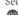

紀尾井清堂 Kioi Seido

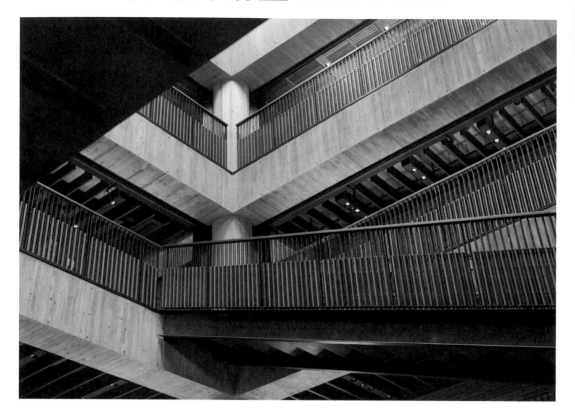

**像萬神殿
那能撼動靈魂的
漂浮空間**

座落在「紀尾井町」的〈一般社團法人倫理研究所〉本部正對面，彷如漂浮姿態般的〈紀尾井清堂 Kioi Seido〉，最初在設計和建造時並未規劃任何特定用途，如今則是作為組織（即研究所）的象徵和展示之用。而早在 20 年前，組織就曾邀請建築師內藤廣設計〈富士高原研究所〉的建築，也因這樣的合作信任關係，使這座嶄新的建築在 2020 年得以實現。

建築外觀是 15 公尺見方的混凝土立方體，外層還多了以俐落工法（DPG 鑽孔固定式工法）固定的玻璃帷幕，讓粗獷的量體多了輕盈與細膩的質感，帶著守護的意味，讓牆面不會因時間的風吹日曬和雨淋而趨於陳舊。

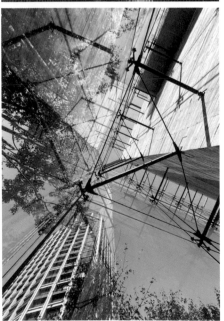

5 層樓的空間底層，是一個能明顯看到 4 根「上六角、下四角」特殊的大柱撐起的半地下空間，並作為展覽空間之用。空間裡的牆面與天花板，使用了雪松板作為混凝土模板，澆灌出漂亮的木頭紋理，而部分的牆面、地板與樓梯，則將島根縣石州瓦燒製後回收的隔板材料再利用（此材質也讓人想到內藤廣 17 年前設計的〈島根縣藝術文化中心〉，使用了 28 萬片的屋頂紅瓦），且刻意不過於平整與精緻的手感質地，讓人有身處洞窟般的氛圍，更為新建築注入時光感。

延伸到外觀則是玻璃、鑄鐵與混凝土，帶有現代工業的風格；其中一面灰牆上還浮出一道原木色的樓梯，賦予單純的建築立面一整面的詩意。

從戶外走進 2 樓室內開始，廣大的中庭與 4 層迴廊，迥異於外觀，從地板、牆面到天花，皆為全木質調的溫暖空間，雖然都是相同質地，但木條拼貼的牆面、圍欄的線條、交錯而上的樓梯，及走到盡頭的開窗，都讓格局相似的 4 層樓面，即便是一無長物的空間，卻有著不同的趣味與風景。

中央天井，陽光從九宮格的圓角開口灑下自然天光，彷彿帶有宗教般精神洗禮的氣息；而隨著光線與時間，營造出不同的光影及氣氛。

沒有目的性的建築，或許我們很難評斷其好壞，〈紀尾井清堂 Kioi Seido〉更像是一件主觀創作的藝術作品。身在其中，看似簡單實則細膩複雜，讓人們有餘裕去感受空間裡的獨特體驗，去體會內藤廣所謂「來做像萬神殿那樣不被常識所束縛，並且能撼動靈魂的事物」，也聆聽自己內在的聲音。

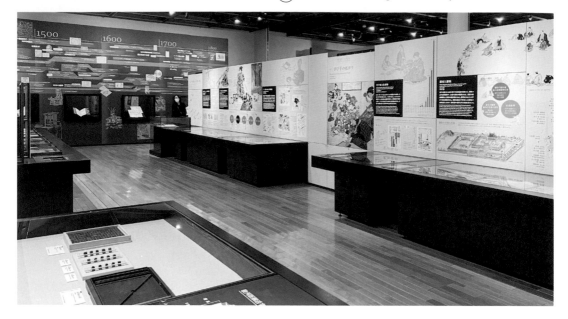

See
04

印刷博物館
Printing Museum, Tokyo

在跨越時空的時間軸裡來回穿梭，體驗印刷知識

位在文教區的〈印刷博物館〉是值得一去再去的私人博物館，由日本「凸版印刷株式會社」（TOPPAN）在 100 週年時（2000 年）設立，是第一間以印刷為主題的博物館；創辦 20 年後，館方將常設展區大幅度地整修重開，並根據 20 年間的研究，啟動了「印刷文化學」研究範疇，讓博物館講述的不只是技術，而是透過展覽和年表，檢視印刷在生活中扮演的角色，甚至從社會與歷史的宏觀視野，研究印刷與人類社會間的關係，同時探討何謂印刷。

走進地下 1 樓的空間，一面 7 公尺高、40 公尺長的牆上，展示著百件有史以來最重要的「視覺傳達」展品，走過這一段路，可感受印刷影響人類發展的重要性，包括印刷術的發明、打字機、浮世繪、酒標，或 1964 年「東奧」海報等人類重要歷程。

接著來到「展示室」，這裡分為常設展與企劃展，包括「日本的印刷史」、「世界的印刷史」與「印刷 × 技術」3 大部分，除了以書籍、活字、機器等為中心的館藏資料展示外，更系統性地整理了與印刷相關的歷史、文化和技術等研究，展示設計的呈現既清晰也美觀。

在「日本的印刷史」展區，館方運用平面與多媒體，展示自「奈良時代」宮廷開始，印刷以各種形式影響日本的社會和文化，諸如書報、雜誌、廣告、商品包裝等，重點解讀與印刷術相關的重要事件，闡述日本印刷術的形成和發展歷史。

「世界的印刷史」闡述印刷術發明後，文件得以大量複製，讓知識和資訊能快速傳播，而透過「編年史」

的年表牆面展示，觀者更可一目瞭然知道印刷與世界變化的關係。

「印刷×技術」則以清楚且易懂的作法，介紹不同的製版方式與印刷機種，其中包括浮世繪版畫的印製技術，看完除了會對細緻的木板雕刻大感讚嘆外，對印刷職人的技術更是倍感震驚。

珍貴的館藏中，還包括「西洋活字印刷術」發明家「古騰堡」於 1455 年在德國印製，只發行約 160-180 本的《42 行聖經》，這 42 行的排版，奠定了以印刷傳播知識的開始，也是至今印刷排版教科書中的聖經。（企劃展時該區不展出。）

最後的「印刷工房」則是活版印刷的研究、保存和傳承之地，在此有印刷體驗與工房見學，還有以時間序

展示介紹印刷機器，並陳列讓活版印刷更加普及化的歐洲字體，藉此觀者可對每日使用的字體有更深入的認識。

而 1 樓除了有美術館商店、圖書館，還有〈P&P Gallery〉，每年持續舉辦「Graphic Trial」企劃展，邀請頂尖創作者與「TOPPAN」合作，透過新的印刷方式、加工技術與材質表現，探索新的印刷運用，從設計激盪出新的可能性；此外還有「世界的書籍設計」、「現代日本的包裝」等企劃展，可謂為站在日本探索世界印刷的窗口，如果花一整個下午，在跨越時空的時間軸裡來回穿梭，必能獲得充實飽滿的文化能量與實用的印刷知識。

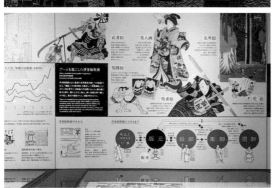

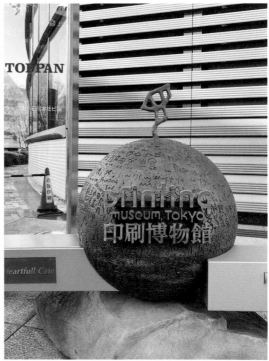

See
⑤

文喫 Bunkitsu

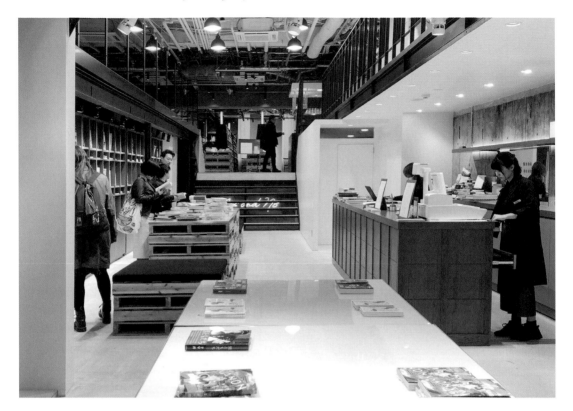

爲感受文化，一間要入場費的美好書店

2018 年，「Smiles*」為日本最大出版販售商「日本出版販售」（日販）的子公司「HIRAKU」，在六本木的〈Aoyama Book Center〉書店原址開了間〈文喫 Bunkitsu〉，定位成「為感受文化，一間要入場費的書店」，換句比較浪漫的說法是「進入一個與書相遇的最好時光」。

書店由幾個部分構成：像是會定期舉辦展覽，陳列有90 種不同雜誌的「展示室」；付費進場後，則進入

有 3 萬多本書籍──包括建築、設計、時尚、旅行與生活風格等供選擇的「選書室」；你可以選擇一個人好好閱讀的「閱覽室」，或去提供多人一起看書的「研究室」；需要補充能量時，可前往供應飲料與輕食的「喫茶室」，在那可喝咖啡、煎茶，也可付費飽腹一頓。

還有，訪客可購入店內的任何一本書，也可以接受選書服務，與那些不經演算法推薦的書籍意外相遇。

這樣新型態的書店反而吸引許多人付費光顧，享受與書相遇的美好時光與空間，甚至在疫情期間的 2021 年 3 月，在福岡開了新店，並根據在地的客群調整書店空間與營業內容，開啟了更多新的可能性。〈文喫 Bunkitsu〉新型態的付費書店，也算是另一種妄想的試煉與實踐，拋出未來書店的樣貌。

＊「Smiles」是一間特別的公司，致力於拓展生活風格的價值，將妄想轉變成商業，讓每一天變得有趣。他們有不同的事業體，有提供企業諮詢與業務執行，自己也有餐飲、服飾配件等務實的事業，還有像支持〈森岡書店〉這樣的理想書店成真的行動。

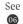

See
06

東京都
庭園美術館

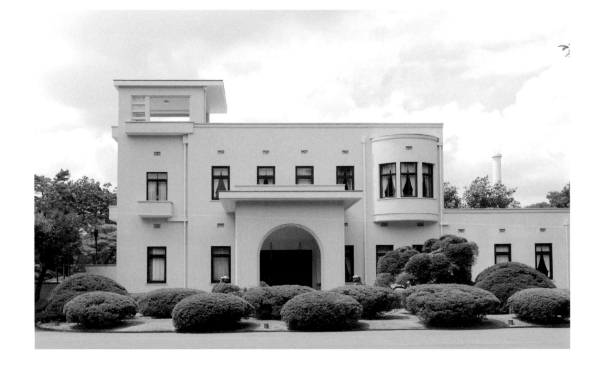

留住一個時代經典的藝術風格

〈東京都庭園美術館〉位在港區「白金台」的〈國立科學博物館附屬自然教育園〉內，美術館建築曾是日本皇族與軍人「朝香宮鳩彥王」的住宅，因此又稱「舊朝香宮邸」，2011 年閉館整修 3 年後重開，期間由攝影大師杉本博司擔任顧問增建新館，並在 2018 年完成日本庭園、西洋庭園、茶室與門口餐廳等翻新，全面開放。

「朝香宮邸」建築於 1933 年竣工，是由創立「朝香宮」的久邇宮朝彥親王的八王子鳩彥王，與明治天皇的八千金允子妃共同居住的宅邸。緣由是朝香宮鳩彥王在法國留學研究軍事時發生交通意外，允子妃為照料丈夫赴法，兩人便在法國生活多年，巧遇當時以「ART DECO」裝飾藝術風格為主的巴黎「萬國博覽會」，因而深深著迷。

歸國後，在建造自家宅邸時，他們延請了當時法國著名的裝飾藝術設計師 Henri Ranpi 打造多個重

要空間，無論是前廳、客廳、餐廳等都是「ART DECO」風格的原味再現，許多玻璃燈飾更出自玻璃設計師 René Lalique 之手，並從巴黎直送東京，而宅邸建築與部分室內則由建築師權藤要吉與「宮內省」（今「宮內廳」）的「內匠寮」（日本皇宮的修繕營造部門）設計，一起為將來留住了一個時代經典的藝術風格。

後來這裡曾作為外相官邸、迎賓館，最後為東京都收購後，1983 年成為〈東京都庭園美術館〉，並開放全棟 3 層樓共 31 個房間給民眾參觀。

〈東京都庭園美術館〉所有細膩的裝飾與紋繪皆妥善保存，從天花到餐桌家具、樓梯到壁紙，堆砌出精緻又豐富的西洋藝術之美，猶如立體展示的「ART DECO」教材。空間內的諸多亮點中，入口左邊的前廳有個經修復後的白瓷香水塔，頂部可放香水，藉由插電點亮燈光的熱讓香味散發出來，是散發著優雅氣息、造型與機能都兼具的設計。位在 2 樓的空間，有可看見草坪、日本庭園的陽台，室內地板為黑白相間的日本大理石磚營造出現代風格；同樣的元素也出現在 3 樓的「WINTER GARDEN」，甚至家具都保留了當時殿下採購的「Marcel Breuer」鋼管椅，體現夫妻倆的獨特眼光品味。

另外在 2013 年由藝術家杉本博司擔任顧問所完成的「白盒子」新館，讓美術館在展覽、講座、餐廳、商店與講堂等空間與教育功能上得以完備，透過這裡的特殊玻璃外望庭園，是一幅美麗的印象畫。

在建築之外，結合日式庭園與西洋庭園及一大片草坪綠地在側，讓美術館內外精彩兼備，人工與自然在這裡相互交織出一場美好的體驗。

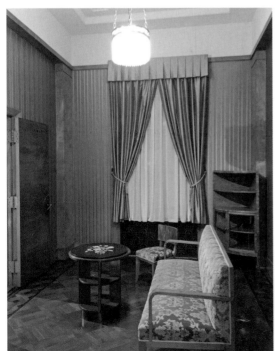

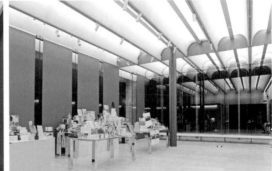

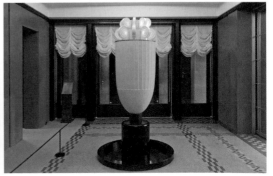

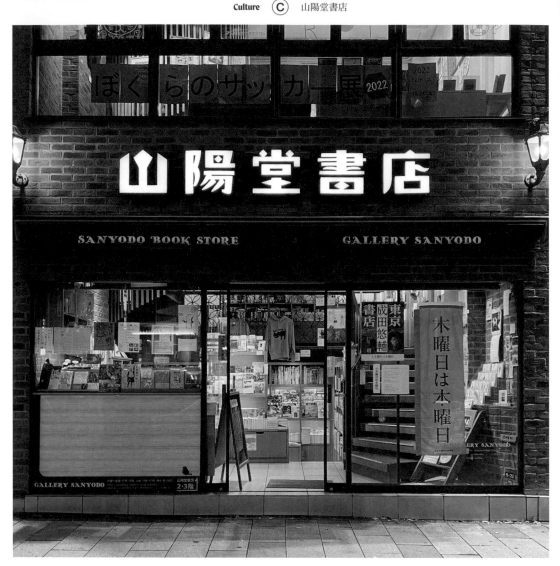

See
07 山陽堂書店

介於書報攤與
書店的百年知識
補給站

時尚喧嘩的表參道與青山間，1891 年開業的〈山陽堂書店〉是
一種獨特的存在。最初在「明治時期」開業時，「表參道」都還
沒出現，後來為了當地要建造「御幸通」而遷移到現址；1964
年，為了「東京奧運」拓寬道路，使得店面僅剩 1/3，但在寬幅
有限的店面外牆，仍有一大面由畫家谷內六郎 * 於 1975 年完成

的壁畫創作——「傘の穴は一番星」（傘洞是第一顆星星）。而最近一次（2011 年）改裝則是為了慶祝創立 120 週年，卻遇上了 311 大地震。

目前書店由第 5 代經營，在精華地段願意以書店的形式，如守護靈般地持續存在實屬珍貴。書店的 2、3 樓空間，分別是展示藝術原畫的〈GALLERY SANYODO〉，及兼具活動空間的〈山陽堂珈琲〉，是鬧中取靜的城市綠洲。而書店的選書也有獨自的觀點，像是時尚、繪本與生活風格等，甚至還有繪本作家安西水丸的原創商品；也因為空間規模尺度介於書報攤與書店之間，是唾手可得的知識補給站，因而展現契合區域環境的親和與便利性，是可與友人約見時的會面點，在等候彼此的短暫時光，走進去翻翻書也能感到幸福。

* 谷內六郎（1921-1981）長期為《週刊新潮》繪製封面高達 1,300 多件，曾將畫室設立在橫須賀市，因此在後來開館的〈橫須賀美術館〉裡有收藏其大量作品的「谷內六郎館」。

See 08 SKWAT

藉藝術和設計的
力量重新建構空間

青山 Prada 旁的另一棟建築〈The Jewels of Aoyama〉，3 層樓的組成內容不太一般，1 樓是法國服飾品牌「LEMAIRE」與「DAIKEI MILLS」設計事務所的〈SKWAT〉合作計畫，店內空間設計，大量使用屋齡百年的傳統木造老屋廢棄建材，並採木構（KIGUMI）榫接方式再構築，將服飾結合在地工藝，對文化表現敬意。

沿著紅毯階梯走上，樓梯扶手是建築工地使用的鋼架，採非常粗獷的手法搭建，邊走邊看著裸露天花板和牆面，邊來到 2 樓猶如開放式倉庫般的〈twelvebooks〉，這是一間代理海外 50 家出版社的藝術書商，架構起一個被書環抱的空間場域，像是圖書館、書店，但也是辦公空間。

「DAIKEI MILLS」的設計師中村圭吾，在此將有限資源做最大化的運用，包括他曾服務過的業主──青山選品店〈CIBONE〉搬遷後，留下的櫃架搬過來再利用，卻因為架子太大，硬生生地鋸成兩半才能進場；而紅地毯上的沙發，也是從雅虎拍賣購來，貌似粗糙的家具、垂掛的電線、裸露的天花與管線，透過設計專業讓一切變得合理得宜，襯托著精緻細膩的藝術、建築、攝影與設計書籍，顯得硬核生猛也令人驚喜。

另外還有個約 250 平方公尺的地下空間，兼具畫廊與辦公空間的多種機能，名為〈PARK〉，不定期有跨領域的展覽，要讓大家像走進公園那樣輕鬆地踏入，為向來充斥著 High Fashion 的青山精品區域注入很不一樣的氣息。

計畫名稱〈SKWAT〉來自英文 Squat，有佔據、蹲踞久坐、鳩佔鵲巢的意味。這想法來自中村圭吾，過去他曾將洗衣店變成書店〈thousandbooks〉，以每本 1,000 日圓販售有破損的藝術書；或是在選品店〈CIBONE〉裡佔據一隅販售來自名古屋〈shachill〉的咖啡，並布置成公園般的城市休憩空間。

至於發展到〈SKWAT〉，是有鑑於「東奧」後，主要開幕區域──青山原宿可能會有的閒置空地問題而成立，卻因新冠病毒肆虐一夕改變。

中村圭吾因學生時代就大量接觸藝術，深感藝術魅力，因此結合本身的空間設計專業，思考空間、資源的循環利用，持續合法佔據閒置空間，根據場所進行企劃，藉著藝術和設計的力量將空間重新建構。

※ 位在青山的計畫已於 2023 年 7 月底結束，同時將移轉到「龜有」的新據點，關於〈SKWAT〉還有什麼有趣的可能性與樣貌？將在他們的 SNS 更新。時代追逐著思想，新體驗永遠令人期待。

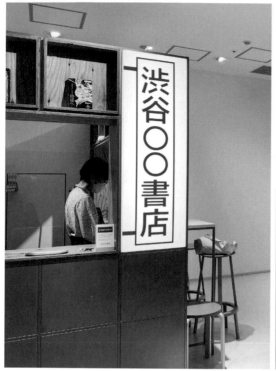

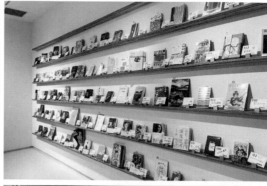

See
09 渋谷○○書店

開一間匯聚各種「偏愛」的閱讀空間

澀谷（Hikarie）的 8 樓「8/」開了一間有趣的書店──〈渋谷○○書店〉（SHIBUYA maru-maru BOOKS），發起人橫石崇透過「CAMPFIRE」平台來群眾募資，成功展開這間「share 型書店」。

書店的概念是「偏愛」，且認為偏愛與動機是讓社會進步的原動力，就像澀谷是充斥著各種不同偏好的次文化聖地，特別在萬聖節時，街頭聚集各種不同偏好的人超級熱鬧，所以，選在澀谷展開這間匯聚各種偏愛的書店顯得十分合理。

書店由「Studio「」」負責空間設計，店內有 130 個不同主題的木箱，每個木箱就是一間微型主題書店，並有一位對該主題有所偏愛的「擁有者」（店主），比方說：「絲路」、「佇足」、「有道理」等讓人匪夷所思的主題，以這類主題書籍填滿 375 x 375 mm 的木箱，並置放在金屬框架上，每個月會大風吹地隨機改變木箱位置。

書店入口還有一面書牆，擺放各書店的選書，讓訪者透過它「一葉知秋」，快速瞭解，也有一些展示平台將主題書籍輪流展示，店內還有如祕密基地般的小空間讓人窩著閱讀。

這套充滿創新又務實的營運模式，啟發許多書店的可能性，更重要的是，在充斥方便的電子書與網路書店的大環境下，它提供了一個人們交流想法與對話的場域。

裡面也有間名為「台灣人看見的日本」的木箱（書店），擺放以日本為主題的台灣創作者書籍，下回到了澀谷可以順道前來探訪，或許對你的日本行有不同的啟發。

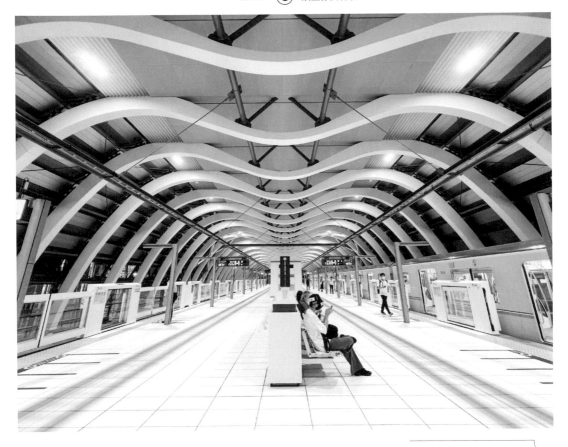

See
⑩ # 銀座線渋谷駅

黃色車廂與
層層疊疊的未來感氛圍

地下鐵「銀座線」的〈澀谷車站〉在 1938 年時啟用，是因為澀谷地勢低谷的關係，
讓這條地下線路露出地面，車站橫跨山谷出現在當時〈玉電大樓〉內，後擴建了
〈東急百貨店東橫店〉，就成為貫穿館內 3 樓的路線車站。

2020 年，〈銀座線澀谷車站〉往〈表參道站〉方向移動 130 公尺處建了新站，
由負責擔任澀谷開發指揮的建築師內藤廣設計，他以一座座不同的 M 型白色鋼
骨，層層疊疊地營造出未來感的氛圍。隨著神祕的黃色車廂進入，除了帶來一陣
風，也將人群一車車地載到這裡下車，再吸納一群人進入車廂，站內沒有阻擋視
線的梁柱，宛如劇場般的快速演出，站在月台上可欣賞這一幕幕的車站風景，等
車時還可從鋼骨間隙看到「東口」廣場的人群與城市文化風景。

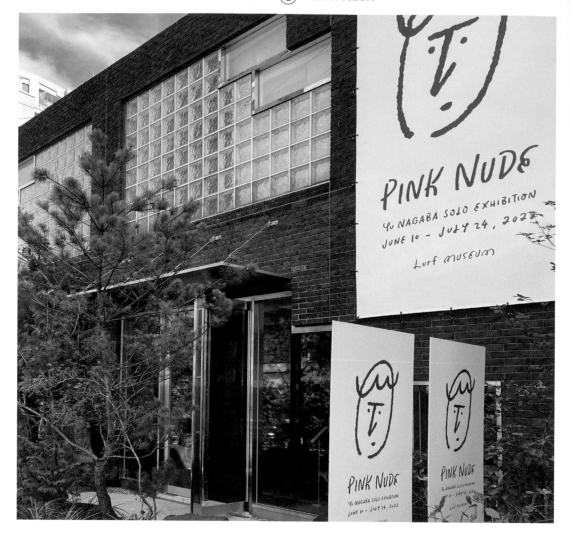

See
II

Lurf MUSEUM

洋溢著濃濃北歐情調的
第三空間

有著紅磚與玻璃磚與植物圍繞的〈Lurf MUSEUM〉，前身是營
運多年的藍帶料理學校與餐廳。在新的樓層配置裡，1樓有寬敞
的 Café，2樓是展出年輕創作者的當代藝廊，形成嶄新複合式
的、藝術與人連結的空間。

2樓是挑高4公尺的70坪藝廊空間，格局方正以灰與白為基底，

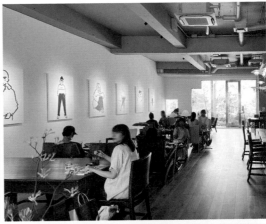
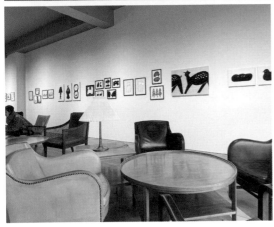
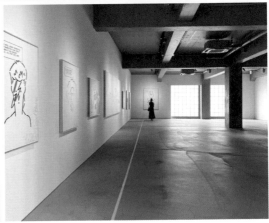

更有自然光與照明的色溫呈現上都相當細膩,設計極簡卻有張力,是來自名古屋,並營運〈STILL LIFE gallery and cafe〉的「ｎｄｒ中村デザイン室」所設計。

至於展覽內容,有插畫藝術家長場雄的「PINK NUDE」作為開幕第一檔,之後陸續還有 Hiro Sugiyama、西山寬紀與 Killdisco 等風格獨特的年輕藝術家,分別在 1、2 樓展出,更有呼應空間氛圍的北歐丹麥經典家具展等,時有驚喜。

1 樓寬敞的 Café 空間裡,擺放 1920-1930 年代的家飾家具,像是被譽為丹麥家具設計之父 Kaare Klint

的老件家具及「PH 系列」燈飾、丹麥陶藝家 Axel Salto 的花瓶,與桌上的「皇家哥本哈根」餐具相呼應;空間中,物件擺放的比例拿捏得相當巧妙,疏密掌控得宜,整體洋溢著濃濃北歐情調,是令人感到舒適沉著的第三空間。

此外,服務人員會不時從丹麥家具設計大師 Mogens Koch 的「BookCase」書櫃抽出黑膠播放,讓樂音在空中輪流繚繞。而 1 樓商店也針對每檔展覽開發展售衍生商品,值得每回造訪代官山時觀展回訪。

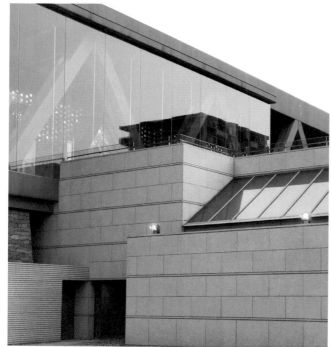

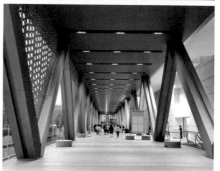

See ⑫ 東京都現代美術館

更積極、更提升，
與民眾更加親近的藝術場域

1995 年在清澄白河地區開館，堪稱日本最大當代美術展覽空間的〈東京都現代美術館〉（Museum of Contemporary Art Tokyo），建築由柳澤孝彥打造，是以金屬、混凝土及玻璃所構成的現代形式美術館。開館後的 20 年來，幾乎涵蓋重要當代藝術家的展覽，並在 2016 年起休館 3 年進行改裝再開。

雖然在外觀看來沒有巨幅改變，但美術館的內部全面更新了硬體設備，包括空調、耐震、LED 照明等，友善民眾的包括展間電梯、多功能洗手間、無障礙與育兒設施及館內外的動線等，並著眼提升顧客服務。至於最有感的部分，則是館內外的標誌全面更新——由〈藍瓶咖啡〉御用設計師長坂常規劃標誌設置的載體設計，而標誌則是由設計〈草間彌生美術館〉視覺形象的色部義昭擔綱。

至於美術館再開的紀念 LOGO，是由平面設計大師仲條正義操刀，他在 20 年前設計的「MOT」之上，多加了「＋」符號，而「MOT」原本的拼音念起來就有「もっと」（更加）的意思，再加一個「＋」看作 PLUS 之意，希望更積極、更提升，與民眾更加親近。

更新後的館內有 2 間餐飲店，第 1 間〈100 本のスプーン〉（100 根湯匙）是家庭餐廳，以「至今未嚐過的味道重新詮釋大眾所熟知的料理」為特色，提供新餐飲體驗；餐廳空間還設置許多互動藝術，在候餐時或用餐時都可以與藝術互動，或在桌面上就地塗色創

作。另一間〈二階のサンドイッチ〉（二樓的三明治）是圓形腹地的明亮空間，除了可享用三明治、咖啡甜點輕食，也可坐在視野遼闊的室內外空間感受藝術，特別是新開放的戶外空間，更讓人感受自成一格的小天地。

此外，館內的交誼廳、館藏達 20 多萬冊的美術圖書室、多媒體空間與專為小朋友打造設計的兒童圖書室等各個角落，在陳列、空間、家具……各方面，都經過重新設計。美術館商店〈NADiff contemporary〉更販售從展覽延伸出的周邊商品，創造出「只有在這才有的事物」，像是有地緣關係的「i ro se」皮革品牌即是。

美術館的整體視覺也拓展到周邊腹地的〈木場公園〉，希望重新開幕的〈東京都現代美術館〉，除了形塑整個當代藝術風景與面貌，也能努力扮演好「社區美術館」的角色，讓更多人親近、享受到豐富的美術館資源，生活裡有著美術館風景。

東京都写真美術館

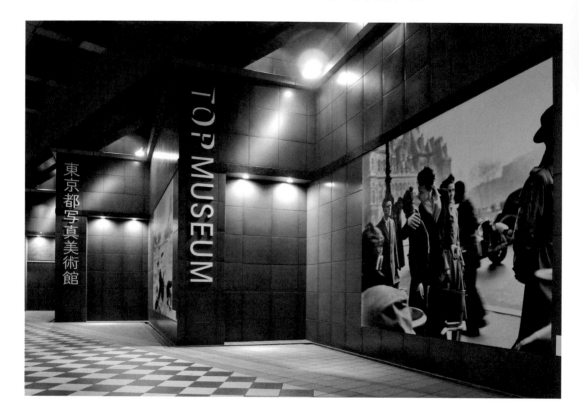

位在〈惠比壽花園廣場〉的〈TOP MUSEUM〉是聚焦在攝影（寫真）和影像領域專業的公立美術館。最早在 1995 年開幕時簡稱為「寫美」（SYABI）的〈東京都寫真美術館〉，對於歐美語系的訪客來說，實難理解「SYABI」是什麼？因此在 2016 年改裝重開後，便有了嶄新的英文名字〈Tokyo Photographic Art Museum〉，簡稱為〈TOP MUSEUM〉。

休館後將內部進行了一番整修，主要在 LED

擴展全新視野的美術館影像新浪潮

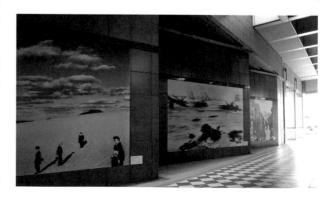

照明與木地板的調整上下了工夫，硬體之外，在色調與質地上多有調整，展現出更簡潔的黑白色系，材質上則以大理石、皮革與金屬為主，顯示出現代設計的簡約質感，換種說法則是能讓參觀者的焦點回到展示作品的本質上。

美術館在週四、週五會延長開放至晚上 8 點，讓攝影愛好者可以更有餘裕地觀展。館內 1 樓有 190 席的「放映廳」，可觀覽海內外影片的劇場展廳，4 樓還有 10 萬冊藏書，其中包括收藏美國報導攝影雜誌《LIFE》的「圖書室」。

收藏超過 3 萬件作品的美術館，每年會舉辦 20 檔以上的展覽和影展，尤其每年 2 月會舉辦「惠比壽映像祭」，有來自世界各類型的影片播放、靜態展示與論壇等活動，成為惠比壽區域的一大盛事，藉此活絡攝影與影像領域的發展（www.yebizo.com）。

2 樓的挑高空間有由〈NADiff〉藝術商店營運的美術館商店〈NADiff BAITEN〉，販售展覽圖錄與豐富的攝影與影像相關書籍、明信片及藝術商品等。

在數位時代裡，能看看類比的寫真美術館展覽有著格外不同的感受且別具意義，而隨著影像的數位化，美術館裡的影像新浪潮，更帶領著我們擴展全新視野。

※〈東京都寫真美術館〉外牆有 3 幅攝影家的巨幅作品：植田正治的「有妻子的砂丘風景 III」（1950）、Robert Doisneau 的「市政廳前之吻」（1950）與 Robert Capa「諾曼第登陸」（1944）。

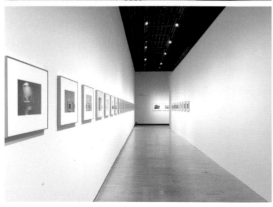

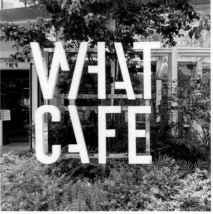

See ⓮ WHAT CAFÉ

與藝術創作
一起共進午餐和交流的空間

長期在東品川「天王洲島」經營倉庫營運管理的商社「寺田倉庫」（Warehouse TERRADA），從最早的米倉管理，迄今還發展出紅酒和藝術文化事業。2020 年成立〈WHAT〉（WAREHOUSE OF ART TERRADA）統整旗下涵括平面與立體的藝術作品、建築模型、文學、影像等，一方面完善線上平台服務，讓寄存作品的藝術收藏者可透過 APP，以線上方式管理自身藏品；線下也可以透過提供的倉儲保管服務，讓作品在溫度、濕度與光線的恆定控制下，得到妥善的保存與運用。

〈WHAT〉甚至打開倉庫，從收藏者的視角策劃展品，再以美術館的形式向大眾展示，賦予這些藏品更多文化價值。其中〈WHAT CAFÉ〉便是其中一個結合咖啡廳與當代藝術的展示與展售場域，在這約 800 平方公尺的明亮空間裡，每期會以「ART IS...」為概念，展出不同藝術家的作品，是一處可與藝術創作一起共進午餐和交流的空間。

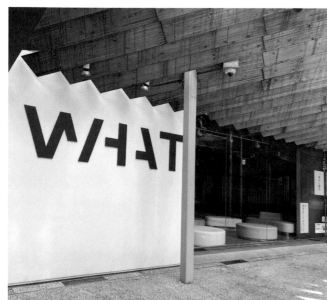

See
⑮
建築倉庫
ARCHI-DEPOT

閱讀日本各地
建築的立體導覽書

位在〈WHAT MUSEUM〉內,〈建築倉庫 ARCHI-DEPOT〉是隸屬於〈WHAT〉旗下以「倉儲展示」聞名的先驅者,2016 年以美術館之名對外開幕,2020 年統整後以「建築倉庫」之名,囊括線上平台（ARCHI-DEPOT ONLINE）與線下展館重新再開。

〈建築倉庫 ARCHI-DEPOT〉的 LOGO 由〈日本設計中心〉的原研哉設計,空間內部存放了涵蓋全日本 30 多位建築師和事務所,多達 600 多件的建築模型,並開放部分展示；這些珍貴的模型包括了從研究、提案、測試到竣工等不同階段的試做過程,更不乏有止步於提案的精彩競圖模型,但都能表現出設計者的創意思維。這些建築模型的完成度極高,大到環境模型的製作,小至家具燈光的講究,

不僅精彩細緻,更值得觀者從各角度細細觀看,尤其對建築喜愛者來說極富教育意義。

展出的縮小模型中,你會發現有許多知名建築事務所的作品,或是曾經造訪過的建築場景,讓我們能進一步地以不同比例和角度,觀看那些我們生活其中的建築細部模樣。

〈建築倉庫 ARCHI-DEPOT〉空間除了保存模型,也不定期有專題特展在〈WHAT MUSEUM〉館內不同空間舉辦,用建築模型的脈絡來說不同的故事,探討建築模型的可能性。藉著看見、學習並品味這些已知、未知的日本建築模型,就像是閱讀日本各地建築的立體導覽書,種種的新發現與再發現,找尋下回站在真實建築前的體驗與悸動。

PIGMENT TOKYO

See
⑯

一個優美當代的
「傳統畫材實驗室」

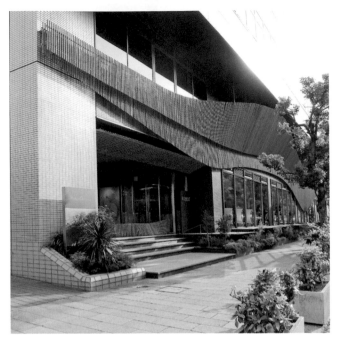

由「寺田倉庫」經營，〈PIGMENT TOKYO〉藝術畫材用品店，是一間結合商店、實驗室與工作坊的複合式空間，成立宗旨是要創造一個當代的「傳統畫材實驗室」，並以追求色彩與質地的演繹為理念。

「寺田倉庫」除經營藝術品的倉儲保管外，也提供作品修復服務，但在修復繪畫的過程中發現，製作傳統工藝的畫材產量越來越稀少且不易取得，加上環保意識抬頭，有些原料已不復生產，因此希望透過一間店來傳承文化，這也成為〈PIGMENT TOKYO〉的開店機緣。

〈PIGMENT TOKYO〉一方面自全球收集稀缺的顏料，同時也開發新的顏料色彩，而實驗室功能便是進一步地研究製法與用法，致力於開發新畫材。此外，更透過工作坊增加使用者對畫材用法的理解，且聘用年輕藝術家運用其所學在此工作，讓他們可繼續在藝術領域上發揮長才，形成為一個良性循環。

店內空間約 200 平方公尺，包括精選了 4,500 多種顏料，其中日本繪畫中常用的礦物顏料便佔了 2/3；牆上羅列的各式筆刷是依照不同需求以多種鳥類羽毛或竹、稻等植物原料製成的畫筆，多達 600 多種；甚至用魚、鹿、牛等骨皮所製成多種稀少的琥珀色明膠，經常讓行家佇足觀看許久，而這些畫材畫具都以最美的姿態在空間中陳列。`

由建築師隈研吾操刀的空間設計，以寬 2 公分的竹製百葉竹簾語彙，優美蜿蜒地妝點空間，一直延伸到外部空間，在此塑造了一個美的世界。

See
17

高輪 Gateway 駅

連結過去與未來的
日本摺紙月台

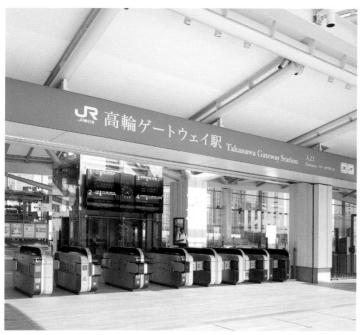

2015 年啟動，由大師隈研吾設計的〈高輪 Gateway 車站〉，是繼 1971 年〈西日暮里車站〉，睽違 49 年後的第 30 個「山手線」新站。位在「品川」與「田町」車站間，雖距離「品川站」只有 900 公尺，這座為了奧運期間分流人潮而建的新站，有「山手線」與「京濱東北線」兩條線所用，試營運後將於 2024 年正式啟用。

回溯歷史遺跡，附近的〈高輪大木戶〉是「江戶時代」南邊城門的門戶遺址，因此經由投票後，任性地以漢字加外來語組成的「高輪ゲートウェイ」（高輪 Gateway）為車站命名，帶有繼往開來連結過去與未來之意。

在地上 3 層、地下 1 層的站體設計上，隈研吾設計出 110 公尺 × 35 公尺的「島式月台」屋頂，以日本摺紙為概念，輕質又具律動感的白色頂棚造型，材質上採用耐久、防汙透光佳的半透明鐵氟龍膜，與鋼骨、福島杉木組構出挑高、明亮、開放又寬敞的自然氛圍；在照明部分由燈光設計大師面出薰打造，融合了傳統的氣息，並在月台使用自動調光調色系統，讓車站的日夜有不同風貌。

站內有間無人便利商店〈TOUCH TO GO〉，與首間星巴克〈SMART LOUNGE〉，還附有共享辦公室、隱密的個人包廂與付費密閉型包廂，都是非現金交易的商業設施。此外，鄰近 13 公頃的土地（原車輛基地）也展開大規模再開發計畫，這個以車站為中心，結合周邊超高層建築的規劃，將隨著新車站正式啟用後為區域帶來全新的變化和風貌。

See
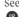

DIC 川村記念美術館

藝術作品與觀賞者間的美感交會場域

位在千葉縣「北總台地」的自然環境裡，距離〈成田機場〉約 30 分鐘車程的〈DIC 川村記念美術館〉（Kawamura Memorial DIC Museum of Art），坐擁 3 萬坪庭園，有森林步道、草坪廣場與睡蓮池，可以感受鮮明又豐富的四季變化之美，還有多樣的植物物種與自然生態；而佇立「白鳥泅泳」湖畔，這棟雙塔建築的美術館，外形猶如過去儲存農業穀物原料的筒倉，在在呼應著千葉農業大縣的地位。

美術館建築出自日本現代主義建築師，也是創館館長川村勝巳的中學同學海老原一郎之手，館內處處可見「交疊（會）的兩圓」意象，不只是天井，地板石材的拼貼與彩繪玻璃都可見此圖像，連建築外觀也狀似筒倉的雙塔；想表現出藝術作品與觀賞者間的美感交會，以及老同學間數十年的相惜友情。

美術館是由「DIC 株式會社」的前身，「大日本 INK 化學工業」第 2 代社長川村勝（1905-1999）設立，將 1970 年就萌芽的構想在 20 年後實現；當時也得力於雕塑家飯田善國的建議，購入許多 20 世紀的西洋美術，至今都是了不得的珍貴館藏，累積超過千件收藏。

館內總共有 11 個不同的展間，各有不同主題，包括：歐洲近代繪畫、印象派與巴黎流派（莫內）、抽象藝術的誕生與展開、林布蘭戴寬邊帽的紳士肖像、二戰後歐洲藝術、達達與超現實主義、美國抽象表現主義藝術（Frank Stella）、抽象表現主義到極簡主義、草間彌生的前男友 Joseph Cornell 的 7 個箱子，以及日本當代藝術等。

2004 年時更增建了猶太裔美國抽象藝術家 Mark Rothko 的「七角展間」，展示「Seagram」壁畫系列作品，除了讓藝術家在 1950 年代於紐約高級餐廳製作的作品能共置一室，更有讓空間被作品包圍的巧思；此外，整個展間從天花板到地板，甚至沙發形狀也都十分講究。

2 樓還有抽象表現主義大師 Cy Twombly 的繪畫與雕刻展間，這位引領 20 世紀抽象藝術潮流的巨匠大師的作品，就陳列在有兩扇大窗的白盒展間內，觀者看展之餘，還可見到窗外草木鬱鬱蔥蔥，淨白地板上的光影婆娑，充滿著空間表情變化；而展間內的雕塑與繪畫作品，其抽象又充滿生命斧鑿的線條，無一不展現著藝術家的創作觀。

美術館還有間 8 人席的「立禮式」茶室，意即不用坐在榻榻米上，坐在一般桌椅便可享用茶湯與和菓子，呼應展覽和建築設計，館方與菓子達人合作推出技法一流、美感絕佳的「上生菓子」，得以在此邊品嘗邊享受這美麗茶室的窗外景致。

「DIC 株式會社」在成立 100 年之際，還找來當時年輕的色部義昭為美術館設計指標，簡潔適切的線條標誌不只指示出方向，其中還飽含訊息，易於親近的設計風格，也彰顯出美術館對美感細節持續的追求。

若造訪〈DIC 川村記念美術館〉，這裡的建築與藝術、館外的庭園美景，就足以充實美的一日旅行；倘若在 6 月時造訪，還有機會遇上鄰近〈佐倉城址公園〉所舉辦一年一次的「niwanowa」藝術與手工藝市集。

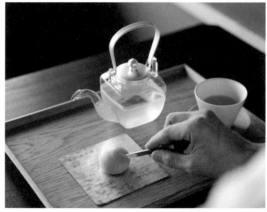

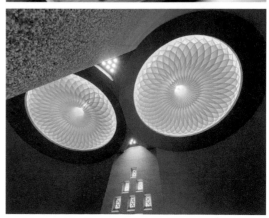

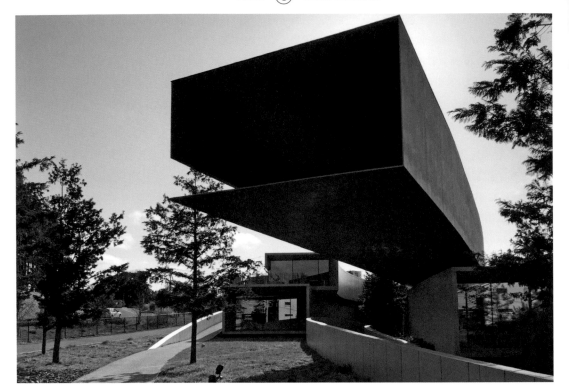

HOKI MUSEUM

日本首間「寫實繪畫」私人美術館

離東京約 70 分鐘車程的「千葉市」，一間專門展出「寫實繪畫」的美術館，位處當地最大公園〈昭和の森〉的西北邊陲，其簡單的人工幾何外觀和公園形成強烈對比。

平地中矗立著美術館建築，外觀由清水混凝土與鋼板構成，從外部看來共有 4 個細長弧形的大型箱涵，交錯層疊成的 3 層建築，最上層還有一端是懸空突出長達 30 公尺，形成視覺上的一大衝擊，其蜿蜒的入口步道與美術館弧面玻璃之間，有一支支交錯羅列的鋼骨柵欄，輝映公園筆直聳立的杉木對照著，這是來自「日建設計」山梨知彥的設計。

美術館入口通道兩側以「博物館商店」展開，通過售

票口與寄物櫃後，轉折進入地面層的展示空間廊道；接著長達 500 公尺的參觀動線，從內部地上 1 層、地下 2 層的回廊式「之」字型地往復觀覽動線，共區隔出 9 個不同風格與特色的展間。

〈HOKI MUSEUM〉是日本首間以「寫實繪畫」為收藏主題的私人美術館，所謂「寫實繪畫」的作品特色，就是擁有極高的擬真度，其精細程度即便是在一般的觀看距離下，都不太能判辨出究竟是照片或者繪畫，因此作品需要耗費畫家長時間的精密繪畫，也使得畫家作品的產量相當有限，是其珍貴之處。

這裡的收藏作品涵蓋國內外，尤以日本在地的巨匠作家到年輕新秀，共約 60 多位畫家，達 500 多件作

品，其中千葉縣在地的西洋畫畫家森本草介作品就多達36件，囊括裸女靜物到風景寫生，特別值得關注。

美術館對作品的重視，展示在許多細節設計上，除了在量身打造的空間位置內呈現畫作，每件作品的照明也經過仔細考量，有暖白兩種色溫的 LED 與鹵素照明，賦予最佳的觀賞立體感；畫作配置也是直接固定牆上，沒有垂掛線的干擾，並仔細度量作品的間距。這些畫作的收藏者、美術館創辦人，是經營醫療器材的保木將夫，他甚至將醫療的專業運用在美術館內，將地板以特殊的橡膠材質鋪設，並在不同展館搭配各式名椅，供遊客休憩，以降低對年長者足腰的衝擊，久逛也不易感到疲累。

不過如何安排這麼長的參觀動線，正是這間美術館建築的一大特色。內部空間的氛圍、色調，以及細節設計上處處充滿巧思，讓人每每轉折進入不同展間，隨著風格主題，從淨白、暖白、清水模或是靜謐黑盒子空間等轉換遞嬗，引人不同的心情與驚喜。

尤其天花板上有不計其數的不規則圓孔，舉頭仰望如星羅散布，其分別作為空調、消防與燈光等多用途的運用，兼具美觀與實用性。另外，畫作牆的下方是一整條落地玻璃，導入自然光線外，也能外看自然景致，讓人猶如在森林散步的感覺。位在地下長廊尾端，還有擺放許多經典椅的〈MUSEUM CAFÉ〉可供小憩，有如遊趣般的空間表情，末端還有扇開口對外的大落地窗，表現出空間的開放感。

這間具療癒感的美術館，在晴朗的天氣下可足足待上一個午後，若掌握好時間，還可在館內有酒窖的〈はなう〉義大利餐廳來頓午餐，在白日面對〈昭和の森〉無死角的公園景觀與光線，享用美食感受無限愜意的幸福時光。

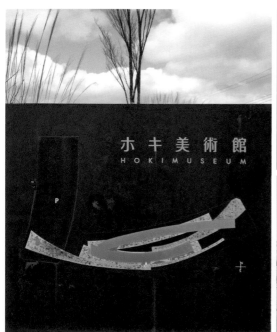

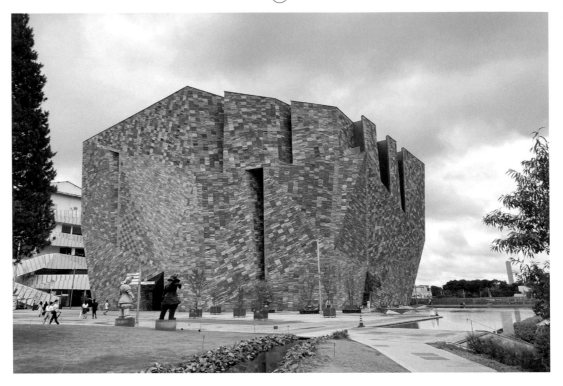

See
⑳

角川武藏野博物館

另類風景，
台地上的有機凝固岩漿藝文空間

位於埼玉縣「所澤市」由建築師隈研吾設計的〈角川武藏野博物館〉（Kadokawa Culture Museum）落成前後，除了推出迷你建築模型扭蛋，館內的「本棚劇場」（書架劇場）更成為該年度「NHK 紅白歌合戰」，音樂組合「YOASOBI」演唱〈夜に駆ける〉（向夜晚奔去）的表演舞台，這些話題性為博物館帶來高度的關注。

2020 年由「角川文化振興財團」設立的博物館，座落於〈所澤 SAKURA TOWN〉複合設施園區內，是由歷史、文化、環境與知識，甚至是觀光共同組成的巨大空間；館內面積約 3,600 坪，結合動漫圖書館、美術館和博物館的 3 大文化設施；站在館外，可能會被它碩大不規則且具壓迫性的建築外觀所震懾，也因為這棟建築讓埼玉成為鄰近東京的一大觀光亮點。

巨石般的造型呼應著「所澤市」所在的「武藏野台地」上，想像從「繩文時代」開始，因板塊擠壓形成台地，因此在設計上欲表現土地蓄積的能量，形塑出台地上盛著岩漿凝固後的有機型態。設計時採用電腦輔助設計，建構出像是從自然形態裡生長出的外型，建築外牆使用深淺不一、拼接高度略有落差的 7 cm 厚、2 萬片的花崗岩鋪設而成，光是這些石材便重達 1,200 公噸，亦如巨石降臨般的姿態矗立著。

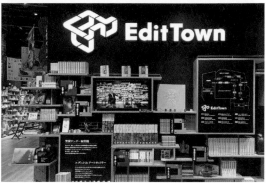

館內的一大看點，莫過於 4 到 5 樓間高達 10 公尺的天井，有座高達 8 公尺的「本棚劇場」，約 3 萬本書的環繞書牆，透過大小不一、重複層層堆疊的方式，營造讓人感受比實際更挑高的視覺效果。在這個場域裡，每隔一段時間會在這些拿不到書的書牆上，以日本文人作家與作品的動畫影音進行光雕投影（Projection mapping），搭配流動的螢幕視覺與投影呈現出震撼的視覺效果，寓教於樂地營造出奇幻的視聽感受。

不過，在抵達「本棚劇場」前，會經過一條曲折精彩的「EDIT TOWN」，以及一條將書籍以特殊主題分類且有趣陳列的「書街道」，還將相關物件或懸掛或擺放，琳琅滿目讓人目不暇給，被好奇心驅使地翻起書來；它以「入れ子状」（相同形狀、大小不同的多重構造）的書架設計陳列，營造出豐富多采具深度的

感受。另外沿途還有「荒俣奇幻祕寶館」、「ART Gallery」與「閣樓台階」，處處都隱藏著探索的趣味。另有 3 樓的「EJ 動漫博物館」與 1 樓「漫畫與輕小圖書館」等，以知性填滿整棟空間，週五、週六更開放至夜間 9 點。

回程往〈東所澤車站〉路上行經的〈東所澤公園〉內，還有由「teamLab」打造的〈光之藝術空間〉及同樣隈研吾設計的〈武藏野樹林咖啡館〉，這些都在疫情期間，由「角川文化振興財團」與隈研吾，在埼玉縣打造出一幅不同形式的文化風景。

TOKYO Stay

Ⓓ

東京旅宿

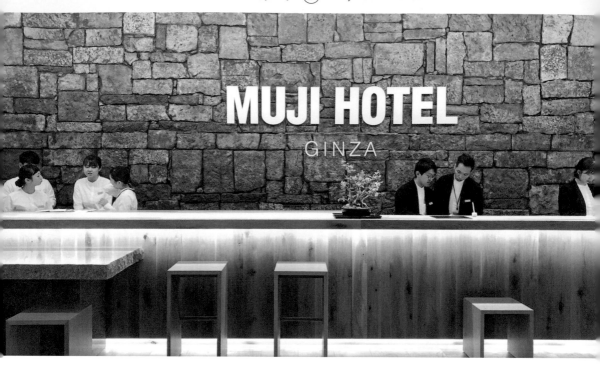

Live

MUJI HOTEL GINZA

1980 年底〈無印良品〉創立時，藝術總監田中一光與創意總監小池一子便萌生起以旅館形式來體驗品牌「食、衣、住」的想法，這個夢想多年後終於達成。

全球第 3 間的〈MUJI HOTEL〉座落在「銀座旗艦店」內 6-10 樓，概念是「反奢華與反廉價」，以石、木、土的材質反映無印講究素材本質的設計風格，特別在公共區域裡，櫃檯後方牆面採用百年前鋪設電車軌道的石板，還有另一牆面採用「有樂町」的部分泥土作為素材，此外也使用了廢船的鐵板木料，加上紅磚、木地等，低調地烘托出氣氛溫馨又有土地文化的五感空間。

相較於由杉本貴志設計的深圳〈MUJI HOTEL〉，銀座的旅館在設計營運上則由「UDS*」（Urban Design System）負責，由於該棟在建造時是以辦公室規格興建，因此影響了現今的旅館格局；多數房型皆以狹長形相毗鄰配置，最小房間的寬幅甚至僅有 210 cm，反映著無印的「COMAPCT LIFE」——在小空間內體驗舒適設計的精神，優點是房間樓高達到 290 cm，戶戶都有窗景。

設計上大量使用木、布與石板，每個房型都有木製書桌、檯燈和一本無印良品，並以平板控制照明、窗簾、溫度等，簡單溫馨。總房間數為 79 間、9 種房型，

東京都中央区銀座 3-3-5 6-10F | hotel.muji.com/ja

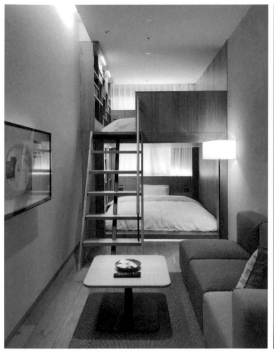

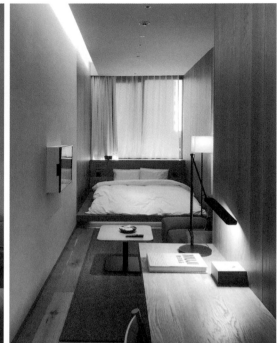

體驗無印良品
「食、衣、住」的五感空間

從最小約 14-15 平方公尺，最大則有配置客廳、閱讀空間與檜木浴缸，另外也有兩款榻榻米地板床的房間，其中達 25 平方公尺的雙層上下床鋪，還配有整面書牆，是有效利用空間的「Type G」特色房型。

房客出入口的 6 樓除大廳外，還有複合性設計文化基地〈ATELIER MUJI〉，其中的閱覽室〈Library〉，收藏 500 多冊「日本導覽」主題書目，可坐在由 Mies van der Rohe 和 Verner Panton 等大師設計的名椅上輕鬆閱讀。另還有間強調融合地方特色與智慧，流露出家鄉風味的和食〈WA〉餐廳，與一條用 400 年楠木做成吧檯的酒吧〈Salon〉，讓夜晚帶點朦朧詩意。

〈無印良品〉在競爭激烈的旅館市場中，以自身的品味與價值觀標示出自己與眾不同的座標定位，是不是達到了零距離體驗品牌的夢想，值得親身去感受。

* 早在 2003 年，「UDS」（Urban Design System）就打造過曾在日本掀起熱潮的目黑區設計旅館〈CLASKA〉。其定位自己是藉由組合「事業性」與「社會性」的「系統」，讓人們能享受到豐富多彩的都會生活，規劃範圍涵蓋住宅社區、旅館、商業設施、辦公與公共設施等，還包括了企劃、設計、家具、建材、營運等軟硬體，旨在打造獨一無二的場所。

HOTEL 1899 TOKYO

「日本茶」主題旅館：來一場茶文化的身心洗禮

離〈新橋車站〉步行約 10 分鐘、稍稍遠離喧囂的〈HOTEL 1899 TOKYO〉，是間以「日本茶」為主題的旅館，名稱中的「1899」正是「龍名館集團」於「御茶の水」創業的年分，創業地也是過去獻給德川家康泡茶用水的湧水處。集團目前由濱田家族的第 6 代經營，在步入 120 週年時創立了這個茶品牌，同時開啟全新的旅館業態。

日本茶和旅館同樣都是強調款待精神，都有著靜謐又輕鬆的氛圍，將兩者相結合的全新嘗試，可以在旅館裡多處體現。1 樓的〈CHAYA 1899 TOKYO〉是間以茶入餐的輕食餐廳，除了提供茶飲、冰品甜點與輕食餐點外，也供應住客限定的早餐選擇，像是抹茶麵包、茶香腸、佐以碾茶鹽的烤雞等都以抹茶入味，且熟菜料理還

多達 10 多種，更有豐富的蔬菜選擇，是兼具精緻與滿足的用餐環境，想體驗豐富「朝食」不可錯過。而空間設計上也寓傳統於現代，從地板磁磚採以茶室「四疊半」的拼貼法、吊燈取和傘造型、層架上置放木製茶箱增添氣氛，就連洗手間的指示牌都選用茶道具的「柄杓」造型設計。

2 樓的接待櫃檯空間是以「茶室」為設計靈感，多處可見茶道具轉譯出的設計元素，例如茶筒的紅銅材質、茶則形狀的樓層照明等皆足具巧思。在接待櫃檯後方則是品茶的「Tea counter」，可在此品飲一杯現作的迎賓茶飲，在觀看作茶時，也欣賞茶道具，在書與木質調空間之中，逐漸讓心情沉靜放鬆。

3 樓至 9 樓是客房樓層共 63 個房間，通

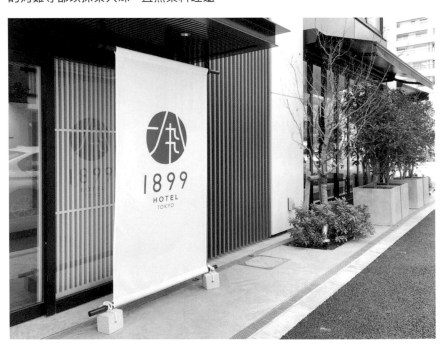

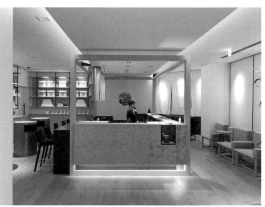

往房間的廊道牆面鋪上沉寂的深褐色系壁布，茶綠色地毯上也綴有律動線條，房門邊的紅銅房號牌是茶盤造型，彷彿感受到茶香，推開房門後緩緩亮起的燈光也像是優雅地迎接來訪。

在 4 款不同的雙人房型裡，都有泡茶工具組與飲茶區域，甚至房內還提供礦泉、氣泡和純水等水質，讓客人隨心調製茶飲；此外，床頭燈具是纖細的「茶筅」造形並能調節明暗與色光；衛浴間的各式備品裡，還有特別加入了兒茶素、膠原蛋白和維生素 C 的保養用品，一心二葉的睡衣刺繡，每個細節充分落實了有茶的生活，離開前還能購入原創茶品作為伴手禮，像是一場茶文化的身心洗禮。

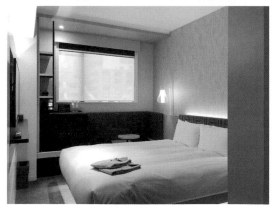

Live
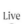
03

mesm TOKYO AUTOGRAPH COLLECTION

「JR 東日本」在「竹芝」所開發結合觀光與商務的新據點〈WATERS takeshiba〉於 2020 年開幕,主棟建築塔高達 26 層,低樓層是購物商場〈atre 竹芝〉、中樓層為辦公空間,高樓層的 16-26 樓,是由〈Nippon hotel〉與〈Marriott International〉合作的獨立品牌〈mesm TOKYO Autograph Collection〉──是一間低調奢華的高級旅館,有著自成一格的運作與概念。

旅館名稱「mesm」來自於「mesmerize」(著迷),期待在入住期間可以有豐富的五感體驗,同時擴增維度、洗鍊五感並獲得靈感。因此走進旅館,有大片落地窗可看到「東京灣」水岸景致、〈濱離宮恩賜庭園〉以及〈晴空塔〉美景,館內則使用大量的藍色與窗外相呼應,展現一幅能讓靈感流竄、非日常的東京風景。

洗鍊五感並獲得靈感,令人「著迷」的高級旅館

東京都港区海岸 1-10-30

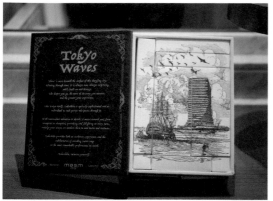
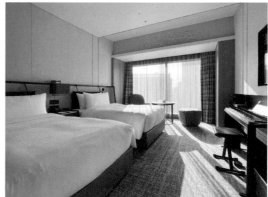

此外，其以「TOKYO WAVES」（東京波）為概念，期許在不斷變化的東京當下扎根並開展其內容與服務，為客人提供嶄新的發現；除有城市景致，也有藝術與音樂的體驗，並藉由活化豐富的地方資源與文化，將都市能量、創意交會出具指標的東京生活風格。

住在旅館，就如同進入人生重要的節目篇章，因而在房型上分成 4 個不同的主題章節（Chapter），並以此命名。房內有陽台，可以看到電車在軌道流轉的海灣窗景等迥異的視覺刺激；旅館還與保養品牌「BULK HOMME」合作，提供原創的沐浴周邊，是觸覺與嗅覺的感受；味覺上還提供〈猿田彥珈琲〉、京都老鋪〈舞妓の茶本舖〉的玉露抹茶及沖泡道具，讓客人可以搭配教學影片體驗沖泡與點茶的樂趣。

每間客房還會配置一台「CASIO」的「Privia」電子琴，除可彈奏、播放內建音樂外，還可與手機配對成為藍牙揚聲器，提供聽覺享受；不只房內，對樂音的著墨上，也延伸在公共空間，使用「YAMAHA」的音響提供 BGM，欲以聲音喚起客人對旅館的記憶；此外，每天在大廳會有音樂家的 30 分鐘現場演奏。

這裡提供都市人一個喘息的場域，週末住進旅館，或到周邊碼頭水岸，或者鄰棟的「劇團四季」，享受「水邊的自由時間」的生活況味，勾勒出城市裡，悠閒度過的生活樣貌。

住進舊時代
日本金融街的歷史建物

Live
④
K5 hotel

〈 K5 hotel 〉是「平和不動産」在「日本橋兜町造街計畫」中的重要開端，進駐的是 1923 年保存至今的原〈第一銀行別館〉建築。在保留架構下將 4 層樓劃分出 20 個房間，房間大小約在 20-80 平方公尺，另有地下一層作為小酌「Beer Hall」。館內雖沒有五星旅館的運動休閒設施，但住在日本歷史建物裡，端看瑞典建築團隊的設計巧思，並感受過去日本金融街的環境氛圍，這樣的入住體驗就讓人感到興奮。

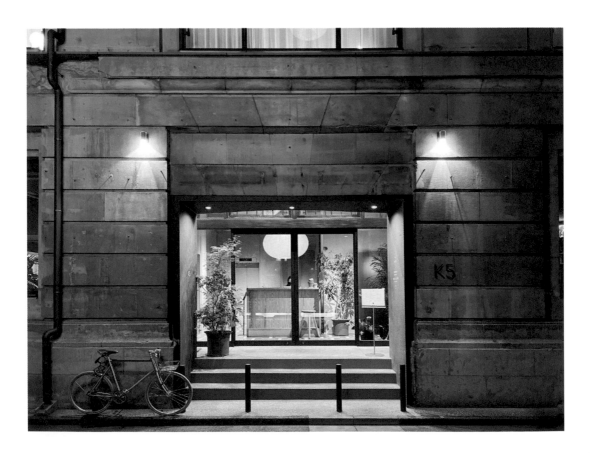

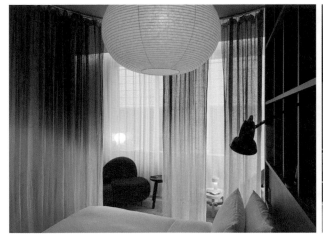

「CKR」（Claesson Koivisto Rune）正是改造這間旅館的團隊，他們選擇在新舊、和洋之間，找到一個拿捏「曖昧」的有趣尺度。其一是將空間界線的模糊化，像在1樓的餐飲空間裡，使用層架與多樣植物的方式，將咖啡館〈SWITCH COFFEE〉與出自「目黑」的高級料理〈Kabi〉所打造的〈Caveman〉餐廳，在同一空間裡隱約巧妙地區隔。

同樣以曖昧劃分界線的還有房內的空間。位居房間中心的床鋪，以多塊藍色暈染的薄紗簾將床的內外區塊輕巧地區隔起來，視線幽微不明但又具通透性，與後方的書桌又有一種特殊的連結性；另外，當拉上房內衛浴與區隔玄關的雪松木門時，剛好與原本牆面的木飾達成視覺一致性，而當視覺上合而為一時，正是空間清楚區隔的時候，其間的設計想法顯得細膩且有趣。

此外，不同元素的組合堆疊，彼此間相互呼應，也增長了空間特色。例如房內的燈光設計，有盞大燈籠作為主燈外，窗前簾外間還有盞紙燈，單椅旁是立燈，茶几上放了小桌燈，還有床頭與桌前的檯燈，加上可

調節顏色轉變氣氛的浴室燈光，這些亮點讓空間表情充滿變化。變化之餘，「CKR」原創家具的設計語彙也將空間風格收攏保持一致，氣氛營造顯得現代又溫暖，十分高明。

走廊上的大面窗，用了多色拼接的毛玻璃來阻絕窗外鄰棟的視線，將內外模糊地區隔起來，白天僅留下明亮輕巧的光線在廊道與植物間跳躍。而地板則表現出對比的趣味，1樓櫃檯的地板，與客房走廊同為復刻磁磚；咖啡館的地板索性將舊木地板磨平；回到房內，則是刻意保留原本水泥地面的時間感，讓多種材質交錯，在細緻與粗獷間對比擺盪，亦是精彩。

待在旅館內的時間，可試試地下室有「Brooklyn Brewery」的旗艦店〈B〉，也有開到凌晨結合圖書館與酒吧的〈Ao〉；房內的選書、選品和選樂，有著獨立性又不失溫度的氣息，帶來清新感受。這些設施都讓旅館時光過得愜意又充實。

Live
05

HAMACHO HOTEL TOKYO

感受新穎魅力，
被綠意包圍的玻璃帷幕旅館

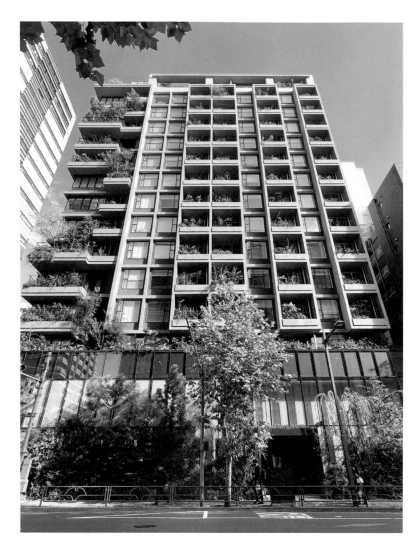

融合新舊文化的日本橋「濱町」風情，悠閒中帶點神祕的混合住商區域，令人躍躍欲試！由「UDS」設計營運的〈HAMACHO HOTEL TOKYO〉，15 層的建築，其玻璃帷幕的俐落外觀，是為濱町帶來新鮮與動能的商業設施；在被綠意包圍的建築內有 170 間客房，無論內外，都以多種綠色植物柔軟了剛硬的線條與質地，加上精心配置的照明，雖然旅館位置算不上特別方便，但以環境和空間品味來說，所散發出的新穎魅力，是令人舒適且著迷的。

1樓入口ㄇ字型的沙發區牆面有個大「H」字，除了代表「HAMACHO」（濱町）外，還有「HUB」（中心）、「HOSPITALITY」（款待）、「HUMAN」（人文）、「HANDEMADE」（手作）、「HARMONY」（和諧）與「HAPPY」（快樂）等7個意思，該字以日本楠木製作，表面刻意表現出刀削的手感痕跡，是由平面設計大師佐藤卓設計；而暖色系的木質調則一路延伸至 LOBBY 空間，搭配周邊植栽點綴，整體散發著自然溫暖的氣息。

旅館有多樣的房型（有許多價格區段可供選擇），邊間寬敞的「TERRACE ROOM」陽台房型有2面窗景，帶來開放感，綠意盎然的陽台植栽，看得出是用心培育的窗外景緻；其他像是自然採光的明亮浴室，下凹的床鋪空間都帶來新鮮感。細節備品上包括日本「Pelican」沐浴品、用再生皮革製的面紙盒與資料夾等，還有瑞典陶藝設計師 Ingegerd Råman 與「有田燒」名窯〈香蘭社〉合作開發的陶杯，都是每個房間的基本配備。

濱町的關鍵字是「綠意」與「手作」，被綠意所包圍的生活植栽是由〈SOLSO〉園藝團隊規劃，不乏稀有品種且各有姿態，有著引人探索的玩心。

至於「手作」部分，旅館有間「持續變動」的房間「TOKYO CRAFT ROOM」，由設計師柳原照宏擔任創意總監，囊括土地、歷史、技術、素材多個面向，集結了日本各地的工藝家與國內外設計師，開發客房內的物件品項，讓入住這房間的客人能零距離感受日本的手工藝。像是與荷蘭設計「De Intuïtiefabriek」合作，活用日本針葉樹設計、由木工家川合優設計的「SOMA」櫃子（kamimura& Co.），表現出木頭紋理與美濃和紙的和諧搭配，在抑制色調的空間中，如同高級工藝品的展示間，而在無人入住期間，也是展示藝廊。

此外1樓的〈nel CRAFT CHOCOLATE TOKYO〉——「nel」取自日文「練る」（精煉）之意——是間「Bean to Bar」（從生豆到巧克力 Bar）的手作巧克力售店。而挑高空間的〈HAMACHO DINING & BAR SESSiON〉則是日本餐飲集團「BLUE NOTE JAPAN」的旗下品牌，他們以「街の DINING」（街頭餐飲）為概念，在這個由「乃村工藝社 A.N.D.」設計的精緻寬敞空間裡，可現場感受音樂演唱和食物、聽覺與味覺的交會。

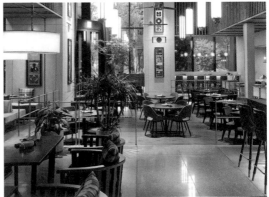

Live
❻
DDD HOTEL

活出自我，
新型態商務旅館的生活提案

由建築師二俣公一率「CASE REAL」設計團隊改裝，〈DDD HOTEL〉前身是「馬喰町」一棟有 37 年歷史的 10 層商務旅館。改造上，團隊保留建築原結構並強化其基本構造，用減法設計還原本來就很有味道的紅磚外觀與拱形窗，而在室內則以極簡設計，採用讓人感到沉靜的苔蘚綠與白牆作為旅館基調，並綴以黃銅色展現細節。

1 樓有間餐廳〈nôl〉，電梯前的寬敞空間有如畫廊氛圍，另將原停車場延伸作藝廊空間〈PARCEL〉；2 樓將原本的客房改為整層的公共區域，有擺放「E+Y」原創沙發的休憩區、手沖咖啡吧〈abno〉，與傍晚開始營業的音樂酒吧〈Bar Phase〉等。

「DDD」取自 Design（設計）、Destination（目的地）與 Developing（開發），旅館由服飾批發「丸太屋」第 4 代經營，希望不只提供住宿空間，還能以這個場域的概念「Live and let live」（讓自己、他人都能活出自我），聚集不同的個體相互激盪，像是藉由藝術、文化產生新的價值，至於設計，則是表現與時俱進的態度。

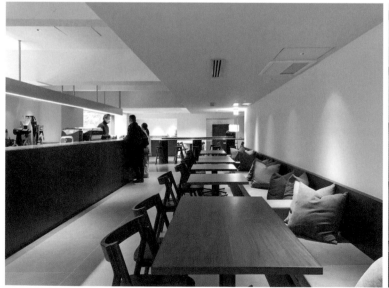

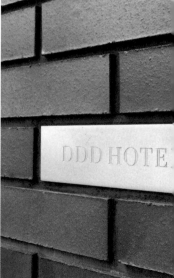

至於簡單洗練的客房，彷彿像是與外界隔絕的居住空間，在綠白之外，浴室使用灰色馬賽克拼貼，而最小 14 平方公尺的客房空間雖小，但在細節也有講究之處，像是房內的「日本品牌」三寶，包括──「HATRA」室內服、「Aid」清潔保養備品、負離子吹風機「Nobby × TESCOM」。

當一間旅館的概念、設計都很具理想性，其服務需求和空間的適切性等等考量，將會左右客人的選擇，而〈DDD HOTEL〉則是做到全方位平衡的標準。

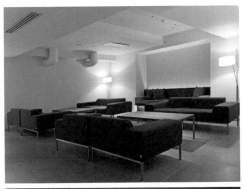

Live
07
LANDABOUT TOKYO

感受下町風情的
平價設計旅館

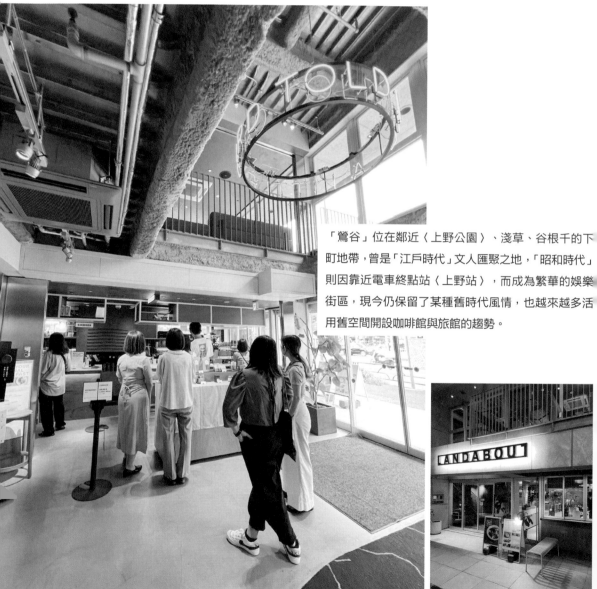

「鶯谷」位在鄰近〈上野公園〉、淺草、谷根千的下町地帶，曾是「江戶時代」文人匯聚之地，「昭和時代」則因靠近電車終點站〈上野站〉，而成為繁華的娛樂街區，現今仍保留了某種舊時代風情，也越來越多活用舊空間開設咖啡館與旅館的趨勢。

這間以綠色與鮭魚粉紅配色為基調的平價旅館，加上霓虹與指標等設計巧思，很容易成為拍照打卡的熱門景點。房內簡潔之外，在用色與材質也頗富心思，以該價位來說也可以感受到創意所在。1樓是對外營業的餐廳〈Landaout Table〉，從早到晚供應早餐、午餐、午茶、晚餐到調酒等；旅客可以選擇好玩的早餐組合，享用在麵包或醋飯上加上喜歡的蔬菜、主菜及自製醬料，外加一杯現沖的拿鐵或茶飲，成為一份自己喜歡的早餐，在高低落差變化的餐廳座位，選一個喜歡地方用餐。

附近也有不少古民家 Café、洋食館、工房、居酒屋和錢湯，想要感受下町風情，入住〈LANDABOUT TOKYO〉看著牆上的地圖推薦，安排 2 天 1 夜的下町旅行，是新鮮感十足的體驗。

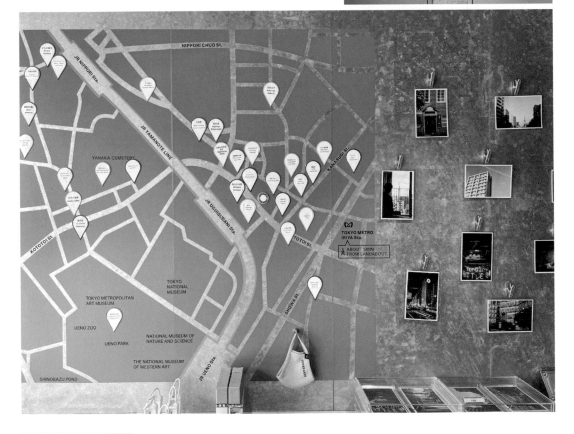

Live
08

NOHGA HOTEL UENO TOKYO

由在地店家與工藝職人打
造:「非日常」的住宿體驗

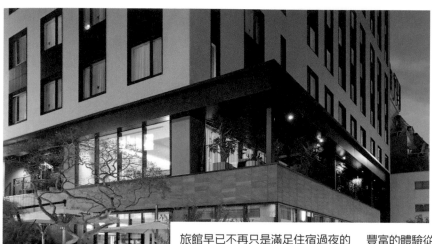

旅館早已不再只是滿足住宿過夜的需求,它可能提供當地限定的獨特住宿體驗,也能讓入住者藉由住宿了解鄰近環境的歷史文化,甚至與在地業者合作活化地方,開創一番新象。

第一間〈NOHGA HOTEL UENO TOKYO〉落腳在上野,在當地建造旅館同時,也希望能打造當地的未來願景。為此,業者先是走訪了鄰近超過400間以上店鋪與工坊,深掘自「江戶時代」以來,這個在傳統工藝與職人技術都有紮實根基的區域中,尋找店家及職人工坊合作,讓客人在入住旅館時,感受傳統與創新結合的非日常體驗。

豐富的體驗從1樓挑高的〈LOBBY GALLERY〉便已開始,一張長木桌成為彼此交流的空間,也連結了餐廳〈Bistro NOHGA〉與藝廊,其中的每個選擇都其來有自。像是餐廳提供了台東區〈蕪木〉的咖啡、〈郡司味噌漬物店〉的味噌、〈manufacture〉的麵包,甚至米、昆布、香菇、肉類與酒類等,都與附近店家合作,以當地食材入菜;大廳的藝術作品,則是由〈IDÉE SHOP〉家具店創辦人黑崎輝男與〈東京畫廊〉社長山本豐津擔任顧問,同時也與藝術大學學生和〈Arts 千代田 3331〉藝術中心合作,不定期更替作品。

當在櫃檯 Check-in 時，簽名的鋼筆是與「藏前」的〈Kakimori〉文具專門店合作，服務人員身穿的是日本品牌「junhashimoto」的簡約服飾，拿到的房卡則是與「京源」家紋的繪師合作，將家紋的美學應用在卡面上。

來到房間內，衣架、鞋拔與面紙盒是與「SyuRo」合作——活用傳統與職人技術開發的生活風格品牌；而寢具床墊皆出自日本品牌「airweave」及「ATMOSPHÈRE JAPON」的羽毛枕和睡衣，還有「TOMOKO SAITO」的房間噴霧，為這座鄰近美術館與公園的旅館，調和出適合的自然香氣。

其他還有以黃銅、皮革與木質為主的設計品牌「ALLOY」打造的餐具架、菜單板與員工名牌；在館內、餐廳裡都可看到的「木本硝子」（1931 年創業）的玻璃製品——與時俱進的玻璃杯、國家級傳統工藝品「江戶切子」設計……每個物件皆精挑細選、十分講究。而在 2 樓提供給大眾使用的〈LIBRARY LOUNGE〉裡，還能發現由日本、丹麥設計師設計的「STELLAR WORKS」高檔家具。

如果說將這間旅館視作選物集大成的空間，處處都值得細細體會；除此之外，藉由想像地方的未來去思考旅館的面貌，結合歷史與現代、尊重在地傳統工藝與擁抱年輕創意，一一凝縮成為供人慢慢感受文化魅力的休憩空間，這體驗或許正能呼應旅館命名時的想法——「創造出意想不到的幸福」之地。

※「NOHGA」命名來自代表「意想不到的幸福」的「冥加」（MYOHGA）一詞，加上營運管理的「野村不動產」（NOMURA REAL ESTATE）的 N 字開頭，兩者結合，意味著由「野村」所創造出「意想不到的幸福」之意。

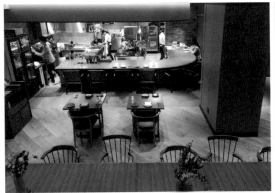

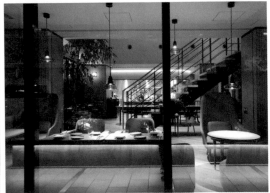

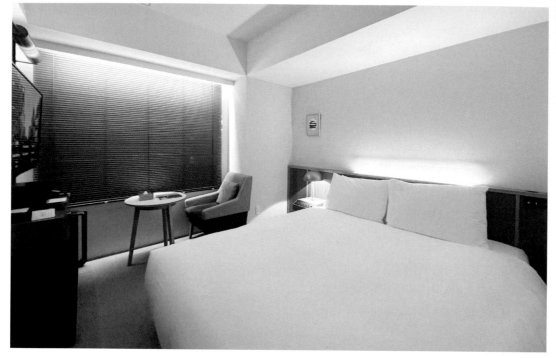

Live
09

NOHGA HOTEL
AKIHABARA TOKYO

住在電器街與次文化區域：
發現秋葉原的新魅力

位在秋葉原的〈NOHGA HOTEL AKIHABARA TOKYO〉是品牌的第 2 間旅館，延續品牌「與地域深度連結而產生的美妙體驗」的概念，也延續講究設計的空間品味，在電器街與次文化區域裡是獨特的存在，也讓入住客人在此重新發現秋葉原的魅力。

旅館調「音樂・藝術・食」的主要特色，尤其在館內 120 個房間裡，間間都有音響設備，從高級的「VANDERSTEEN Model 1」、丹麥「B&O」、瑞典「TRANSPARENT SPEAKER」、筒狀的「M's system」、日本職人工藝的「Taguchi cube」音響、「SONY」與「GENEVA」等品牌，個別配置在不同房間內讓客人享受樂音，在公共區域也有特選播放的 BGM。

藝術部分，這回〈IDÉE SHOP〉家具店創辦人黑崎輝男與弟子大矢知史成立的〈BLACK LAB〉，挑選了多件年輕藝術家的作品在此呈現。在挑高的大廳吊掛著設計師寺田紀彥設計的大型多邊形黃銅吊飾；健身房內是平面設計師大西真平的「AKB UNTITLED」作品，他將圖像以特殊「網印」方式表現，十分抽象；另一件掛在前台的霓虹作品「Together We Made it」，則是出自旅居東京的澳洲藝術家 Jesse Hogan 之手，以及櫃檯前掛有「東

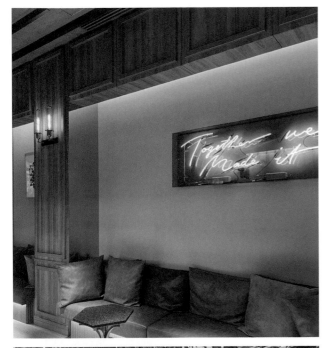

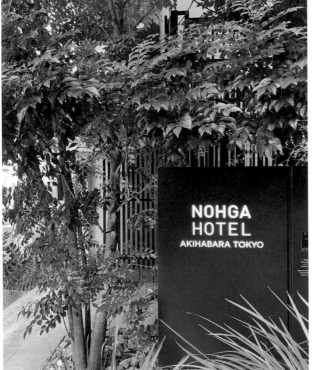

京 TDC 設計獎」得主小林一毅的畫作，描繪人與人之間距離的作品。

2 樓露台還擺放了充滿玩心 8 桿足球台，一旁高掛霓虹藝術家 WUKU 的作品，將城市的悠閒帶入這裡，更與秋葉原的文化氛圍相互呼應。至於「食」的部分，1 樓有西班牙 MIX 義大利風味餐點的〈PIZZERIA & BAR NOHGA〉餐廳，店家特別從拿坡里進口了柴燒窯烤的「薪窯」（柴火窯），提供道地義式風味。

旅館內大量使用金色燈飾表現出「用 1980 年代去展望未來的『復古未來』風格」，搭配「the range design」設計師寶田陵的原創設計家具，讓空間顯得獨特；房內還有一本由旅館精心搜羅，提供多達 178 個周遭觀光景點的「Guide Book」，可感受其挖掘在地魅力的用心，還可租借城市車品牌「Tokyo Bike」的單車進行在地旅行探索。

藉由入住這間旅館，會發現有許多呼應「在地特色」的選品，都能從附近店家購入，也會進一步知道原來秋葉原除了 3C、動漫與扭蛋之外，還有更多過往沒注意到的在地魅力。

※「NOHGA」命名來自代表「意想不到的幸福」的「冥加」（MYOHGA）一詞，加上營運管理的「野村不動產」（NOMURA REAL ESTATE）的 N 字開頭，兩者結合，意味著由「野村」所創造出「意想不到的幸福」之意。

Live
⑩

toggle hotel suidobashi

猶如撥動開關，無論是 ON
或 OFF 都可以存在的空間

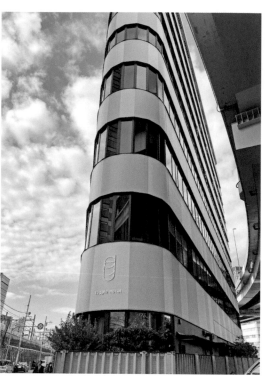

〈toggle hotel suidobashi〉（トグルホテル水道橋）位處〈水道橋車站〉旁一塊以「5 號公路」、「河川支道」與「JR 總武線」劃分出近三角的基地上，就地理景觀來說相當特別；藉由設計加持的關係，讓這棟淺灰與黃交錯的 9 層建築在外觀上十分顯眼。

旅館以「on/off , your style」為概念，提供人們無論是 ON 或 OFF 都可以存在的空間，猶如撥動開關（toggle switch）：可以是商務住宿、「workation」（度假辦公），抑或是和家人朋友來個休閒假期，或為了到鄰近的〈東京巨蛋〉看表演而住一晚……提供有趣且多彩的特殊居住體驗。

旅館的團隊設計是由打造代官山〈蔦屋書店〉的「Klein Dytham Architecture」所負責，〈toggle hotel suidobashi〉是他們少見的旅館作品。空間色彩以 2 色搭配為主，除了外觀以延伸錯置的灰黃 2 色調作為基調，每個樓層選用的 2 色也都不同，甚至每個房間選用的 2 種色彩，除了美觀外，材質與整體色彩的協調性、新意與感受都要納入考量。

這裡共有 12 種房型、84 個房間，提供 2-4 人不等的室內空間，一共有 60 種不同的色彩組合，如果擔心與喜好相違，在入住前可上網挑選喜歡的配色與房型。

而旅館的指標與視覺設計，皆是出自經驗豐富的「Artless Inc.」團隊之手，其設計語彙富含質感且有藝術性，而在這間旅館的設計表現上又更加大膽、極簡也具創新與實驗性。

倘若入住低樓層，甚至可以近距離平視高架公路上的車流；走到 9 樓的〈Café & Bar〉吃早餐，還可眺望街景。此外，整棟旅館唯二的 2 間陽台房，就位在最高的客房樓層，房內是以綠色與粉白兩種色彩組合。室內外的面積比是 5:3，陽台南向面對「JR 總武線」與大樓建築群，木造露台有生長良好的植物與座椅，納涼、閱讀或享受黃昏景色都十分愜意。

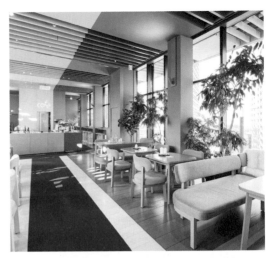

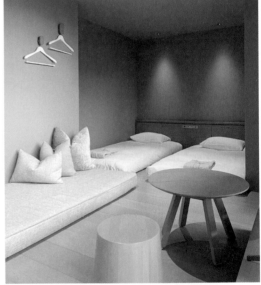

〈OMO5 東京大塚 by 星野集團〉是「星野集團」旗下「OMO 系列」在東京的 1 號店，定位是「都市觀光酒店」。其名稱取自「おもてなし」（款待）的字首「おも」（OMO）發音，亦可延伸為「面白い」（有趣的）與「思いがけない」（意料外的）等相同的字首發音。

旅館在距新宿 12 分鐘車程的「大塚」插旗，除在環狀「山手線」上有地利之便外，過去夜生活熱鬧的「大塚」，迄今仍保有濃厚「昭和時代」的地方風情，緊扣著在地生活的商店街、店鋪食堂外，特別是還有路面電車「荒川都電」往來穿梭，成為東京最獨具特色的街區風景。

在離車站約 3 分鐘腳程，位在新大樓中的 4-13 樓，共有 125 間，空間大小皆為 19 平方公尺的房型，整體保有「星野集團」向來的設計質感，但以「OMO」的價位來說，卻相對容易親近且具競爭力。

旅館是由 1979 年出生的建築師佐佐木達郎設計，每個房內的共同特色是以檜木組構的「檜」（YAGURA），所構成的樓中樓木造閣樓房型，下層鋪設榻榻米地板，上層除了雙人床鋪外還能一探窗外的天際線，空氣中飄散著檜木和蘭草香，閉眼就能深刻感受身處日本的氛圍中，也讓大人小孩充滿玩興。

融合傳統與現代，拉近了旅人與在地的關係

Live
Ⓘ
OMO5 東京大塚
by 星野集團

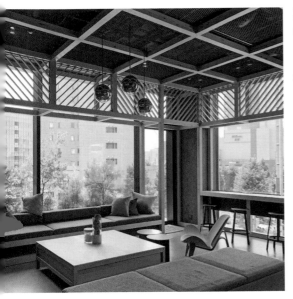

旅館另一大特色是將住宿與地方風情結合的「Go-KINJO」文化導覽服務，組成「OMO 探險隊」（OMO Ranger），並規劃綠、黃、藍、紅、紫等 5 色導覽路線，讓房客能進一步探索周遭區域；其中，綠色代表 1 小時的散步行程、黃色則是懷舊的「昭和時代」美食巡禮、藍色帶你探訪新型餐廳、紅色探險隊是「Bar Hopping」、紫色則是大人味夜生活行程，每條路線都是在地限定的文化魅力體驗。

「OMO 系列」旅館還有個數字密碼，英文後方的數字代表旅館的規格，5 以上的「OMO」旅館附設提供多款早餐選擇的咖啡廳〈OMO Café〉，如果還想擁有更多體驗，旅館則會提供地圖上不一定能找到的口袋美食。

※〈OMO5 東京大塚 by 星野集團〉的「櫓」設計融合傳統與現代、「OMO 探險隊」則拉近了旅人與在地的關係，形塑了這嶄新的體驗，而旅館更獲得 2018 年的「GOOD DESIGN AWARD」Best 100。

Live 12

OMO3 東京赤坂
by 星野集團

以「發現好東西」為概念，
最貼近赤坂的入住體驗

「赤坂」自「江戶時代」以來是「武家屋敷」（武士宅邸）林立之地，現今則有國會議事堂、首相官邸與迎賓館等公家機關密集區域，具有深厚的歷史文化背景，同時也有許多高級料亭與伴手禮店，是政商活動相當活躍的區域，旅宿業在此也蓬勃發展。

2022開業的〈OMO3 東京赤坂 by 星野集團〉以「發現好東西」為概念，在城市觀光旅館的定位下，帶領旅客在看似熟悉或知名景點之外，以在地眼光重新發現赤坂。在旅館大廳除了有「Go-KINJO Map」推薦周邊景點外，也可以參與「OMO Ranger」周邊嚮導，來趟「意想不到的赤坂散步」，約1小時的探訪行程，可以在位處高地的「赤坂」周邊，走訪10多個坡道的「坂道之街」，去到藝人喜愛參拜的〈豐川稻荷神社〉來一趟「七福神巡禮」，沿路還會行經許多名人喜愛的菓子名店，甚至拜訪大樓裡隱密的沙龍酒吧，由老闆娘款待自釀飲品。

次日早晨，若有參與「早起鳥兒有蟲吃」行程，可搭電梯探訪不需排隊的大人氣〈日枝神社〉，或在車水馬龍前的「坂道」上晨跑，再品嚐一口〈赤坂伊勢幸〉剛出爐的手作豆腐，最後回到旅館1樓的〈上島珈琲店〉，品嚐為房客特製的早餐。

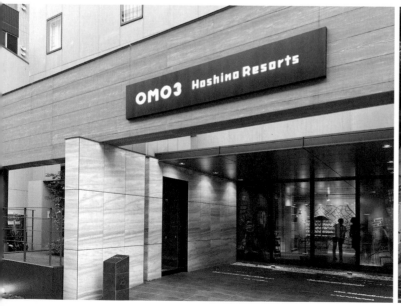

對於有伴手禮選擇困難的朋友，可試著玩玩看「伴手禮飛鏢遊戲」，射中的店家，旅館會提供最佳的購買建議。至於「食」的部分，除了可品飲在地啤酒外，旅館也以赤坂的「料亭文化」（日本傳統的高級料理），構思結合周邊店家的吃喝方式，更與鄰近餐廳合作開發住宿者晚餐的限定菜單，讓人感受最貼近赤坂的入住體驗與生活步調。

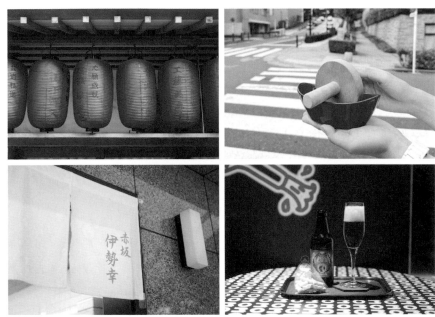

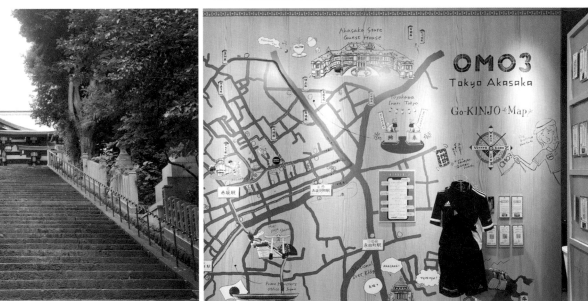

Live
⑬

The Tokyo EDITION, Toranomon

彷彿回到黃金年代的
奢華精品旅館

1977 年，「精品旅館之父」Ian Schrager，與大學同窗 Steve Rubell 在曼哈頓創立了傳奇 Disco 夜店〈Studio 54〉，在好萊塢引發熱潮；1983 年，他則與法國設計師 Andrée Putman 合作改造一棟老建築而形塑出強調設計與獨特風格的〈Morgans hotel〉，自此也開創了所謂「精品旅館」的名稱與時代。

1985 年時，他還找來日本建築師磯崎新在紐約設計〈Palladium 俱樂部〉，也為服裝設計師三宅一生辦了在美國的第一場時裝秀，並曾與設計師高田賢三、倉俣史朗（Shiro Kuramata）共事合作，超過半世紀，多次與日本文化與美學交會。

這回他將合作場景拉回東京「虎之門」，於 2020 年 10 月開幕，座落在〈神谷町 TRUST TOWER〉的 31-36 樓，〈The Tokyo EDITION, Toranomon〉目標是成為融合東方與西方的絕佳體現；而與「Marriot International」旅館集團合作，Ian Schrager 與日本建築師隈研吾共同打造的這間「EDITION」系列奢華旅館，更是全球第 11 間、日本第 1 間，共有 206 間客房。

旅館的設計一方面演繹日本文化、風格、傳統下的精緻、優雅、簡單和純粹，同時融入「EDITION」品牌的熱情、感性、複雜、顛覆與去規則化等特質，東西相遇、碰撞，在這裡尋求微妙的平衡與全新的感受。

當走出電梯間，會進入了一個被木質調所包圍的廊道，這擺著一張倉俣史朗 1986 年設計的名椅「How High the Moon」；而走道的盡頭有椰子與棕竹植物建構出充滿綠意的大廳，這公共空間猶如一座庭院，有近 2 層樓的挑高空間，其設計靈感與結構來自於佛寺，同時也是整層空間裡的核心，一來作為交流互動聚會之用，二來旅館的休閒娛樂設施也以此向外輻射；周邊圍繞的包括提供特殊調酒的〈LOBBY BAR〉、全天餐飲的〈THE BLUE ROOM〉，及含包廂和露台都以綠色為主調的〈THE JADE ROOM + GARDEN TERRACE〉餐廳酒吧。

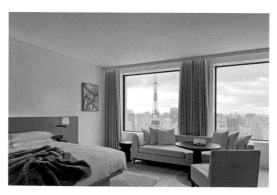

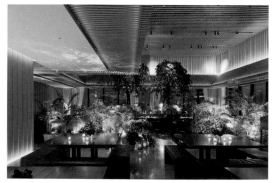

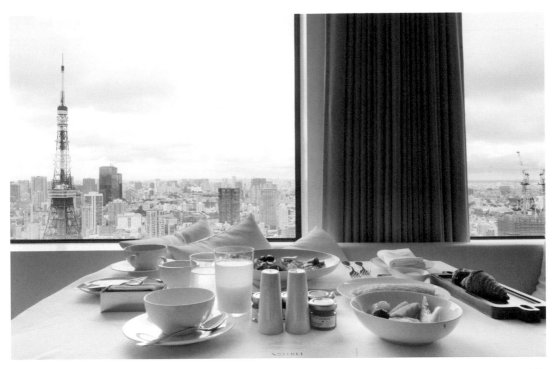

其中〈THE BLUE ROOM〉以藍寶石藍搭配植物的綠，形成一種獨特的和洋折衷配色，奢華又不失沉穩，而令人想起法國藝術家 Yves Klein 畫作裡深邃的藍，也與地板、家具與天花格柵所使用的橡木、胡桃木等不同色調的木質色，牽引出帶點衝突又同時撞擊出嶄新感受；無論任何位置，都無法忽視窗外以〈東京鐵塔〉為首的高空景致。

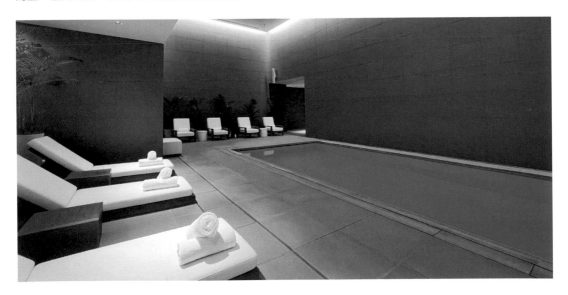

碧玉色的〈THE JADE ROOM + GARDEN TERRACE〉則是一座擁有在 140 公尺挑高空間的「空中花園」，種植著 500 株以上的植物與樹木（其中包括 25 種綱目科屬不同的異國植物），甚至還從「埼玉縣」運來 140 公噸的沃土，將花園打造得猶如城市綠洲般，早晚都能看到工作人員悉心呵護這些在高空中散發盎然綠意的自然植栽，既精緻亦不失悠閒氣息。至於餐廳則是由英國米其林星級創意主廚 Tom Aikens 打點，以創新且獨特的烹調手法，為客人量身打造出結合了季節性食材的獨特風味菜單。

另一個亮點是 2022 年開幕的〈GOLDEN BAR at EDITION〉，位在旅館入口 1 樓旁，座落在熙來攘往的據點卻又極其低調。〈Golden Bar〉名稱靈感來自百年前美國禁酒令前的雞尾酒黃金年代，當時人們開始喜愛混合飲料，且調酒技術有了長足的進展，其中具標誌性的雞尾酒，如「馬丁尼」、「黛綺莉」與「曼哈頓」等，都可追溯到那個年代。

其名雖為「GOLDEN」（金色），空間內部卻是黑色基調，搭配挑高的 5 公尺拱形空間、白紋大理石壁爐、鏡面的大理石吧檯檯面，營造出沉穩靜謐的感受。此外，吧檯空間大量使用了「燒杉」（yakisuki）飾材，這是一種將木材表面燒黑炭化藉以保存的傳統加工方式，隱隱讓日本文化融入其間，搭配金箔、藝術收藏與金色燈飾，讓氣氛的高貴奢華感油然而生。

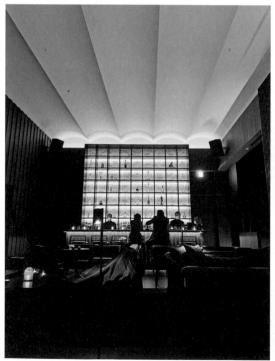

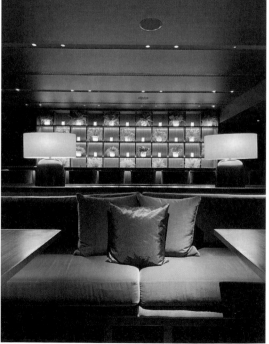

至於調酒部分，由酒吧總監齋藤秀之（Hideyuki Saito）策劃，菜單側重於經典雞尾酒類別；餐食的菜單還請到了東京的居酒屋〈Narukiyo〉主廚，每季以最適宜的日本食材創作，其中我就品嚐了用白味增醃製的鮭魚佐松露與天婦羅，精緻亦美味，與雞尾酒迸發火花，彷彿回到黃金年代。

Live
⑭

The AOYAMA GRAND Hotel

散發異國情調與時代感
的復古居所

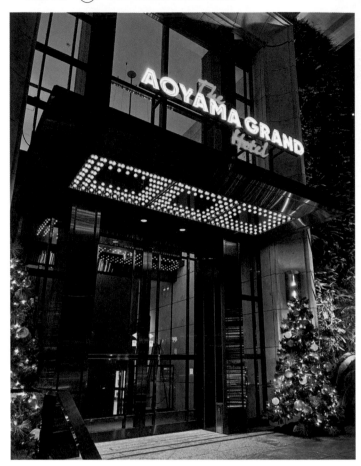

座落在〈The Argyle Aoyama〉大樓裡，〈The AOYAMA GRAND Hotel〉之所以獨特且受到矚目，在於其將 1950 年代「Mid-century Modern」（世紀中期現代主義）帶有「Retro」（復古）的現代設計風格融入空間之中。

旅館基地原是建築大師黑川紀章於 1976 年所設計的〈青山ベルコモンズ〉（Aoyama Bell Commons）大樓，是許多六七年級生記憶中的時尚大樓，地下 1 層也是知名家具家飾選品店〈CIBONE〉的原址，在 2016 年改建後，成為今日散發異國情調與時代感的場域，這樣的風格令人懷念又喜愛。

旅館內有多間餐廳，其中全天供應的〈THE BELCOMO〉，命名呼應原本的大樓名稱，提供結合多國料理的菜單，並滿足清晨到夜晚的需求，也有露台的半室外空間，讓白天早餐與夜晚酒吧時光，都有著截然不同卻各自迷人的魅力風景。

尤其是呼應「Mid-century Modern」風格，點綴其中的深色木質調、濃厚的對比色、幾何變化的布紋、還有經典黃銅質感與掌控氛圍的燈光，整體洋溢復古又溫暖的經典氛圍；另有〈青山 鮨かねさか〉、〈四角〉、〈The Top.〉等共 6 間不同類型但各具特色的餐飲空間。

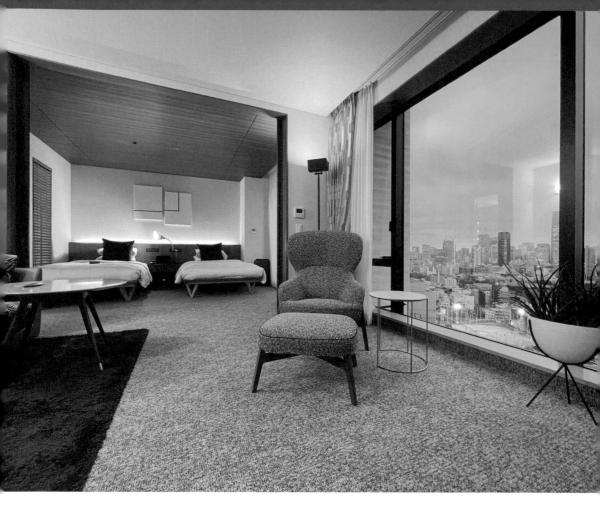

而在 16-20 層客房樓層的廊道空間裡，還有許多藝術設計作品的展示，像是黑白攝影是出自北山孝雄「街の記憶」系列作品，他是「北山創造研究所」的創辦人 AKA 建築師安藤忠雄從父姓的雙胞胎弟弟；也有「ISSEY MIYAKE」、「愛馬仕」等限量經典海報等，搭配北歐家具和燈飾，彷若畫廊空間；另外樓層裡還藏有一個竹林中庭，可謂是館內綠洲；而健身房則有明亮吸睛的晴朗窗景。

當住進 17 樓約 19 坪的「246 SUITE TWIN」房型，顧名思義，透過落地窗可以向外眺望「246 通」，還可以看到〈東京鐵塔〉，從一個不同視角發現東京，

拉近與這座城市的距離。房內有置放行李衣物的衣物間，此外廁所、洗衣機、雙槽洗面檯與大理石浴室更是一氣呵成，並透過一扇扇門區隔各域。至於靠窗景的客廳與臥房，打開區隔兩室的木頭推門，就能成為開放寬敞的一室空間。

房內的藝術與設計也是精心打點。沙發後牆有日本黃銅藝術家 MABO（石川雅與）的
作品「MA」；廁所懸掛的是英國藝術家 Emily Forgot 撞色的立體幾何拼貼；房內還有
家具品牌「arflex」的椅子、「Cassina」的沙發及「FLOS」燈飾；竹製床框則來自京
都寢具老舖品牌「IWATA」、倉敷的竹製家具「TEORI」與「Tamotsu Yagi Design」
（八木保）共同合作的品牌「KAGUYA KOKOCHI」。

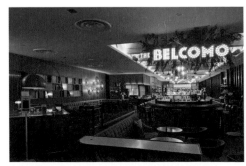

在房間角落的浴室，可淋浴也可泡澡，這裡提供日本品牌「Oltana」肌膚清潔保養用品，及來自約旦死海的海鹽品牌「BARAKA」。沐浴之後，大可盡情享用 mini bar 裡精選的零食飲品感受滿滿幸福，其中澀谷的醬油仙貝更是一大驚喜。

如果想帶走什麼回憶，館內發售與旅館同名的限量原創黑膠唱片（應該算白膠，因是白色），歌曲係與在「代代木上原」開設唱片行的唱片公司「ADULT ORIENTED RECORDS」共同製作，並找來 1982 年為音樂人大瀧詠一繪製「A LONG VACATION」唱片聞名的插畫家永井博繪製唱片封面，將旅館畫成「CITY POP」風貌，住客可將樂音與美好回憶帶回家中繼續繚繞。

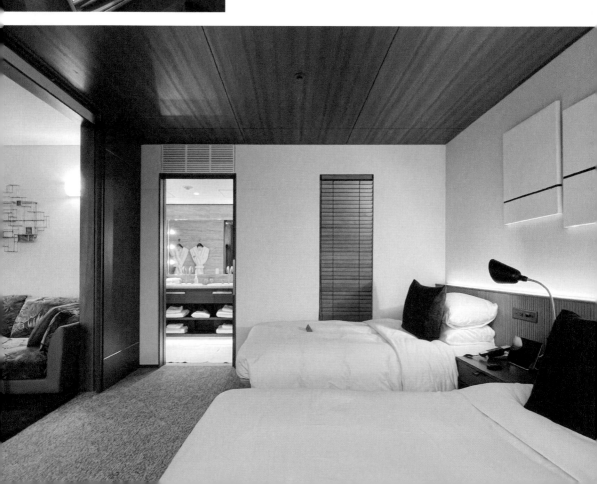

Live
⑮

sequence ｜ MIYASHITA PARK

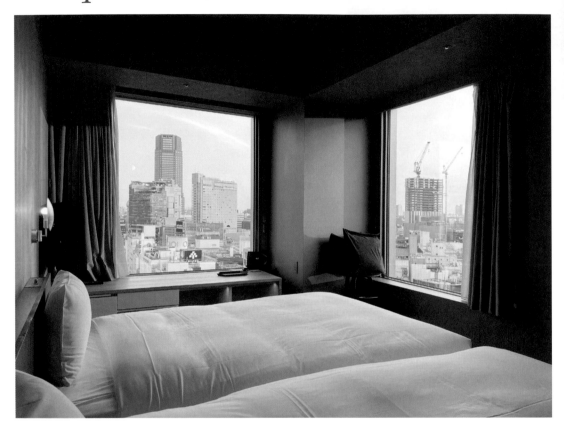

住進充滿感性具 「溫柔連結」的東京之家

在一個大型的複合設施中，旅館是可以將人留住，在夜晚持續綻放的空間。〈sequence｜MIYASHITA PARK〉有著獨特的地理位置，與 2020 年 8 月同時啟用的〈宮下公園〉北端直接連結，旅館建築共有 18 層樓，具有俯瞰公園綠帶的絕佳視野。客房的空間設計是設計過〈% ARABICA〉和〈dandelion chocolate〉等空間——「puddle」事務所建築師加藤匡毅的首次旅館之作；旅館的空間設計總監是〈CIBONE〉選品店的橫川正紀，以「充滿感性的東京之家」為題，營造氛圍。

〈sequence ｜ MIYASHITA PARK〉是「三井不動產」以「次世代型」為方針所開發的新旅館品牌，概念是「heartfelt connections」（溫柔連結），在旅館的時間裡，透過「Smart」（科技輔助服務）、「Open」（開放的空間場域）與「Culture」（文化體驗）旅館 3 大特色，作為人與人、人與街區，一個接一個連結的機會平台，期待人們在此尋找新的可能、新的價值觀。

櫃檯位在 4 樓，採半自助的 Check-in 方式，與其他旅館最大的差異就是 Check-in 時間是 17:00，Check-out 時間是隔日午後 14:00，透過時序上的差異，創造出和周圍設施的新體驗，或者旅客能更有餘裕地在高樓房間感受天色變化。

旅館 4 樓還有間〈Valley Park Stand〉咖啡館，作為旅館與〈宮下公園〉的連結空間，由「SUPPOSE DESIGN OFFICE」設計；白天是間咖啡店，也有多種輕食選擇，晚上則搖身一變成為公園旁的小酒吧，供應精釀啤酒與調酒。5 樓則是設計師柳原照弘打造的〈Dōngxī 亞細亞香辛料理店〉餐廳；頂樓則是眺望東京夜景的〈SOAK〉酒吧由「NOIZ」事務所設計，供應原創 cocktail，還有戲水露台。這裡和旅館一樣都是非現金交易，減少了業主保管現金的問題，同時也減少客人支付的選擇。

此外，「藝術」元素也默默潛藏在這個旅館的公共空間，乃至客房裡，從入口處、櫃檯旁、走道邊到房間內等，串聯成為一座小型美術館。透過「The Chain Museum」（museum, platform & consulting）平台，以科技（APP）拉近人與藝術的多重關係，讓藝術存在於日常與非日常中，成為人與世界間「溫柔連結」的中介角色。

Live
⑯
all day place shibuya

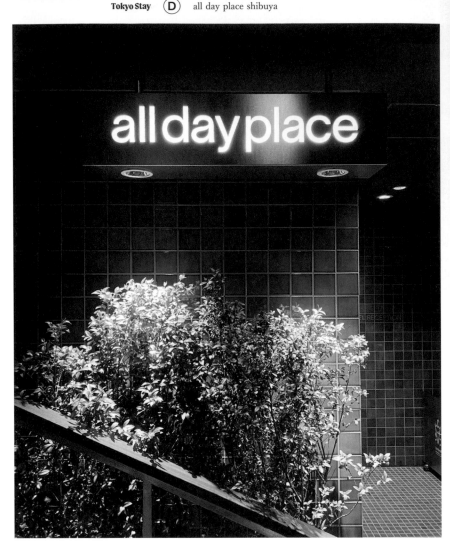

街區 PUBLIC HOUSE
「坂道」上被綠意圍繞的

以「街區的 PUBLIC HOUSE（旅館酒吧）」為概念的〈all day place shibuya〉，位在距離〈澀谷車站〉約 5 分鐘左右路程有點斜坡的「坂道」上；入口處是被綠意圍繞的地方，1樓有間半露天的咖啡廳〈ABOUT LIFE COFFEE BREWERS〉與〈Mikkeller Kiosk / Bar〉丹麥啤酒吧，以綠色磁磚鋪設牆面與地面，並利用高低階差營造出可站可坐的不拘空間，像是在公園一隅的感覺般率性自在，看著人潮熙來攘往，無論在地和旅人都可停留，享受在地多變的日常風景。

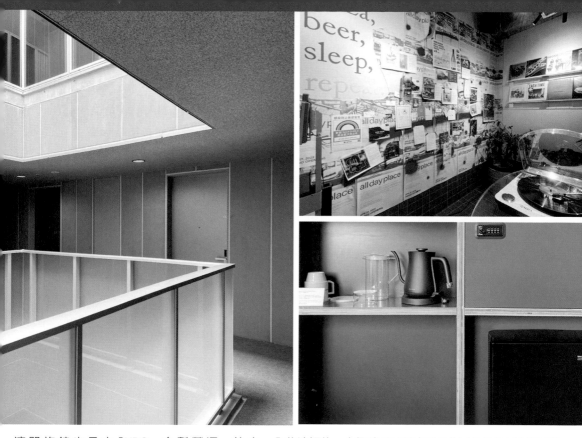

這間旅館也是由「UDS」企劃營運，並由「DDAA」事務所的元木大輔擔任空間設計，進駐在 14 層樓的新大樓，自助式 Check-in 櫃檯設在 2 樓，連寄放行李也是自行到行李間以密碼繩鎖置放，員工會蟄伏在旁提供必要時的協助。

室內有一天井貫穿樓層，灰色的牆面帶著學校宿舍的氛圍，而最小房間僅有 12.2 平方公尺，房內以深綠色的普通夾板構成桌子、櫃子等普通的室內家具，連迷你冰箱的空間都只有一般的 1/3 大小，挑戰著有限空間中的最大可能；每種房型最多容納 2 人，唯有「Party Suite」可以到 4 人並超過 50 平方公尺，顧名思義是適合開趴歡聚的空間。旅館的環保意識包括在房內提供竹製牙刷與紙片牙膏，可重複使用的拖鞋，並以水瓶來取代瓶裝水。

入住這裡的一大優點是可以享用 2 樓〈GOOD CHEESE GOOD PIZZA〉的餐廳早餐，品嚐來自東京〈清瀨牧場〉每日早晨以鮮擠牛乳製成的新鮮乳酪，搭配套餐組合。另外，2 樓還可以拿到每月發刊的《all streets》小誌，每回邀請一位人物分享澀谷的散步景點和故事，導遊從大街到小巷弄的在地生活小誌。

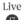

Live
17

THE KNOT TOKYO Shinjuku

以旅行的型態，將新與舊、
在地與旅人集結起來

原本以為熟悉的東京與新宿，因為一間與眾不同的旅館讓人有所改觀。

「IDÉE SHOP」選品創辦人黑崎輝男從過去創立家具品牌，到舉辦「Farmer's Market」（農夫市集）、活用空間改造為共同辦公室，創立孕育創意工作者的自由大學等，總是引領著時代的全新價值和定義。2018 年他開始參與旅館的企劃，其中這間是改造了 40 年的旅館空間，有面對新宿〈中央公園〉綠意盎然的絕佳視野的〈THE KNOT HOTEL Shinjuku〉──在丹下健三設計的〈東京都廳〉所座落的超高樓層區域，這裡以一種低視角的姿態環顧四周。

旅館的概念是「旅行的旅館」，不只是住宿的空間，更成為聚集人們的場所，而打造匯聚人氣的設施，就是 1、2 樓的空間設施。特別是挑高寬敞的中庭，將數個空間連成一氣，左邊〈MORETHAN BAKERY〉是一早就有麵包、三明治新鮮出爐，併設著香氣紅茶 Tea Stand 且歡迎鄰居、旅客的麵包店；右邊〈MORETHAN TAPAS LOUNGE〉是全日餐廳，早餐可以搭配烘焙坊的麵包享用，豐富的人氣自助午餐有來自「神奈川」的新鮮食材，晚餐則變成是悠閒氛圍的西班牙料理。

此外，相較相較於熱絡且充滿活力的1樓空間，2樓的〈MORETHAN GRILL〉則是可以細細品嚐季節料理的炙烤餐廳，並佐以各種美酒，白天窗外是滿滿綠意，晚上則是幽幽靜謐，各有風味。

1樓空間將 Check-in 櫃檯位置安排在最後方，前方則擺放了 Tokyobike 櫃檯、DJ Booth、工作長桌以及充滿時尚感的經典家具、沙發，搭配了沉穩木質調壁面與新銳藝術家的作品，延伸到2樓的藝廊般的 LOUNGE 空間，皆開放任何人自在悠閒地使用。而繼承了原本旅館華麗的吊燈、門口的地磚，以及保留了懷舊的元素混搭，讓人在這裡感到安心舒適。

與人對話、了解歷史、接觸文化，因為旅行的型態，得以將新與舊、在地與旅人集結起來，成為激盪創意的嶄新交流場域，並創造出街區的故事，是〈THE KNOT HOTEL Shinjuku〉的一大特色。

Live

ONSEN RYOKAN
由緣 新宿

將城市天際線帶入房內的
日式溫泉旅館

以「日式旅館」為其定位的溫泉旅館〈ONSEN RYOKAN 由緣 新宿〉，座落在離「新宿三丁目」步行約 8 分鐘、鮮少觀光客的住辦區域。旅館外觀以傳統斜屋頂的日式平房出現，然實際住宿空間卻是在後棟的 18 層現代建築裡，並藉由電梯連結前後棟，巧妙的手法讓旅館的外觀形象鮮明。

旅客進入前棟空間裡，可以感受設計上以木質、石材、和紙、柔和的光線照明與俐落的線條，營造出讓人情緒沉靜的氛圍，而花道與日式盆栽的造景也表現文化質地。這個包含坪庭、廊道、餐廳與接待大廳的空間，尤其石頭疊成的接待櫃檯，搭配著格柵窗櫺的背景、還有光線透過竹子烙印出紙窗前的剪影，加上流動的人影，形成精心鋪排的內部景致。

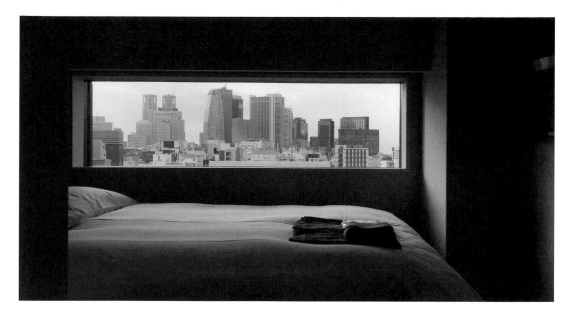

旅館的營運、企劃與設計也是由「UDS」負責。這個日式旅館的氛圍裡，囊括有193個7種不同房型的房間，從12至51平方公尺大小不等，房內鋪設榻榻米地板，並刻意將床座壓低、天花板漆黑，即使空間坪數受限也不至感到壓迫。房內簡單的格局鋪陳上具有巧思，像將洗手槽獨立在衛浴間之外增加便利性，還結合桌板與吧檯讓視覺上有延展性；床鋪空間雖然有限，但因旁邊的橫幅窗景將新宿的天際線帶入房內，讓小房間拓展出開闊感。

房內的道具備品也多有細節，像門口的木製長鞋拔、三層重箱裡的「狹山茶」綠茶、新宿〈中村屋〉與京都〈笹屋伊織〉（きなこもち）的茶點等，還有可提去泡湯的竹籃，這也帶出旅館的一大特色：「頂樓溫泉浴場」。房客可以到屋頂同時體驗高樓視野與露天泡湯，享受從「箱根」運來的鹼性泉，打造出都心內，抬起頭就能讓人放鬆喘息的天空。

此外，日式旅館的一大特色：「餐飲」，在這也不含糊。1樓的〈夏下冬上〉（KAKATOJO）餐廳，其命名源自夏天火種要放在炭下，冬季則放置炭上的生火方式。餐廳以天婦羅與鐵板燒為特色，而早餐裡也保留了日式早餐式的五感體驗，除了主菜烤魚外，陶製的雙層重箱裡，有以當季食材烹煮的料理讓人味覺感到滿足。而餐廳斜屋頂的木質空間，到餐桌上的視覺色彩感受，並結合了西式的自助式飲料吧，添加用餐時變化與豐富性。

咀嚼設計細節部分，旅館的LOGO、平面與指標設計，是在旅館視覺設計領域頗為出色，由創立「artless Inc.」的川上俊設計，從木片房卡、搭配燈光標示的樓層數字，及印在暖簾布上的指示圖案，都兼具功能與趣味，為旅館的設計質感大為加分。

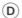

MUSTARD™ HOTEL SHIMOKITAZAWA

Live
⑲

平價又具有風格的
下北澤生活情調

在下北澤一連串的開發計畫裡，自是少不了旅館開發的部分，它可以作為聚集人的特殊場域，也可以在天黑之後，延續熱鬧的溫度。因此在複合商場〈reload〉的開發裡，出現了〈MUSTARD™ HOTEL SHIMOKITAZAWA〉這間平價又具有風格的旅館，也是繼「澀谷店」之後，2021 年 9 月新開業的旅館。

旅館內的 1 樓附設了一間〈SIDEWALK COFFEE ROASTERS〉咖啡店，也烘焙自家各店的咖啡豆，另還有天然酵母的 begal 輕食與早餐，而旅館的內外空間及階梯，自然便成為匯集人們的交流場域。

2 層樓的旅館有 60 個房間，簡單的基本設備外，房間還有黑膠唱盤，可以在 1 樓租借黑膠回到房內播放，對沒電視的房間來說裡算是一種單純的娛樂

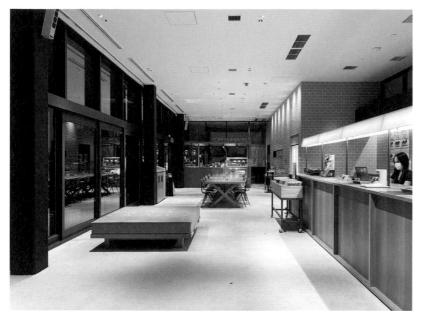

享受。此外，1樓還有間營業到深夜的燒酒吧〈Kurage〉充實夜間時光。之前疫情期間，旅館還推出以 30 分鐘為單位的空間租借服務，滿足辦公、開會、直播與聚會等多功能的空間使用提案。入住於此，特別能感受不同於白天的遊客樣貌，清晨與夜間的下北澤生活情調。

The Westin Yokohama

俯覽港口城市，
有健康意識的一間奢華旅館

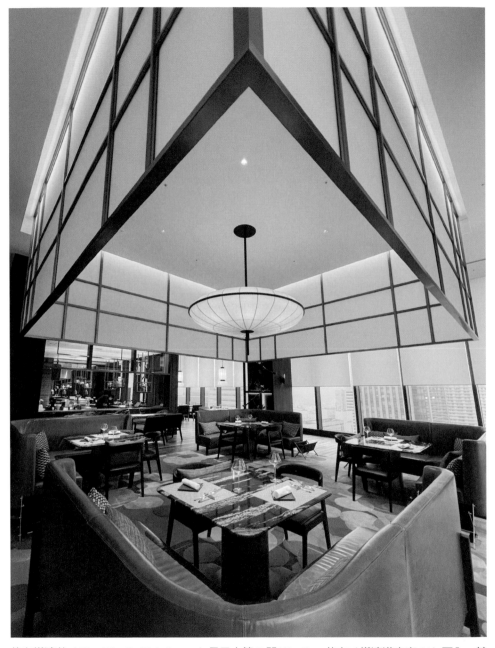

位在橫濱的〈The Westin Yokohama〉是日本第 6 間 Westin，位在〈橫濱港未來 21〉區內，其所在的「神奈川縣」是僅次於東京約有 900 萬人口的區域。疫後在橫濱新開的奢華旅館，定位在 LIFESTYLE HOTEL，深具某種指標性的意義，在一棟 23 層的全新建築內，有 373 間客房外，同棟的 6-12 樓是有 201 間房的〈The Apartment Bay YOKOHAMA〉酒店公寓。

神奈川県横浜市西区港未来 4-2-8

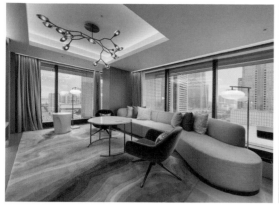

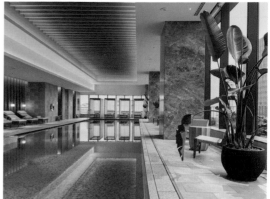

以「well-being × SDGs」永續發展目標為主題的旅館，前者強調身心與社會的健康，在每間房內標配旅館引以為傲且最新型的「Westin Heavenly® Bed」天堂之床；此外，還有超過千平方公尺的健康樓層，包括健身房、SPA 與室內泳池等，作為城市的健康中心；為了呼應 SDGs，全館採用瑞典「nodaq」水淨化系統，搭配玻璃瓶來取代「PET」塑膠瓶裝水，全客房更導入溫度感知系統，讓空調維持在最少耗電程度。

在設計方面，由英國的「G.A Design International」團隊設計，以「Connection」（連結）為主軸，並從港口城市與自然環境汲取靈感，而啟發以「郵輪」為意象的設計；23 樓 Lobby 有大片的窗景與植生牆，搭配「森林浴」的情境照明，還能遠眺「富士山」，而在房內也有最大面積的窗景，與豐富的木、石與金屬等材質，俯瞰城市或者遠眺山海美景，讓人放鬆身心。

館內有 5 間餐廳，3 樓有以法文「Quai」（碼頭）為名的〈Brasserie du Quai〉法式「Casual Dining」餐廳，感覺上更像是傳統小酒館，提供有家鄉味道的傳統「法菜輕鬆吃」餐點；另一間〈喫水線〉名稱取自船舶漂泊時與水面的交界線，是居酒屋風格的創作和食，大量利用橫濱與神奈川縣的在地食材為一大特色；頂層 23 樓則有〈Iron Bay〉燒烤餐廳；提供下午茶和甜品的〈Lobby Lounge〉；用郵遞區號命名酒吧的〈CODE BAR〉，供應有酒精和無酒精雞尾酒，以及甜點店〈Sugar Merchant〉。此外，還有可舉辦大型會議的會議廳、婚禮的結婚教堂和活動宴客的宴會廳等。

透過 6 個健康支柱：睡得好、吃得好、玩得好、動得好、心情好與工作好，這間寬敞舒適且有健康意識的新旅館，帶來不同於都心的精神餘裕感。

TOKYO

Column

東京專欄

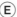

場景雖然依舊熟悉，但使它變得繁忙而擁擠的旅客與在地人，皆如浪潮退去
般而顯得人煙鮮少，空蕩蕩的機場與車廂，是我們認識的東京嗎？

Article

01

那幾年，
少了我們的東京。

回到熟悉也陌生的城市，
思考著疫情前後的變與不變

2022 年 6 月歷經了重重的資料申請與防疫檢測關
卡，終於重新回到睽違 30 個月的東京，而前一回的
東京記憶仍停留在 2019 年冬天，在這之間不誇張地
身邊人們經過生死別離，被限制了行動而不能自已；
當再踏上東京意味著將要回到正軌，抑或者展開新
的不同軌道？我有著不只是微妙的生疏、激動，也
曾是情感寄託之地的東京，產生了有點近鄉情怯的
情緒。

順利地走下飛機，**回到熟悉也陌生的東京，努力回
想著久違城市的變與不變。場景雖然依舊熟悉，但
使它變得繁忙而擁擠的旅客與在地人，皆如浪潮退
去般而顯得人煙鮮少，空蕩蕩的機場與車廂，是我
們認識的東京嗎？**當傾聽內心無限的感慨之際，我
竟在電車月台裡卡關，猶豫著該跳上哪班列車在哪
裡轉車，對於曾是游刃有餘且快速俐落的旅行節奏
來說，如今彷彿才正要開機卻加不了速，原來改變
的不只身外的環境，這段期間，自己也有了尚未察
覺的改變吧。

我對於適應這些改變並不太難，只是**像極了闖入桃
花林裡欲窮其林的外人，勤於奔走想一窺 3 年的東
京變化多少？**只是疫情期間少了外國旅客穿梭身邊
的東京人，似乎已經找回屬於自己習慣的節奏，少
了外人叨擾的單純生活，像是在退潮時能讓人更看
清了許多事物。六本木或上野、代官山或池袋，人
們各自安好地在所屬的場景裡扮演生活與工作的角
色，人物與場景不會錯置跑錯棚，日子繼續過，掌
握自己的步調，這是眼中 2022 的東京。

現在回頭來看，即便 2021 年時舉辦了一場 2020 年
的「東京奧運」，實際上城市的變化並沒有想像中
的巨量，東京，她依然合時宜地按照 schedule 持續
改變與進化。

例如聯合國頒布的「SDGs」（永續發展目標）這
個關鍵字隨處可見，17 個目標項目中許多都成為企
業遵循的依歸，對於每天更換旅館（聽起來並不太
SDGs）的我更是深刻感受。

旅館業更努力從減少備品、降低不必要的清掃、節電與不浪費的供餐型態等多方面逐一落實，這是明顯的改變。便利商店、超市與賣場商店一向大方提供的塑膠袋也開始收費，而這些需要大量結帳人力的店家與餐廳業者紛紛導入冰冷的自助結帳系統，一方面解決日本人力短缺的問題，一方面也加快結帳便利性，十分適合守秩序耐心排隊的民族特性；同樣的，為旅客提供自助 Check-in 與自助退稅系統，以及啟動了非現金交易，對外國旅客是挑戰也是新體驗，對日本的款待精神，也是不得不的妥協；從表面來看，都算是疫情加速城市進化或改變的影響。

在種種改變之中，也包括日幣貶值間接舒緩了 10% 消費稅帶來的衝擊；**疫情減少了外出與網路消費型態竄升，尤其佔地寬廣、庫存龐大的賣場自是首當其衝**，像是〈TOKYU HANDS〉便是一例，這種時代的淘汰機制，讓許多不分規模大小的店家都面臨衝擊，能屹立不搖或咬牙苦撐等待情勢轉變，或是憑藉實力失敗可以捲土重來，都將透過更長的時間來逐一檢驗。

其中，對於電車與公共場所為了節能溫度調高一事，則是我私心認為最大的改變，過去幾十年冷涼歡快的東京室溫，恐怕也逐漸走進歷史，隨著氣候變遷夏季炎熱，取而代之是不冷不熱的室內溫度，想必也影響了東京人夏季的「#OOTD」。

再逐一細數，**門可羅雀的退稅櫃檯、非 24 小時營業的便利商店、無固定營業時間、8 點過後的晚上買不到食物、生人罕見的美術館與沒有擁擠混亂的地鐵街道，這都是東京在疫情中曾經發生的不思議場景**；當我享受用餐不需排隊、理想的社交距離、舒適的購物空間時，卻也開始想念曾是生氣蓬勃、令人興奮、求新求變並充滿創意活動的城市人設。

忽然間，這段疫情中的奇幻旅程已經許久，邊境的開放、旅人的湧入已是常態，校正回歸的東京，其不變之處，就是不斷地改變，無論過去或未來，而 2023 年的現在，大家應該很快會忘了**我們曾經與東京的距離，不只是 2 千公里、2 個小時而已。**

不只是住宿，日本旅館的更多可能

以入住的行動，
體驗對未來生活方式的想像

旅館是生活風格提案的選擇，有獨特風格、完整且不因細節崩塌的人設、體貼細緻的差異化服務，更將成為我們下一次旅館探索的動力。

疫前為了迎接奧運的到來與不斷激增的外國遊客，讓日本的新舊旅館都進入了緊鑼密鼓的備戰時刻，正值戰國之際，一場疫情打亂了日本旅宿業所寄予的厚望，直接進入了休業苦撐的煎熬時刻。

而在重啟的 42 天日本旅行中，我花了許多時間與精神在不同的旅館裡奔走，累積入住了 30 多間不同旅館，幾乎以每天更換一間新旅館的瘋狂頻率，用入住行動來表達支持的同時，也好奇**新開業的眾多旅館，對未來的生活方式提供了什麼樣的想法，以及將帶來什麼樣的啟發。**

然而，新旅館的新意不只侷限於硬體上的進化與設計上的創新而已，**今日的旅館已不再只是單純滿足住宿需求，而是更貼近真實生活、涵蓋更多工作與生活需求，還能帶來非日常的驚喜療癒，並結合地域特色衍生出不同體驗等**，於是有了「**LIFESTYLE HOTEL**」（生活風格旅館）的類型概念提出，也是《Casa Brutus》每年都會製作的專題主題，連「Hyatt 集團」旗下也有專為生活風格打造的旅館品牌「Centric」。

過去我們談到東京旅館的發展，會從 1890 年的〈東京帝國飯店〉說起，且與〈大倉酒店〉及 1964 年開幕〈新大谷飯店〉並列當時的「御三家」，意即是最好的 3 間旅館。隨著時代演變，新御三家、新新御三家等好旅館輩出，包括有講究「服務」的外資旅館，以及強調「おもてなし」（款待）的日系旅館分野；而日本對旅館分類有自己的一套分法，除了像度假型旅館或日式溫泉旅館主要分布在郊區或觀光景點，都會區的旅館大致可分為空間豪華寬敞且設備機能齊全的「**CITY HOTEL**」（城市旅館），與較多連鎖交通便利、價格較為親和的「**BUSINESS HOTEL**」（商務旅館）；另外像是「**CAPSULE HOTEL**」（膠囊旅館）也是日本特有的旅館型態。

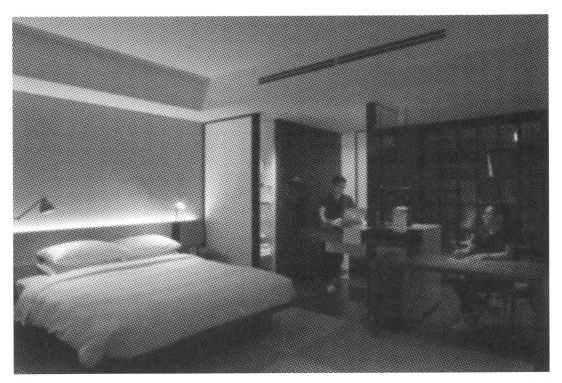

近年還有一個**「宿泊特化型旅館」**提出，接近商務旅館以住宿為主的型態，但創造出共用空間、餐廳與 Café 等，甚至因應沒有浴缸的房間而發展出「大浴場」，強調「機能」和「設計」，滿足住宿外的多樣需求，也逐漸取代因為視訊與網路發達開始遞減的差旅住宿需求，更因應觀光旅遊個別演變出有趣的新型態住宿。

在本書所介紹的旅館中，很多都有這樣的特色。例如「UDS」營運的〈澀谷 all day place〉結合房間與餐飲咖啡，稱為**「部屋飲み」**，還發行小誌與在地結合；座落在曾是江戶文人匯聚之地的鶯谷，〈LANDABOUT TOKYO〉的特色是在一個年輕語彙的住宿空間裡，訴求下町特殊的懷舊況味，早餐也很有新意；「星野集團」旗下的〈OMO〉系列定位在**「都市觀光酒店」**，為房客提供鄰近區域的文化導覽，感受在地限定的文化魅力，在東京已經插

旗大塚、赤坂與淺草等。以「IDÉE」奠定日本生活風格選品店型態的黑崎輝男，參與了上野和秋葉原的〈NOGHA HOTEL〉以及〈THE KNOT HOTEL SHINJUKU〉，將富含藝術與設計的生活質感帶進文青旅館，結合地方工藝與創作者的社群經營，建構旅館中更深層也深遠的美學文化。這些旅館都讓入住的獨特體驗再進化，甚至藉由家具、音響、房內鋼琴、咖啡、沐浴用品與氣味等，為旅客創造難忘的回憶。

在疫情期間很流行一個新名詞，就是結合「stay」與「vacation」的「Staycation」，用來形容在居住城市的鄰近旅館裡享受度假，也類似於疫前所謂的「滯在型旅館」，提供在都會裡享受度假旅館的時光，甚至以酒吧、健身房與特色餐廳來增添入住時的樂趣。

而〈The Tokyo EDITION〉則奠定了旅館界的教科書等級，由有「精品旅館之父」的 Ian Schrager 所創，他以日本美學打造的首間日本「EDITION」，成為精緻高雅的社交空間，房內還有與 Le Labo 合作香氣獨特的沐浴用品；位在離新橋不遠的竹芝〈mesm〉，主打「水邊的自由時間」，在都會裡打造出眺望電車流轉、海灣窗景等不可思議的住宿體驗，又是一番「非日常」宅度假。

東京這個不斷汰舊換新的城市，也有老空間新感動的住宿場景，馬喰町的〈DDD〉和日本橋的〈K5〉都花了比拆除更費力的一番工夫，讓人感受到住在舊建築裡的新旅館，有許多歲月的故事與鑿痕令人難忘；相對的，選擇入住在全新的〈The Westin Yokohama〉，會發現設計與舒適之外，健康與永續會以什麼樣的姿態出現館內。

在這些有趣旅館不斷增加的同時，也都面臨到新的問題，像是旅館品質與拓展速度的取捨、服務人力的短缺問題，還有以自動化設備取代了原本接待的服務，也讓一向重視服務品質的日本旅宿受到考驗等；**但回到台灣，又赫然發現經常借鏡日本的我們，在餐飲與住宿的價格上卻經常凌駕於日本水準**，加上日幣貶值問題，常讓人在比價關係上產生不對等的錯亂感受，關於這個謎團一言難盡，比較實際的問題是，下次想住哪一間旅館呢？

對我來說，**旅館的選擇已經不是室內設計的較勁，而是生活風格提案的選擇，從漂亮的照片上無法感受、非要親身體驗才能領略的「啟發感性的美好設計」**，它可能是有獨特風格、完整且不因細節崩塌的人設、體貼細緻的差異化服務，更將成為我們下一次旅館探索的動力。

Article
⓷

原來這些店都是！

日本不動產做了哪些有趣的事？

讓街町區域
得到美好而永續的發展

有趣的店、有才華的店主，其實他們並不是在單打獨鬥，而是透過整體的規劃與背後支持他們的不動產進行長期的團體戰，讓彼此共存共榮。

日本橋是江戶時代的水都，是運輸貨品重要的轉運中心，也發展為文化、金融中心，商業活動盛極一時。其中**「三井」**就是從 1673 年起在日本橋以**「越後屋」**吳服店創業起家，後來在 1909 年之後發展出不動產業。如今放眼望去，在日本橋對三井來說就是重要陣地，並據有龐大土地。

於是 2004 年三井啟動了**「日本橋再生計畫」**，希望透過地方開發來恢復昔日榮景，於是隨著時程過去，一棟棟高樓便拔地而起。從第 1 期有百貨大樓〈COREDO 日本橋〉開始，到 2005 年有與三井本館連結的 39 層〈日本橋三井塔〉落成，內有〈文華東方酒店〉進駐；到了 2010 至 2014 年間複合商場的〈COREDO 室町〉系列陸續開幕，提供在地上班族下班後的餐飲時光。2019 年的〈日本橋高島屋三井大樓〉有〈日本橋高島屋 S. C.〉新館進駐，同年還有〈COREDO 室町 Terrace〉開幕，2 樓有大家熟知的〈誠品生活〉在此跨海開業。

三井不僅蓋大樓，也有整頓小型建築並讓特色店家進駐開店，像是很有風格與 coffee stand 的〈CITAN HOSTEL〉、本書介紹公園旁的特色餐飲店〈Parklet〉及其聚集設計工作者的「SOIL Nihonbashi」大樓亦是。而這個經歷 20 年的再生計畫，現在也正邁入第 3 期。

另一個案例，是在日本橋被隅田川環抱的**「濱町」**，有「安田不動產」在 1997 年完成〈日本橋濱町 F TOWER〉、2005 年蓋了 47 層超高住宅大樓〈日本橋濱町 TORNARE〉後，定調以「可以看見『手仕事』與『綠』的造町概念」來打造「濱町」的區域特色，並活用閒置空間與整頓街邊可以開店的空間，首先在 2015 年以蕎麥麵〈浜町かねこ〉、和食〈谷や和〉和小酒館〈富士屋本店日本橋濱町〉開始，以商業設施來增加地區活力與魅力，

也開始舉辦「Hamacho Marche」市集活動；2017 年就有巴黎文具店〈PAPIER TIGRE〉進駐 30 年老屋〈HAMA 1961〉，還有一棟挑高的複合空間〈HAMA HOUSE〉，作為連結居民與地方的地域交流與情報交換的空間。

2019 年的充滿綠意的〈HAMACHO HOTEL & APARTMENTS〉啟用最讓人驚豔，以更大尺度深化造町概念、加強居民與企業品牌的關係，也將更多的國內外旅客帶進濱町，且旅館座落位置離機場巴士站比電車站更為方便。安田在 2020 年成立的濱町管理組織，還透過「HAMACHO.JP」網站推動濱町觀光，在他們不斷更新發行的「WANDER AROUND HAMACHO」地圖裡，就有將近 60 個推薦景點。其中當然包括 2020 年的球鞋品牌的全新概念店〈T-HOUSE New Balance〉，並在 2021 年完成整頓一棟 30 年的舊大樓成為〈sprout 日本橋濱町〉，也就是雪梨咖啡館〈SINGLE O〉與專注工藝的〈galleri vindue〉藝廊商店進駐的大樓。多年下來這些經營也已經漸漸開枝散葉，成果更為顯著，即便不為了去附近的〈水天宮〉求子（笑），這裡還是相當值得讓我經常造訪的區域與留宿的旅館。

最後一個，是近幾年受到矚目的日本橋**「兜町」**。

兜町過去可稱東京的「華爾街」，是證券金融交易繁盛的地方，但隨著線上金融交易的便利而逐漸取代了實體交易，金融街的繁景也就日益消逝。在地的「平和不動產」不以一棟棟超高樓層的形式打造地方再生，而是以一個個改造舊建築成為特色商業空間，希望讓逐漸流失的人潮回流，於是推出了符合 SDGs（可持續性發展目標）的**「日本橋兜町・茅場町再活化計畫」**，期能打造出有助於創業與投資的東京金融中心。

從 2020 年〈K5 hotel〉這棟由瑞典團隊 CKR 改造舊銀行的空間開始，成功引起外界的關注，也透過旅館設施來增加人們在兜町停留的動機與時間，館內包括酒吧、啤酒、

咖啡還有特色餐廳，即便不入住旅館仍充滿探訪的誘因；同年接力在街區中陸續有人氣麵包糕點〈ease〉、留法主廚西恭平開設的風格小酒館〈Neki〉、街角酒吧〈Human Nature〉、Beer stand〈Omnipollos Tokyo〉等開業。

2021 年還有利用舊〈日証館〉改造成冰淇淋與巧克力店〈teal〉；同年新地標大樓〈Kabuto One〉啟用，大廳裡還有顆獲得「GOOD DESIGN AWARD」的 LED 裝置「The HEART」，同樓層則有為日本生產者應援的食堂〈KABEAT〉、講究食材並作為訊息集散地的全日餐廳〈KNAG〉、斯里蘭卡料理〈hoppers〉與提供閱讀空間的〈Book Lounge Kable〉。2022 年又開設〈平和酒造〉濁酒品飲空間，還蓋了一棟 10 層的木造建築〈KITOKI〉；年底則開設集結烘焙、小酒館、生活風格咖啡與花店的〈BANK〉，鄰近還有包括藝廊、植栽、義大利餐廳與快閃空間的〈景色〉複合商業設施。

發展金融科技以作為東京金融中心的目標，與發展這些商業空間有何關係呢？

該計畫目標雖旨在重新定義金融，但也包括要**「打造連結人與人的街區」**與**「讓事物有開創的契機」，而對人才來說，就必須能先創造出具有歸屬感的地方。**一如他們找了許多創意人才在此匯聚開店，營造出愉快嶄新的氣象，營造街區的好感度。而為了溝通這些理念，頻頻設計出許多有趣的企劃，除了 Instagram 與 Facebook 之外，還有「Kontext」與「兜 LIVE！」媒體作為溝通交流平台。在接下來的 2025 年，更有 Hyatt 最新的生活風格品牌旅館〈Caption by Hyatt Kabutocho Tokyo〉在此誕生。

這些**有趣的店、有才華的店主**，其實他們並不是在單打獨鬥，而是透過整體的規劃與背後支持他們的不動產進行長期的團體戰，讓彼此共存共榮，讓街町區域可以得到美好而永續的發展。

分享 5 個不同系列的
設計師椅子模型

Article

永不退流行的
設計與扭蛋

據說日本江戶時代後期流行一種微型藝術**「箱庭」**，也就是將一些庭園景觀、樹木、橋梁、人偶或是船隻等，以一種縮小的型態放進長邊不超過 1 公尺木箱裡玩賞，**畢竟不是人人家都有豪宅庭園可以種植這些樹木與造景，因此就像盆栽一樣，透過「箱庭」精緻收藏的形式，讓一般庶民也有遊藝欣賞的樂趣。**

不知道是不是受到這樣的影響，日本的微型藝術、扭蛋盒玩文化也深受大眾喜愛，無論是男女老少，在縮小的模型世界裡都能找到自己喜歡的事物，並受圍於現實環境，無論是財力或空間，都不一定能滿足收藏實物的慾望，**因此當想要收藏一套自己喜歡的_____時，進入扭蛋盒玩世界裡找找看，相信會有所斬獲。**

我在 2006 年出版**《設計東京》**時，曾寫過關於縮小家具的文章，記錄當下刮起一股微型名椅的收藏熱潮。當時專門製作歐美家用品的「Reac Japan」推出名為**「Design Interior Collection」**系列的盒玩，將數十張經典名椅以 1/12 的尺寸製成精緻模型，只要 1、2 百元的價格便能購入一張，滿足了空間與預算有限、但仍熱衷收藏名椅的設計愛好者。10 多年之後，喜歡收集椅子的人依舊大有人在，因此經典名椅的盒玩仍持續被推出，而且有越來越多屬於日本自己設計的椅子。我因在「華山未來市」經營**〈東喜鋪〉**兼採購的關係，也特別關注這些和設計有關的微型模型。**想就 5 個不同系列的椅子模型來分享。**

① **「KASHIWA SCALE CHAIR」**系列是 5 款縮小木椅組成，是由玩具品牌〈SO-TA〉與〈KASHIWA 柏木工〉合作的扭蛋，其中〈柏木工〉前身是在昭和 18 年（1943 年）創立於飛驒的木材加工廠，1950 年後才成為以木製

日本的微型藝術、扭蛋盒玩文化深受大眾喜愛，無論是男女老少，在縮小的模型世界裡都能找到自己喜歡的事物。

為主的家具品牌，其利用飛驒高山豐沛木材資源，以「旋木工藝」和「曲木技術」製造出大量外銷的木製家具，後隨日本經濟發展內需大增而改為內銷為主。因此這系列雖是 1/12 比例的塑膠模型，但在細節上刻意製作出無垢材的木紋感及皮革縫線，十分精緻，其中 4 款座椅還曾得到日本「GOOD DESIGN AWARD」獎賞。**藉由扭蛋商品大大地推廣了飛驒木工與家具品牌，甚至還推出換色第 2 彈甚為成功。**

②講到**「天童木工」**就不能不提到柳宗理在 1956 年的經典設計**「蝴蝶椅」**，其代表 50 至 60 年代日本在設計各領域正蓬勃發展的黃金時期。位在山形縣天童市，擁有高超獨特、引領先驅的成型合板與熱彎技術的家具大廠品牌「天童木工」，積極與日本的一線設計師合作，可以看出當時的設計師前輩們勇於嘗試設計、木工家具製造商勇於挑戰的創意爆發年代，更造就許多迄

今仍歷久不衰的經典名椅之作。包括設計師劍持勇在 1961 設計的「Chair」、乾三郎在 1960 年設計的「Ply chair」、時任廠長的加藤德吉在 1955 年設計的甜甜圈凳「Ring stool」、菅澤光政在 1966 年推出的「Rocking Chair」與掛名為坂倉準三設計，實為事務所裡執行設計的長大作代表作「低座椅」，**這些兼具人體工學與造型的座椅，款款經典長銷半世紀。**

③ 10 多年後迷你經典椅又再度襲來，還搭配了漫畫《間諜家家酒》（Spy × Family）各期封面角色選坐的名椅畫面釋出。這系列名為「1/24 DESIGNERS CHAIR COLLECTION」，附註寫著「被世界寵愛的名椅」，由「TOYS CABIN」出品。第 1 彈以 3 款換色共 6 款，其中包括 George Nelson 在 1956 年設計的「MARSHMALLOW」、Le Corbusier 在 1928 年設計的「LC2」，與 Eero Aarnio 在 1963 年設計的「Ball chair」，分別

對應漫畫中的愛妮亞、黃昏和大白犬彭德 3 角色；第 2 彈則推出另 3 款，包括在漫畫封面上約兒坐著由 Eames 夫妻在 1948 年設計的「La Chaise

雲朵椅」、暗戀黃昏的女間諜夜帷搭配丹麥設計師 Verner Panton 在 1958 年前後設計的「愛心甜筒椅」，以及作為祕密警察 a.k.a 約兒弟弟尤利・布萊爾坐的由 Mies 為世博會德國館設計的現代主義經典「巴賽隆納椅」。**貼合故事中的人物角色性格，賦予老椅子新生命，再度受到關注與熱銷。**

④來自愛知縣創業於 1940 年的**「KARIMOKU」**是以天然木材製造並考量人體工學的家具製造商，他們從 1962 年起製造木製家具，60 年代時製作生產了〈KARIMOKU 60〉家具品牌，在推出「K Chair」1 號單椅時便考量以日本人的體型來設計，且陸續推出多款不同桌椅，迄今多成為經典且持續受到喜愛。

他們因此與玩具商「Kenelephant」共同合作推出「MINIATURE FURNITURE Karimoku60」系列，除了經典「K Chair」外，還有加寬綠絨面料的雙人椅、連同扶手以皮革包覆的「Lobby Chair」、座面前高後低舒適的「D Chair」，還有桌子「LIVING TABLE」、附咖啡杯的「CAFE TABLE」，甚至有可動拉門的餐櫃與「OLD KARIMOKU」及換色等多

個系列，都有著精準的比例與精緻逼真的細節。**不斷推出也增加能見度，可以說為家具商做了很好的宣傳，也收獲許多新的年輕粉絲。**

⑤最後一組要介紹的是深受日本人喜愛的北歐家具品牌迷你椅。這是由芬蘭設計師 Alvar Aalto 在 1935 年與妻子創立、以木製為主的家具品牌「artek」，2021 年 7 月與日本玩具製造商「TAKARA TOMY A. R. T. S」合作發行了「artek 北歐家具 MINIATURE COLLECTION (Alvar Aalto) 系列」，共推出 7 款迷你經典家具。

包括 4 款可堆疊的綠、黃、木紋色的「STOOL 60」三腳凳，另有紅色椅面款是仿回收家具，表現出歲月痕跡的經典之美；加上椅背的「66 CHAIR」餐椅、向茶文化致敬的「901 Tea Trolley」白輪茶几，及 1933 年為結核病療養院設計的曲木椅「41 ARMCHAIR PAIMIO」，皆依照結構縮小與相同的組裝方式，**不只是縮小複製，而是一個個說故事的道具，以日本的扭蛋形式將芬蘭家具發揚光大。**

商場就和設計一樣，需要精準的定位與清楚的概念、從使用者的角度去思考，不只滿足需求還能創造需求來增加黏著度，創造出網路無法代替的感動體驗。

Article
05

打造
未來的商場使用方式，
感動又好玩。

> 感受社會風格脈動，
> 一個更大而美好的場域

如果說日本旅館是對生活方式提案的空間，那日本商場則是感受社會風格脈動的場域，一個更大而美好的生活尺度。

經歷疫情，2023 年的東京仍有新商場的誕生，首先 3 月在八重洲與巴士站共構的 45 層大樓裡，低樓層的〈Tokyo Midtown Yaesu〉與高樓層的〈寶格麗酒店〉開幕都蔚為話題；4 月則是在新宿，由建築師永山祐子設計出有如噴泉濺起浪尖意象的外觀立面，是地上 48 層的〈東急歌舞伎町 TOWER〉，包含 LIVE HOUSE、劇場、影院、餐飲還有兩間不同等級的旅館〈HOTEL GROOVE SHINJUKU〉與〈BELLUSTAR TOKYO〉。而在過去幾年，東京的大小新商場都有各自的特色與定位，呈現出的精彩也不再只是坪數、樓層以及進駐了多少精品品牌與專櫃等以數字就能理解的資訊，

尤其是在**經歷了疫情，網路購物市場成熟以及百貨公司的消費型態褪去後，實體商場空間的意義何在，讓我觀察商場發展變得更為有趣。**

2018 年 9 月〈日本橋高島屋 S.C. 新館〉的開幕可說是上個世紀碩果僅存的百貨公司再進化的新型態，**「美」雖已是基本，但不能只是裝飾漂亮的銷售空間，因而加入了情境，強調「體驗型」的商場**；特別是 1 樓入口是間植栽店鋪〈SOLSO HOME〉，在半開放空間的茂密綠意裡，人們像坐在公園椅子上等候會面的朋友，欣賞植物花木。

另一種商場型態是從 2011 年 JR 東日本將秋葉原與御徒町站之間，架高軌道下的空間再利用而出現了〈2k540 AKI-OKA ARTISAN〉職人商場；接著 2013 年有神田與御茶水站之間橋墩下的〈mAAch ecute 神田萬世橋〉商場，以「東」為主題帶進了許多特色店鋪餐飲與地域文化令人驚艷；而在 2016 年東急電鐵的〈中目黑高架下〉更受矚目，在 700 公尺的中目黑橋墩下進駐了〈蔦屋書店〉、〈星巴克〉等生活品牌，還有與周遭生活緊密扣合的烘焙、咖啡、花店、餃子、拉麵與酒窖等餐飲店，在相同框架下每間店發展出不同的設計風格相當吸睛；2022 年還有福岡人氣麵包店推出的〈I'm donut?〉鬆軟甜甜圈進駐，更讓商場維持高人氣。接著 2018 年品川附近有東急〈池上線五反田高架下〉，由「SUPPOSE DESIGN OFFICE」設計，聚集啤酒、單車、洗衣與蔬果店。到了 2020 年 JR 有樂町車站的紅磚高架下有〈日比谷 OKUROJI〉開業，以大人的祕密基地為概念，是以日本工藝與餐飲為主的商場；無獨有偶，淺草到晴空塔的高架下，也有 500 公尺的商場空間〈TOKYO MIZUMACHI〉。

這些商場形塑時的共通點就是，深諳商場座落何處，並為當地與目標族群消費生活提案，貼緊生活模式，打造出被需要的優質空間。而從 2012 年開始百貨商場不斷密集推陳出新的澀谷，到了 2020 年最受注目的是將地方的〈澀谷區立宮下公園〉結合「三井不動產」在公園腹地裡構築了〈RAYARD MIYASHITA PARK〉新商場，使得公園與商場界線的模糊，並達到 1 加 1 大於 2 的加乘做法，讓〈RAYARD MIYASHITA PARK〉在澀谷塑造了一個別於以往、大尺度且視野水平延伸的開放感街區風景；當我住在〈sequence | MIYASHITA PARK〉旅館時發現，傍晚後燈光逐一點亮，一改白日寂靜的屋頂草原風貌，人潮從四面八方湧入公園，運動、約會或娛樂購物，**令我深深感覺到，好的商場不一定是網羅多少名牌、創造多少年營業額，而是可以為城市居民的生活在一日疲憊後帶來放鬆喘息的空間與精神的慰藉。**

有時商場就像舞台，只要提供一個好環境，自然會吸引好的演員與喜歡他們的觀眾前來。例如東京西部有 400 萬人口的中心都市立川，距離新宿約 30 分鐘，有座大片綠地的〈昭和紀念公園〉，2020 年開發出大型複合設施〈GREEN SPRINGS〉，結合劇院、旅館、商場、餐飲還有兒童文化設施〈PLAY! MUSEUM〉與〈PLAY! PARK〉等，並保留了十分寬闊的水池與綠地戶外空間，打造出比東京市中**更加舒適的生活與工作環境，充滿綠意、遠離塵囂，作為複合空間的商場，成為集結文化、自然與生活的節點。**永續性規劃議題獲得了「GOOD DESIGN AWARD」等獎項的青睞，更是值得探訪的新景點。

另一個很特別的案例是表參道上〈GYRE〉商場重新改造的〈GYRE. FOOD〉，在原本容納 5 間餐廳、1 千平方公尺的空間改成 2 間餐廳、1 間酒吧與雜貨店，整層樓週一不營業，並在陽台堆肥種菜，讓 2 間餐廳共享食材減少浪費，空間也以「土」為主要概念，保留許多留白，傳遞著循環永續的意識，其大膽特殊的做法喚起了新的消費意識，雖然不確定是否發揮坪效，仍值得持續關注。

最後說的是書中提到下北澤的諸多新商業設施，這幾個商場設施的共通特色就是**聆聽地方居民的聲音，增加了在地人想要的綠意、共享工作空間，拓展寬敞舒適便利又不失在地文化特色的商業設施，**讓工作與生活機能更加完整，能滿足大人的消費型態，也促進當地的商業活動，與在地人做朋友，因此讓下北澤透過商場建設升級再進化。

網路購物的競爭永遠會有新的最低價與最快到貨的服務，但商場體驗的標準並非如此，**商場就和設計一樣，需要精準的定位與清楚的概念、從使用者的角度去思考，不只滿足需求還能創造需求來增加黏著度，創造出網路無法代替的感動體驗，**如果能將這樣的好感度與信任感，投射到商場品牌本身，以永續與宏觀來看，就是為商場品牌創造最大的資產。

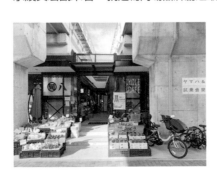

只要人有五感，
就需要讓生活美好的風格店

Article
06

東京 LIFESTYLE SHOP，
時光下的再發現

無論是 coffee stand、烘焙坊、餐廳、書店、公園、藝廊、服飾店甚至百貨商場，不分大小，對生活風格遞出提案的，都可以被理解爲「LIFESTYLE SHOP」。

東京的生活風格店似乎永遠沒有看完的一天。

過去我們會用**「SELECT SHOP」**（選物店）來稱這類型的店，但這樣的說法似乎已不夠滿足其涵蓋的範圍與定義了，無論是 coffee stand、烘焙坊、餐廳、書店、公園、藝廊、服飾店甚至百貨商場，不分大小，對生活風格遞出提案的，都可以被理解為不同規模、廣義的**「LIFESTYLE SHOP」**。

而這幾年的「LIFESTYLE SHOP」又有什麼不同的觀察呢？

或許因為疫情期間人們多待在家裡，或默默透過網路購物消費，因此讓生活風格的實體店鋪的面貌沒有巨大的變化，或只能慘澹經營；而小店的單純性使其受到波及程度較低，但商場裡的生活風格店則影響甚鉅，尤其疫情偷走觀光客的這幾年，危及命脈的櫃位只能撤櫃以對，使得商場樓層少了重點櫃位讓樓層風格面臨變調，甚至直接暫停營業；**整體來說，outdoor 與植物類的新店有增無減，但市中心內的新商場在生活風格類型店仍趨於保守，且拉高餐飲、服飾佔比，就等待市場回溫。**

無論是選物店或生活風格店，店內可購買的物件是很重要的元素，它們無法大展身手的原因，可能是疫情、運輸與大環境問題，另一方面日本缺乏新的原創商品也是一大問題，由於原創動能受限，使得新開店鋪裡的選品內容要再創榮景勢必困難，而個人主理的店鋪，於是偏向異國商品例如東歐、東南亞、南美、非洲等收藏，又或以民藝取向來讓店鋪顯得特別，具實驗性與小眾特質；另一種就是藝廊型的精品選物，有陶藝、玻璃、五金、木刻等在地工藝家為主但規模不大的店鋪，未來應更能看到這些日本創作者沉澱後的動能，**更仰賴主理人們挖掘新創作的眼光與用心。**

在這樣的前提下，**新誕生的生活風格店多以獨立店為主，只不過有些獨立店的店址過於獨立，諸多遠離了熟悉的市中心，或者由東京向西或往非商業區移動，**建立一方天地，服務專程前來的客人。例如原本在惠比壽的〈Antiques tamiser〉直接搬到栃木縣，連有〈mina perhonen museum〉、

〈D&DEPARTMENT〉等進駐的大型商業設施〈VISON〉位居三重縣的山裡，讓時間寶貴的旅客想一次探訪多店的難度大增，也可見風格雜誌《Casa Brutus》在 2023 年的「LIFESTYLE SHOP」專題裡，提出了一日一處的生活風格旅行，一一拾起這些散落各處的生活風格店。

不過東京許多「應該」造訪的店都已在本書收錄，而在「知新」的同時讓我想整理起過去**那些很厲害生活風格店，它們的掌舵者現在做些什麼？**

往前推到在 1985 年開設〈IDÉE SHOP〉的**黑崎輝男**（1949-），他當時在南青山開了一棟如別墅般建築的店，有庭園花坊、原創家具、生活雜貨、書籍刊物、音樂 CD，還會舉辦設計競賽、經營餐飲等，建立日本生活風格店的原型，甚至連年成功舉辦「Tokyo Designers block」活動，將鄰近店家串聯起來，展現無處不創意的城市設計能量。但後來〈IDÉE SHOP〉納入了〈無印良品〉，我訪問黑崎先生時他提到，因無法管理數百人的公司而做出該決定，但他並沒有停止引領創意催生的工作，從後來開創了「自由大學」、「農夫市集」和「聚落再生」等運動，並以策展人角色為新旅館樹立風格，以設計思維開創更多可能。

另一位是**高坂孝明**（1960-），早期經營藝廊，應客人們（包括柳宗理）的要求，最早將「EAMES」家具帶到日本並舉辦展覽而引起風潮。2007 年時我曾在他位於目黑的〈MEISTER〉家具店採訪過高坂精彩的設計歷程，之後還曾在他私人的居酒屋作客，陶器餐盤都出自他手；如今〈MEISTER〉易主變成〈DWARF〉藝廊，6 年前高坂回到故鄉札幌，轉身成為以「Objects 011」之名的抽象造形藝術家，60 歲後以創作豐富生活，可謂美好生活風格的實踐者。

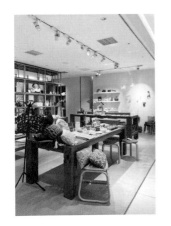

2000 年就在原宿開設選物店〈Playmountain〉的**中原慎一郎**（1971-），早年曾在高坂的〈MEISTER〉工作過。他在 1997 年創立了家具雜貨品牌「LANDSCAPE PRODUCTS」且長期關注世界的設計與民藝，並經營餐廳、咖啡店、室內設計、出版與鹿兒島陶器品牌等，也辦市集、展覽，從原來的家具選品店，拓展成為日本生活風格的重要代表之一。2022 年起成為了日本〈THE CONRAN SHOP〉的 CEO，在代官山開設第一間關注亞洲工藝且附設茶室的 CONRAN SHOP 新型態店鋪。

同樣是六年級生，父親是實業家並擁有生活風格店〈CIBONE〉、〈Today's SPECIAL〉、〈HAY〉等的**橫川正紀**（1972-），具有設計背景與良好品

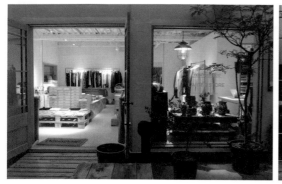
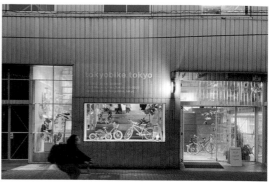

味，並與國內外創作者都保有良好關係的他，其實更是擁有日本餐飲雜貨〈Dean & Deluca〉等所屬「Welcome」集團的老闆。足具代表東京生活風格店的〈CIBONE〉在 2020 年從獨立店搬遷至〈GYRE〉商場後，仍保有豐富的選品品項與結合藝術的美學概念；另一間在銀座〈GINZA SIX〉裡的〈CIBONE CASE〉則是一個更容易親近的節點，商品定位很適合作為日本的禮物；而另間〈Today's SPECIAL〉除了自由之丘外，多以店中店的型態在全日本拓展，都是我經常造訪的店家。而〈Dean & Deluca〉在日本也是不受紐約倒閉影響不斷展店，所發行的〈Dean & Deluca MAGAZINE〉也找來松浦彌太郎擔任編集長更引起注目。在經營上很有一套的橫川還擔任了〈虎ノ門橫丁〉與〈sequence MIYASHITA PARK〉的品牌製作人，繼續為東京風格商店帶來美好風景。**講到選物**，當然就不能不提到從 1999 年起就在吉祥寺開設〈ROUNDABOUT〉的**小林和人**（1975-），2008 年還開了另一間藝廊型態、展期才開的感性選物店〈OUTBOUND〉，無論選物與陳列手法都充滿魅力。也由於大樓改建，2016 年〈ROUNDABOUT〉搬到了生活感十足的代代木上原區地下空間展店，持續保有具機能性且豐潤每日生活的選物標準。而這樣的眼光與能力，2022 年為西式餐具品牌「NIKKO」位在代代木開設的旗艦店〈LOST AND FOUND TOKYO〉選品，店裡有多達上千件兼具機能美的生活物件，也是讓人很難脫身的風格泥淖。

最後一位是話題風格商店的主理人**南貴之**（1976-），他曾創造過一種「**MOBILE 型的 Creative Select Shop**」〈FreshService〉，即類似快閃型態的選品店，以巡迴般地在各處快閃開店並且打包離開，展台同時也是打包的箱子，兼顧品味與美觀，並增加了展示的趣味與難度。2015 年他在原宿開設〈Graphpaper〉與〈白紙〉，美術館般的陳列空間與策展的手法令人驚豔；此外他經常以精準的眼光為品牌「編集」出富有創意與話題的店鋪，從〈1LDK〉、〈日比谷中央市場〉與東京及京都的〈OGAWA COFFEE LABORATORY〉等，都成功創造話題與人氣，也讓生活風格店擁有許多驚奇。

看過了那麼多有趣的店與人，未來的生活風格店會如何發展？有時我們認為「美」，是因為受到感動。

雖然 AI 發展快速取代了許多過去的人事物，但**相信只要有人際相處，物件就會是情感寄託與交流的載體，只要對物件還有感受，對人的溫度感到情緒起伏，有五感也有情感，我們就會一直需要讓生活驚豔與美好的風格店。**

旅行與品味：
借品味之名的旅行

品味的基準
來自好設計或好的服務體驗

好品味的形容並非僅限創作者，只要對於能夠體察情境並且適時做出因應之道者，我們會說「有很好的 sense」，有時比稱讚「能力很好」更令人開心。

從事設計與旅行工作多年，有時會被問到如何培養「品味」？但培養之前，想先推敲一下什麼是「品味」？作為名詞時，引申成對事物具高度品鑑能力；作為動詞，應是去理解如何品嚐事物裡的好滋味。有時我們也會用「很有品味」來形容一個人的特質，常在形容這人有絕佳辨別好壞的鑑賞能力，**猶如音樂、設計、藝術、電影與美食等領域，此類需要評鑑時又難以用量化來判斷好壞時，常會使人深陷迷霧，不知品味能力該如何養成。**

日本創意總監**水野學**所著的**《品味，來自於知識》**一書裡就明白指出，要有辨別好壞的品味，需有來自於大量知識的累積與融合；培養品味的方法就是要累積知識與保持客觀。其中「普通」更是衡量品味好壞的工具，也因為美感體驗的累積，知道這個比普通好一點、那個比普通差一些，又或者比普通好上許多……，因而建構出作為品味基準的「普通」這把尺。

有回我訪問這位身兼**熊本熊**（或 Kumamon）之父的水野先生時問說，**「品味為什麼重要呢？」**他回答：「當電腦已經取代了原本我們手工工作的時候，『品味』就變得很重要了！」由於科技還不能取代品味，也正是他為何選擇了作為創意總監一職，能針對不同的企業，依據知識與訊息給予最適切的品牌設計相關 know-how。

但若不是創意工作者也需要好品味嗎？

我認為好品味的形容並非僅限創作者，**只要對於能夠體察情境並且適時做出因應之道者，我們會說「有很好的 sense」，有時比稱讚「能力很好」更令人開心。**某回我在一間高級旅館的餐廳內用餐，當脫下外套入座時，服務人員便立刻將我的外套接去掛上，離開時也能適時地將外套帶上；隔日到另一

間等級相近的法國餐廳時，同件外套卻全程只能靜靜凹折地躺在沙發上。雖說「掛外套」不能算每間餐廳裡的必要服務，但體貼入微的觀察與服務，就可以看出餐廳的用心與品味不是只有在料理上而已。**因此不分行業，能表現出品味的企業公司或是個人，呈現出更全面的價值觀，令人更加喜愛與信賴。**

關於培養品味，我認為**充滿美感體驗的旅行，不帶偏見地大量體驗，正是累積經驗與培養品味的極佳契機**，雖不見得幾趟旅行下來就能帶回滿滿品味，但若能在旅途中對預期、不期而遇的人事物風景，觀察、發現，並藉由詰問、理解與思考等過程……，簡單來說，就是用眼睛看、用心去感受，並用頭腦去思考這些非日常的體驗且記憶，更多時候像是在當下打開了汽水瓶蓋般「嘶～」的啟發，旅程結束後觸發後的感受才要慢慢發酵。

這也是為什麼我們要一直一直地旅行下去，**透過在**旅行中好的、壞的、不同又深刻的體驗，逐步地去校正名為「品味」的那把尺，也經由接觸那些非日常的體驗為生活裡帶來更多的水花與漣漪。如果剛開始不知從何觀察而起的話，可以從自身關心或熟悉的事物開始，去發掘一個主題但複數以上的對象，了解其間的差異，漸漸地會發現箇中滋味，從看熱鬧看著看著便看進門道。因為透過經驗與知識的累積，可以發現某些態度或手法深藏其中，當面對同樣命題與挑戰時，就可以用不同的眼光與姿態對應。於是，品味幫助了更精準的決定。

我經常在社群平台分享入住旅館的體驗與觀察，也常會被問及有關「旅館推薦」這樣很難三言兩語回答完畢的問題。但對這些旅館品味的掌握也正來自於消化資訊後的知識與親身體驗的融合，並瞭解對方的喜好類型、預算等級、偏好地點、特別需求與旅行型態等，才從過去積累且不斷更新的資料庫裡

（包括設計概念、主題、風格、背景、交通、價位等）進行更全面的評估，精準篩選出最適合的旅館。這聽起來有點像 AI 或問診進行的工作（雖然一般人不一定會考量到那麼細節），若還能針對對方的性格特質與需求，提供讓旅途感動或意外的感性建議，就可能創造更深刻的美好回憶。這樣的品味累積可以不只在於旅館，美術館、生活風格店、咖啡館與餐廳等，因有各自的精彩造就了豐富而充實的旅程。

有時收到來自品味人士朋友們的推薦，更像開啟另一扇視野之窗。

在銀座開設「一冊一室」的書店老闆森岡先生，有回幫我「案內」（導覽）一場有點瘋狂的「**金曜日・夜の東京**」旅行。一夥人約在澀谷岡本太郎「明日的神話」壁畫前集合，一起徒步到道玄坂上濃濃昭和味的〈名曲 LION〉咖啡店，內有 3 公尺高的立體音響且「私語嚴禁」與「攝影禁止」，點一杯牛奶咖啡安靜專心地聽著交響樂，彷彿進入另一個時空；下一站的〈Lupin 銀座・ルパン〉，來自 1928 年《王牌酒保》漫畫的「Bar Lupin」原型，店招牌是戴禮帽的英國紳士頭像；曾是日本文豪、醫生與藝人們常造訪的酒吧，看著打著領結的酒保爺爺調酒，頓時時光彷彿靜止在燈光幽暗、防空洞般的地下空間裡。

旋即第 3 站轉換到日本橋的〈文華東方酒店〉裡 37 樓的高樓〈Mandarin Bar〉，這裡擁有夢幻夜景視野絕佳的酒吧，席間衣香鬢影、觥籌交錯，週五夜晚是另種不同氣味的奢華情調。而在夜的最終站，來到新宿二丁目常舉辦藝文展的文青小酒館，除了

品酒聊天，還有攝影師 KOMIYAMA 先生（小見山峻）為我們拍了個人照片且列印，作為這次直到午夜 2 點結束的夜旅行難忘紀念。

藉著專業的「編集」（企劃）方式，打破常規的旅行體驗，讓我們可以不帶偏見、張開雙臂地擁抱每一面不同的東京，所帶來新的感受使感官飽滿。而東京有著豐富又多樣的面向，更是供給品味養分且挖掘不完的寶庫。我想，每回旅行所累積的見識與體驗將點滴釀成品味，其意義在於用更多時光學會享受欣賞而非評論批判，就這樣讓美好的視野從眼前廣闊展開。

鼓勵每個人，借品味之名展開更多有趣旅行，什麼是大家認為的好看？什麼是專家認為的好設計？被評定的好服務？**當擁有過好的設計或好的服務體驗，對於品味就建立了基準。**

Hello Design 叢書 74

東京再發現 100+
——吳東龍的設計東京品味入門指南

作　　者—吳東龍

設　　計—一步工作室 田修銓｜胡祐銘｜王信淳

特約編輯—簡淑媛

行銷企劃—鄭家謙

副總編輯—王建偉

董 事 長—趙政岷

出 版 者—時報文化出版企業股份有限公司

　　　　　108019 台北市和平西路三段 240 號 4 樓

　　　　　發行專線—(02)2306-6842

　　　　　讀者服務專線—0800-231-705，(02)2304-7103

　　　　　讀者服務傳真—(02)2304-6858

　　　　　郵撥—19344724 時報文化出版公司

　　　　　信箱—10899 台北華江橋郵局第 99 信箱

時報悅讀網—http://www.readingtimes.com.tw

電子郵件信箱—ctliving@readingtimes.com.tw

藝術設計線 FB—http://www.facebook.com/art.design.readingtimes

　　　　　IG—art_design_readingtimes

法律顧問—理律法律事務所　陳長文律師、李念祖律師

印　　刷—和楹彩色印刷有限公司

初版一刷—2023 年 10 月 6 日

定　　價—新台幣 460 元

東京再發現 100+：吳東龍的設計東京品味入門指南 / 吳東龍著
-- 初版 . -- 臺北市：時報文化出版企業股份有限公司 , 2023.10
232 面；16.5 × 21.5 公分 . -- (Hello Design 叢書；74)
ISBN 978-626-374-327-4（平裝）

1.CST: 設計 2.CST: 日本美學 3.CST: 遊記 4.CST: 日本東京都
　　　　960　　　　　112014692

作者 吳東龍 TOMIC WU

超過 20 年的設計工作者，2006 年起於華文地區出版個人全創作書籍《設計東京》系列共 6 本。自旅行裡獲得啟發並從中學習、觀察、設計、書寫、出版、講座、教學、主持、企劃到選品等工作。訪問過近百位日本設計師與創作者、《美好生活提案所》廣播節目曾入圍「金鐘獎廣播生活風格節目獎」、並任多項設計競賽評審，且與日本「GOOD DESIGN AWARD」合作主持《MAMONAKU 設計到站》與《美好生活提案所 PLUS》Podcast 節目；亦兼任大學助理教授，是華山未來市〈東喜鋪〉主理人，持續多領域的工作，透過設計與世界交流，成為連結好玩事物的設計主理人。

時報文化出版公司成立於一九七五年，並於一九九九年股票上櫃公開發行，
於二○○八年脫離中時集團非屬旺中，以「尊重智慧與創意的文化事業」為信念。

ISBN 978-626-374-327-4
Printed in Taiwan

Tokyo Walks

東京散策

「ただいま！回到東京了！」

從東往西、從北到南，發展變化中的東京輪廓，
交織出獨特看見又看不見的旅途風景。

東京再發現 100⁺

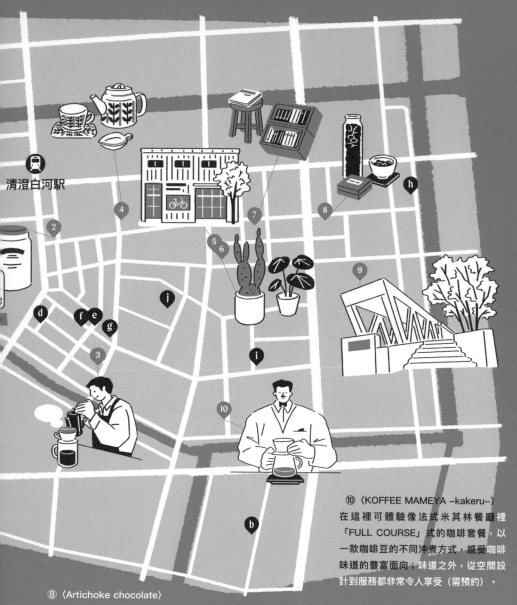

清澄白河駅

⑧〈Artichoke chocolate〉
在地起家的手工巧克力品牌，最早僅販售松露巧克力，之後逐一增加品項，並將日本的季節食材融入巧克力的風味中，更與鄰近〈CHEESE NO KOE〉北海道起司、〈Allpress〉咖啡合作增添商品的豐富性。

⑨〈東京都現代美術館 MOT〉
2019 年重新再開的最大日本當代美術館，無論在軟硬體設施都企圖拉近與當地民眾和一般大眾的距離，讓去美術館不只看展，更要讓藝術走進生活，館內的餐廳和商店都有特色。

⑩〈KOFFEE MAMEYA –kakeru–〉
在這裡可體驗像法式米其林餐廳裡「FULL COURSE」式的咖啡套餐，以一款咖啡豆的不同沖煮方式，感受咖啡味道的豐富面向；味道之外，從空間設計到服務都非常令人享受（需預約）。

◉ more to see ◉

🍵 **FOOD & DRINK**

ⓐ〈野菜のちから〉蔬果攤
ⓑ〈Boulangerie S.Igarashi〉麵包坊
ⓒ〈iki Roastery & Eatery〉咖啡麵包坊
ⓓ〈Cheese no Koe〉北海道天然乳酪專賣店
ⓔ〈理科室蒸餾所〉咖啡館
ⓕ〈Fukadaso Cafe〉咖啡館
ⓖ〈Arise Coffee Roasters〉咖啡店
ⓗ〈Cream of the Crop Coffee〉咖啡館
ⓘ〈Allpress Espresso Tokyo Roastery & Café〉咖啡店
ⓙ〈Kiyosumi Shirakawa Fujimaru Winery and Restaurant〉餐酒館

Kiyosumi Shirakawa
清澄白河

歡迎光臨
咖啡館一級戰區

距離銀座、濱町不遠的清澄白河相信對很多人來說並不陌生，早期是許多藝廊聚集的區域，還有一座東京最具代表性的當代美術館與公園綠地；後來藝廊逐漸往六本木移動後，倉庫建築讓這裡成為咖啡的一級戰區，也是咖啡愛好者的朝聖地。

近年在地圖上還有厲害的麵包店、甜點、巧克力店、植物店、藝術書店與特色餐廳等逐一進駐，讓本區更加豐富。但倘若一天就走遍清澄白河，似乎並不是好好感受這裡的方式，若是能悠閒地漫步其中，感受季節變化的街道風景，時而以看展為題在美術館度過半日，或者在眾多咖啡店焙煎所裡去尋找自己喜歡的風味，或預約一間好餐廳等，在這張地圖的選點裡會看見，除咖啡外，還有更多地方待你去發現美好生活的面貌。

① 〈TEN〉
一處可眺望隅田川且兼具工房與商店的空間，在挑高的空間裡打造了一條具有詩意的坡道，蒐羅日本年輕工藝家的作品，線香、茶道具、陶藝品與金工作品等，不定期展出。

② 〈TEAPOND〉
在清澄白河創立的紅茶專門店，選自世界各地的紅茶，並以紅茶為基底發展出多種風味紅茶、奶茶及茶點等，能感受豐富的紅茶世界。選擇眾多、包裝精美，適合作為東京伴手禮。

③ 〈BLUE BOTTLE COFFEE〉
正因本區的倉庫建築空間與咖啡豆焙煎的需求，讓來自美國的精品咖啡選為日本上陸的第一站，寬敞的空間與悠閒自在的氛圍，成為無可取代的魅力。

④ 〈POTPURRI〉
精選北歐的食器、雜貨與傳統工藝的生活風格選品店，其名稱來自瑞典語「混搭」，美好的生活來自許多美的日常道具搭配使用相輔相成。在這裡可以想像喜愛的生活樣貌。

⑤ 〈tokyobike tokyo〉
這間租借自行車的旗艦店是將 60 年歷史的倉庫，藉由建築設計團隊 TORAFU 設計，改造成有大階梯的挑高空間；除了自行車的相關雜貨販售外，還有間自家煎焙咖啡豆的〈ARiSE COFFEE PATTANA〉販售咖啡。

⑥ 〈The Plant Society Tokyo Flagship〉
來自澳洲墨爾本的觀葉植物專賣店，店內除了以容易種植的植物為主外，也提供植物在家中如何搭配的服務，獨家販售的缽盆也多來自澳洲的設計師與陶藝家。

⑦ 〈Smoke Books〉
自 2010 年東京開業，販售囊括新書與古書、日本書與進口書，原以藝術、設計為主，後來多加了世界繪本，呼應作為一間在往美術館路上的特色書店，沿路街道步行起來也十分舒適。

③〈フクモリ（FUKUMORI）〉
作為山形縣的發信地，這是一個人也能輕鬆
享用的定食與 café 空間；有來自山形縣的旅
館提供日本料理的 Know–how，以及以在地
天然食材製作成「café 定食」，亦可享用當
地造酒、咖啡與甜點。

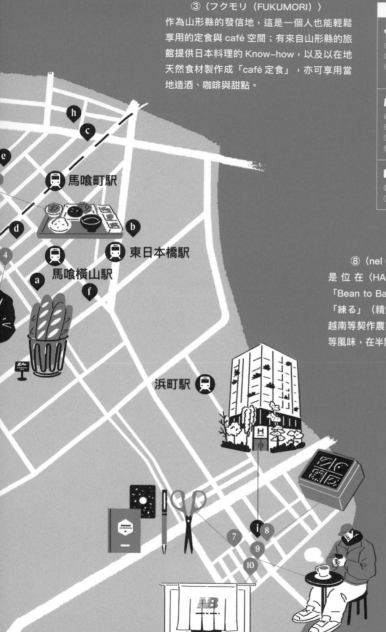

● more to see ●

🍴 FOOD & DRINK
ⓐ〈Beaver Bread〉麵包坊
ⓑ〈ovgo B.a.k.e.r Edo St. EAST〉烘焙坊
ⓒ〈Bridge COFFEE & ICECREAM〉
咖啡冰淇淋店

🔒 SHOPS
ⓓ〈HYST〉古董店
ⓔ〈Kumu Tokyo〉選品店
ⓕ〈Maruni Tokyo〉設計家具店
ⓖ〈minä perhonen elävä II〉選品店

🏠 STAY
ⓗ〈DDD HOTEL〉旅店
ⓘ〈HAMACHO HOTEL〉設計旅館

馬喰町駅

東日本橋駅

馬喰横山駅

浜町駅

⑧〈nel Craft Chocolate Tokyo〉
是 位 在〈HAMACHO HOTEL〉裡 的 一 間
「Bean to Bar」手作巧克力店，nel 取自日文
「練る」（精煉）之意，可可豆來自與海地、
越南等契作農家，並加入紫蘇、黑豆粉、山椒
等風味，在半開放廚房生產製作。

⑨〈Single O Hamacho〉
來自雪梨咖啡品牌的東京旗艦
店，帶著澳洲高品質的咖啡豆
與咖啡文化而來。這裡特別設
置了 6 個按壓龍頭，可以在 10
秒內快速提供以 batch brew 滴
濾咖啡的「coffee on Tap」，
成為該店的一大特色。

⑦〈PAPIER TIGRE〉
來自法國以紙為主的多彩文具品牌在日本的首間
直營店，建築改建自 1961 年的木造老屋，店內設
置的 Café，可以搭配和菓子品飲來自日本各地的
茶飲，店內外都瀰漫著讓人慢下來的輕鬆感。

⑩〈T–HOUSE New Balance〉
由建築師長坂常所改造的一間百年木造倉庫，
外觀是簡單的淨白空間，並加入來自埼玉縣的
結構木材，打造出結合運動鞋概念店與設計工
作室的冷調工業風與展示空間。

① 〈minä perhonen elävä I〉
以品牌營運專賣食材與食器的選品店，繼承原本的空間特色與溫度，1樓主要販售地方食材、佐料與生活道具，2樓經常舉辦食器相關的作家展覽。

② 〈puukuu 食堂〉
在 60 年歷史的大樓裡，概念是以循環思維將優質食材不浪費地使用到料理中。空間天井懸掛瑞典銅鍋，牆壁將織布機的打孔卡拼貼再利用，處處可見手感細節，彷彿置身北歐之中。同層還有〈minä perhonen elävä II〉選品店，多來自北歐的中古家具、餐具、職人道具選品與藝術品等。

④ 〈BERTH COFFEE〉
是在 Hostel〈CITAN〉的轉角咖啡店，取自「Berth」有停泊與著陸的意味。店內選用自家烘焙的咖啡，圓弧的手沖櫃檯猶如碼頭般的表演舞台，坐在室外或者外帶都是愜意的風景。

Route
②

Kodemmacho, Bakurochō & Hamacho

小伝馬町、馬喰町、浜町

——
步調悠閒緩慢的
低調老城區

江戶時代的批發集散地馬喰町、小傳馬町，是有許多老建築與辦公大樓的區域，相較其他地區步調較為緩慢，卻有許多餐飲與風格小店在老房子裡低調地有趣著。

另外一區緊鄰隅田川、昔日是武士宅邸街區的濱町，有閑靜住宅也有商辦混合其中，因有在地握擁大片土地的「安田不動產」計畫性地推動，一方面開發複合大樓，一方面以「綠」和「手仕事」為概念打造與經營街區，其利用零星空間，吸引風格小店進駐以提升該區的魅力，因而一間間不同類型的獨特小店星羅棋布，甚至 3 個月一次的市集，成為探訪漫步該區的享受！

小伝馬町駅

⑤ 〈江戶屋〉
毛刷專門店，建築本身就很有看點，外觀是混凝土建築，內部空間則有著木造結構。店內有職人製作的各類毛刷，共約 3,000 種以上，宛如是一間毛刷博物館。

⑥ 〈PARKLET〉
比鄰於兒童公園旁的烘焙、咖啡與藝廊的複合商店，提供以天然酵母製作的麵包及點心，與友善環境農法種植的咖啡。店內設計來自加州創意團隊，溫暖木質調與公園綠意盎然融合成很 Chill 的餐飲空間。

③〈辻半 日本橋店〉
是電視冠軍〈つじ田〉沾麵與〈金子半之助〉天丼專門店合作，由北海道最大海產商提供新鮮漁獲，所製成堆得像小山一樣充滿「贅澤」豪華感的海鮮丼、一碗多吃、美味又合理的價格帶來滿滿幸福感，是排隊的人氣商店。

⑥〈teal〉
是巧克力與冰淇淋店，由赤坂甜點店〈PASCAL LE GAC chocolatier〉主廚眞砂翔平與大山惠介 2 位獲獎無數的甜點師共同合作，所在的建築空間是 1928 年完成的〈日証館〉，是昭和時代建築的一枚印記。

⑦〈SWITCH COFFEE TOKYO K5 日本橋店〉
位於〈K5 Hotel〉複合式旅店 1 樓的 Coffee stand，一早就開始營業。空間被綠意所包圍，並保留了原本的木地板，側邊層架背後是另間餐廳，半通透的空間製造出一種曖昧感。在目黑、代代木皆有分店。

⑧〈bakery_bank〉
是 2 層集結麵包店、Bistro 與 Café 的複合式餐飲店，主理人是鄰近〈Pâtisserie ease〉蛋糕房的大山惠介，店內有名為「Bank」的麵包，以及首度以麵包為主題的小酒館。樓下還有食器、雜貨與家具等選品。鄰棟的〈景色 Keshiki〉藝廊還有間植物店〈MOTH〉。

⑨〈KNAG〉
位在〈KABUTO ONE〉大樓一隅，空間寬敞，是一間全日餐廳，提供自家烘焙的麵包、自家焙煎的咖啡與季節食材，藻鹽奶油吐司是一大特色。無現金交易。

⑩〈KABEAT 日本生產者食堂〉
有趣的開放式廚房空間，透過日本各地的食材與人氣料理人合作為食堂設計菜單，提供消費者多元的餐飲選擇，滿足聚餐時每個人不同的喜好與口味。

日本橋駅

從熟悉的銀座經過京橋，往日本橋方向走去，過去是金融重鎮的區塊，近年則因為疫情與金融網路化的關係，讓街區的氛圍漸漸改變。尤其隨著日本橋的活化與開發計畫，年年依據地方不動產業者的推動而各有不同的改變，一方面保存了歷史性建物的活化，一方面也興建高樓建築，以新舊並進的方式創造了街區新的風貌。

隨著不斷的開發計畫，日本橋也不斷在改變，誠品生活商場之外，兜町、濱町到小傳馬町，其中的「兜町」（Kabuto-cho）的變化正是近幾年受到注目的區塊。尤其是「平和不動產」在「日本橋兜町・茅場町再活性化計畫」裡，設計了不同型態的旅館與餐飲店家，並以點的方式一一串聯起來，讓街區產生新的風貌與生活型態，更吸引了許多海外觀光客前來造訪。

Route
❸
Nihonbashi
日本橋

————————

不斷翻新街景的活水之地

◉ more to see ◉

🥢 **FOOD & DRINK**
ⓐ〈Pâtisserie ease〉蛋糕房
ⓑ〈365 日と日本橋〉麵包店
ⓒ〈日本橋天丼 金子半之助〉餐廳
ⓓ〈NEKI〉餐廳
ⓔ〈わたす日本橋〉定食

🛍 **SHOPS**
ⓕ〈MOTH〉植物店
ⓖ〈TOUCH & FLOW〉文具店

🏛 **CULTURE**
ⓗ〈Pola Museum Annex〉藝廊

🏠 **STAY**
ⓘ〈K5 Hotel〉複合式旅店

①〈誠品生活日本橋〉
位在〈COREDO 室町 TERRACE〉商場裡的 2 樓，2019 年 9 月開業，主要為 EXPO 選品、書籍區、餐飲品牌與文具 4 大區，從誠品視角進駐了台灣與日本的品牌。

②〈山本山 ふじヱ茶房〉
創立於 1690 年的〈山本山〉，最初便在日本橋創業並經營茶與海苔的生意。2018 年新開的茶房，除了可以品嚐日本茶外，也能以五感體驗茶文化的精緻食空間。

④〈日本橋高島屋 S.C.〉
其中的新館是座年輕且強調「體驗型」的生活商場。入口有植栽設計店〈SOLSO HOME〉，對面是代代木人氣麵包店〈365日と日本橋〉，還有中川政七商店旗下的〈日本市〉，5 樓還有間精緻文具店〈TOUCH & FLOW〉。

⑤〈ARTIZON MUSEUM〉
有豐富作品館藏的私人美術館，2020 年啟用的大樓，在建築與室內空間的設計上也十分可觀，1 樓的美術館 café 與 2 樓美術館商店都是對大眾開放。

⑦ 〈GINZA SIX〉

高級商場裡 6 樓有以「有藝術的生活」為概念的〈Tsutaya Books Ginza〉，以藝術、日本文化與生活為主題的書店空間，還包括藝廊與〈STARBUCKS RESERVE® BAR〉。同樓層 2021 年新開了來自義大利的食材專門旗艦店〈EATALY〉，包括 Café 與 3 間餐廳及進口食材的超市。

⑧ 〈伊東屋本館 G.itoya〉

創業於 1904 年的文具專賣店在銀座本店含地下共 13 個樓層，自 2015 年改建之後更加精緻多元，從卡片、文具、紙材到餐廳等，每層有不同主題區分，對於設計與文具愛好者，永遠都要慎入。

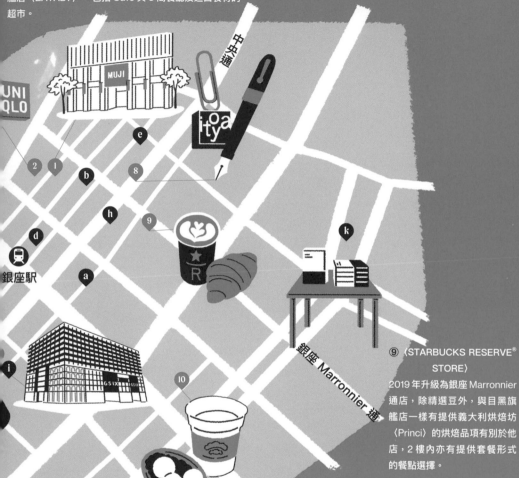

⑨ 〈STARBUCKS RESERVE® STORE〉

2019 年升級為銀座 Marronnier 通店，除精選豆外，與目黑旗艦店一樣有提供義大利烘焙坊〈Princi〉的烘焙品項有別於他店，2 樓內亦有提供套餐形式的餐點選擇。

⑩ 〈MATSUZAKI SHOTEN〉

1804 年創業的〈銀座 松崎煎餅〉在 2021 年第 8 代手上改了名字、遷店並重新設計商店風格，藉著將瓦煎餅（仙貝）圖案的跨界合作等新的嘗試賦予品牌新生，讓店鋪成為交流場所。

● more to see ●

🍴 FOOD & DRINK
ⓐ 〈MINORU 食堂〉餐廳
ⓑ 〈Grill Swiss 本店〉咖哩豬排店
ⓒ 〈NAMIKI667 Hyatt Centric Ginza〉酒吧

🛍 SHOPS
ⓓ 〈ISSEY MIYAKE 銀座 / 445〉
ⓔ 〈Kurashi No Kaori〉香氛店
ⓕ 〈DOVER STREET MARKET 銀座〉商場

📖 CULTURE
ⓖ 〈愛馬仕銀座店 Le Forum〉藝廊
ⓗ 〈Design Gallery 1953〉藝廊
ⓘ 〈TSTAYA BOOKS 銀座〉蔦屋書店
ⓙ 〈Ginza Graphic Gallery〉藝廊
ⓚ 〈森岡書店〉

① 〈無印良品旗艦店〉

2019 年在並木通開業的全球旗艦店,空間使用石、土、木材質,B1-10F 包括 2 間餐廳、MUJI HOTEL、Library、Salon 酒吧與展覽空間 ATERLIER MUJI,囊括食衣住行育樂各面向,連結了人與自然與城市的關係,將無印的「好感生活」哲學與美學徹底體現。

② 〈UNIQLO TOKYO〉

充分體驗「Lifewear」的全球旗艦店在 2020 年開幕,動態展示方塊招牌與瑞士建築師 Herzog & de Meuron 設計的混凝土框架、挑高寬敞的 4 層空間是一大特色,並有豐富充足的商品品項陳列,在 1 樓則有不定期的企劃主題展與新鮮的花卉販售。

③ 〈回転寿司 根室花まる〉

是疫情後在〈TOKYU PLAZA GINZA〉(東急購物廣場)屹立不搖的餐廳,來自北海道的迴轉壽司品牌,主打新鮮與純粹,如果來得及在晚上 10 點前 L. O.(last order,最後點餐)的話,可以撫慰銀座一整天逛街的疲累。

④ 〈LOUIS VUITTON 銀座並木通店〉

有機如水波般的建築表面並帶有珍珠般的光澤,是 2021 年出現在銀座並木通轉角處令人驚豔、由青木淳設計的精品空間。靈感來自過去銀座是被海水所包圍的土地,表現波光粼粼的感覺為其特色。

Route
❹

Ginza
銀座

新舊華麗交織的
魅力之城

銀座是面面精彩的一個區域。能在銀座爭得一席之地開新店的品牌肯定不簡單;相對的,銀座也有許多老鋪,能在銀座成為半世紀以上經過種種挑戰與試煉的老鋪更不容易。

中央通上的精品名店建築亦是櫛比鱗次、目不暇給,因此讓人願意走進的商場空間必有其迷人魅力;另外如果想在銀座進行一日藝廊之旅的話,設計或藝術,其密度之高走起來絕對不比購物輕鬆。規模大的品牌亦無不想在銀座插旗,精品不在話下,平價服飾和生活品牌旗艦新店也不想缺席。如果逛累了,精緻幸福感洋溢的甜點店前,人龍總是未歇,又或者是想要來杯高品質的手沖咖啡也能讓人驚豔連連。或者乾脆原地住在銀座好好感受好了,銀座的旅館依照規模又有著不同程度的精彩與驚喜啊!

⑤ 〈Takumi〉

民藝來自生活中的手工藝,有著民族與文化性。1933 年為了倡導民藝運動而開設這間店,精選自日本與海外的民藝品,包括陶瓷器、玻璃、織品、型染布品、紙扇與玩具等日常用品,2 樓設有藝廊不定期展出。

⑥ 〈CAFE DE L'AMBRE〉

1948 年開業的銀座咖啡老店,是第一間東京咖啡專賣店,店內空間彷彿停留在 70 年前的光景,深色木質調、自己的烘豆機具與沖煮道具,獨家研製的經典「琥珀女王」喝過畢生難忘。

⑤〈Sequence Miyashita Park〉
鳥瞰〈宮下公園〉的旅館視野是這個「次世代型」的新旅館品牌於
此的一大特色，傍晚才開始 Check-in，並可在午後 2 點退房。旅館
空間裡充滿許多年輕實驗性的藝術作品。

⑥〈MIYASHITA PARK〉
〈宮下公園〉經整頓後成為 4 個樓層兼具商業與生
活機能的商場與都會休閒空間，其中的頂樓千平方
公尺的綠地廣場為一大特色，另有許多運動設施營
造出自然與自由的都會氣息。

⑦〈東京地鐵銀座線 渋谷新站〉
新車站由內藤廣以重重白色 M 型鋼
骨搭建，與直線進站的黃色銀座線列
車，隨風構成一幅鮮明對比並充滿未
來感的嶄新路面風景，宛如潮汐的人
潮在此聚集又再散去。

⑧〈SHIBUYA HIKARIE〉
可說是文化擔當的創意空
間〈8/〉，除了 8 樓有
d47 museum、食堂，還
有間有趣的 Share 型書店
〈渋谷○○書店〉，130 個
櫃架代表 130 個選書人有
各自獨特的主題選書，實
體店鋪也提供了人們想法
交流的場所。

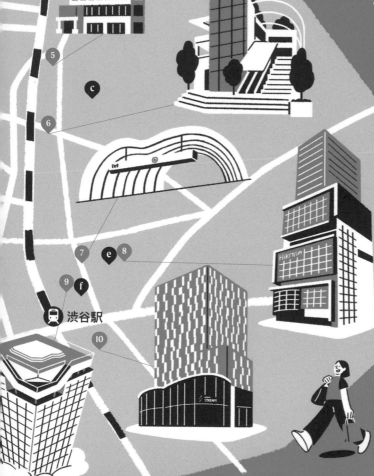

⑩〈SHIBUYA STREAM〉
建築高達 35 層，從澀谷車站出
站可以直達，其包括商店、30
多間餐廳、旅館與辦公空間，
藉由設計規劃成為連結垂直與
水平的「Urban Core 城市核
心」，是可以感受風聽見水的
獨特空間。

⑨〈SHIBUYA SCRAMBLE SQUARE〉
高達 230 公尺的超高建築有打破規矩的混沌外觀，出自多位大師之手；低樓
層是商場空間，除精選美食、時尚服飾精品與美妝及餐飲外，亦有 Lifestyle
樓層。頂樓〈SHIBUYA SKY〉展望台可將周邊 360 度景點盡收眼底。

Shibuya
渋谷

多樣蛻變的
流行文化集散地

「澀谷」一如其名，位在谷底處，過去有澀谷川流過；因地勢低，地下鐵銀座線的澀谷站在這竟成了地上行走的態勢。澀谷從日本戰後歷經東京奧運到高度發展期就不停地變化，建築大樓也是不斷增建，所以比谷還高的地方就會有「坂」（坡道）的路名出現。

1960-1970 年澀谷陸續有了東急百貨本店、西武百貨、PARCO、TOKYU HANDS 與 109 等，漸漸成了文化與時尚的流行之都。2005 年之後，澀谷被認為亟需更新，便掀起大規模的都市計畫，從 2012 年的〈HIKARIE〉啟用後，新的澀谷樣貌以高樓建築的形式發展，後來便有〈SHIBUYA STREAM〉、〈SHIBUYA SCRAMBLE SQUARE〉、〈SHIBUYA PARCO〉與〈澀谷 FUKURAS〉等陸續落成，被認為是百年來最大規模的都市更新，其特色是相距咫尺的超高建築，各由不同建築師操刀，形成既稠密又多樣性的都會樣貌，就是澀谷在變化裡一直不變的城市個性。

① 〈北谷公園〉
鬧中取靜的公園內有間 2 層樓的〈BLUE BOTTLE COFFEE 渋谷 café〉，有舒心的公園視野外，店內的家具選材、配置與店員制服設計都別出心裁，還提供酒類飲品與店內限定甜點。

② 〈SHIBUYA PARCO〉
孕育過許多優秀創作者且翻轉澀谷時尚風景，重新開幕後以時尚、娛樂、音樂、表演戲劇等概念，空間特別聚焦在自營的劇場與博物館，並作為日本動漫的文化發信據點。

③ 〈名曲喫茶 LION〉
聆聽名曲的咖啡廳有著濃濃的昭和味，老派的裝潢內有高達 3 公尺的立體音響，全天候播放音樂且「私語嚴禁」、「攝影禁止」，在澀谷難得可安靜喫茶放空之處。

④ 〈挽肉と米 渋谷店〉
吧檯前炭火透過鐵網炙烤著厚實的 100% 牛肉漢堡排，搭配現炊熱騰騰的白飯與生雞蛋，簡單卻講究的食材，才開店就成為排隊取號的人氣名店。

◉ **more to see** ◉

 FOOD & DRINK
ⓐ 〈BLUE BOTTLE COFFEE 渋谷 café〉 咖啡店

🛍 **SHOPS**
ⓑ 〈LINE CUBE SHIBUYA〉澀谷公會堂
ⓒ 〈SHIBUYA CAST.〉複合式商業空間
ⓓ 〈渋谷 FUKURAS〉商場

📖 **CULTURE**
ⓔ 〈8/〉Hikarie 內創意空間
ⓕ 〈SHIBUYA SKY〉展望台

④〈Mille Cinquecento〉
2022 年開業的義大利小酒館，
1 樓有酒吧與甜點，2、3 樓是
餐廳，店內空間復刻了佛羅倫斯
的老店，不只空間、咖啡、甜點
與食物，都可以感受異國的文化
與風情。

⑤〈Path〉
酒店主廚原太一與米其林甜點主廚後藤裕一各
自揮別原本的工作領域共同經營起新的餐廳，
白天是提供早餐與早午餐的咖啡廳，晚上成為
風格小酒館，晚餐記得預約，適合作為代代木
巡禮的完美句點。

⑥〈LOST AND FOUND TOKYO
STORE〉
1908 年創立的西式餐具製造商
NIKKO 開設的 Showroom 旗艦
店，除了展示自家的餐具系列外，
也找來小林和人來挑選從食器延
伸出自世界各地嚴選的生活好物，
商品多達上千種。

代々木八幡駅

代々木公園駅

⑦〈FUGLEN
TOKYO〉
轉角處的白色建
築是 2012 年進
駐、來自挪威奧
斯陸的咖啡名店，
不只是輸出淺焙
清爽的北歐風味，
空間與家具設計
也散發出濃郁的
北歐氛圍；夜晚
則可享用精釀啤
酒與烈酒。

MONOCLE

⑧〈conservatory by edenworks / EW.Pharmacy〉
這是一間如藥房般的乾燥花專門店。店家不只是販售乾燥
花，還可為客人將鮮花加工乾燥保有顏色，或者成為堆肥
返還土壤化為護花春泥，繼續孕育植物，完成美的循環。

⑨〈MEALS ARE DELIGHTFUL〉
愛知瀨戶市的 Marumitsu Poterie 公司
在此 1 樓開設販售餐具的〈DISHES〉、2
樓餐廳〈MEALS〉與 3 樓的〈富ヶ谷食
事研究所〉，其中餐廳供應每月更新的套
餐，更是頗具新意的家庭料理。

⑩〈THE MONOCLE SHOP〉
是雜誌《MONOCLE》的實體店鋪外，店內選
品呈現出雜誌的生活品味，且有與 PORTER、
Delfonics 與 Comme des Garçons 合作的包
袋、旅行與文具等商品，店鋪後方是辦公總部。

② 〈AELU（gallery）〉

以優雅的品味挑選日本海內外作家以食為中心的器皿，位在西原大樓 4 樓如藝廊般的空間，作品多以簡單溫潤讓人充滿與料理搭配的想像空間。

③ 〈Minimal The Baking〉

溫馨精緻的隱密空間跟專賣「板巧克力」的〈Minimal〉富ヶ谷店不太一樣，這間專賣「法式巧克力蛋糕」，光巧克力蛋糕就有 8 種以上的口味，還可試試與咖啡、茶、酒的 Pairing。

① 〈Roundabout〉

主理人小林和人經營超過 20 年的資深生活選品店，在 2016 年搬至現址，在如洞窟般地下空間為代代木的生活況味做了高光註記，店內有許多眼光獨具的精緻老件為風格提案。

代々木上原駅

Route
6

Yoyogi
代々木

東京最適合
居住生活的區域

從代代木公園往代代木上原、代代木八幡一帶，是我認為最適合居住生活的區域，這裡有很多品味獨特且有趣的風格小店。正因為隨著城市發展越來越相近，連鎖店遍布各地，生活的各種選擇逐漸變得均值單一，審視的標準也都趨近相似，因此店的個性色彩轉淡變得容易被取代。

然而這些無法適用於一般大眾的標準評價，且能建立出獨一無二世界觀的店家，透過小店向世界對話與提案，因為風格獨特而能讓人感受深刻的店家在代代木特別多。或許在這裡能找到自己從未想過、卻可能一見鍾情愛上的店，像是別無分家的 Bistro 餐廳、花店、咖啡店、甜點店與器物店等等，勾勒出代代木的魅力生活風貌。

◉ more to see ◉

🛒 FOOD & DRINK
ⓐ 〈All Day One〉餐廳
ⓑ 〈Life〉義大利餐廳
ⓒ 〈Mugihana〉花店
ⓓ 〈Horn〉烘焙坊
ⓔ 〈Minimal 富谷本店〉巧克力店
ⓕ 〈Cafe ROSTRO〉咖啡館
ⓖ 〈Little Nap Coffee Stand〉咖啡店

🛍 SHOPS
ⓗ 〈ADULT ORIENTED RECORDS〉
黑膠唱片店
ⓘ 〈HININE NOTE（ハイナイン ノート）〉
筆記本專賣店

🏠 STAY
ⓙ 〈TRUNK (HOTEL) YOYOGI PARK〉旅店

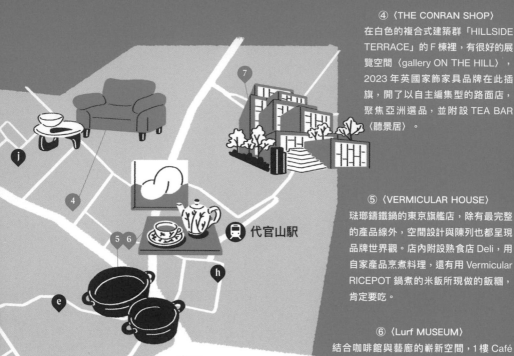

④〈THE CONRAN SHOP〉
在白色的複合式建築群「HILLSIDE TERRACE」的 F 棟裡，有很好的展覽空間〈gallery ON THE HILL〉，2023 年英國家飾家具品牌在此插旗，開了以自主編集型的路面店，聚焦亞洲選品，並附設 TEA BAR〈聽景居〉。

⑤〈VERMICULAR HOUSE〉
琺瑯鑄鐵鍋的東京旗艦店，除有最完整的產品線外，空間設計與陳列也都呈現品牌世界觀。店內附設熟食店 Deli，用自家產品烹煮料理，還有用 Vermicular RICEPOT 鍋煮的米飯所現做的飯糰，肯定要吃。

⑥〈Lurf MUSEUM〉
結合咖啡館與藝廊的嶄新空間，1 樓 Café 裡以丹麥家具與燈飾營造出精緻悠閒的北歐風情；2 樓挑高明亮的空間不定期展出新銳藝術家作品，並開發藝術周邊商品。

⑦〈COTEAU.〉
2019 年 nendo 設計，猶如箱子堆疊出小丘般的建築，原是精品服飾複合商場，2021 年改為芭蕾主題空間；B1F 的 Café 有錯落懸掛的植栽與明亮挑高空間，是享用輕食甜點的午茶優選。

⑧〈BRICK & MORTAR〉
由藝術家村上周主理的獨立店鋪，部分販售海外選品與原創性商品為主，店內亦有藝術作品、綠色植栽與周邊、陶藝工藝品等雜貨，有時成為書店或者展覽空間，總是傳遞新鮮想法並充滿玩心的買物店。

⑨〈中目黑高架下〉
2016 年啟用的橋下商業設施以〈蔦屋書店〉為首的都會生活提案，700 公尺的橋下有近 30 間店鋪進駐；其中 2022 年福岡超人氣麵包店推出「I'm donut?」鬆軟甜甜圈，更是大排長龍的超人氣新店。

● more to see ●

🍴 FOOD & DRINK
ⓐ〈I'm donut ?〉甜甜圈專賣店
ⓑ〈福砂屋 中目黑店〉長崎蛋糕店
ⓒ〈SIDEWALK STAND〉咖啡店
ⓓ〈ONIBUS COFFEE 中目黑〉咖啡店
ⓔ〈DEAN & DELUCA〉紐約咖啡食品館
ⓕ〈Taste AND Sense〉咖啡餐酒館

🛍 SHOPS
ⓖ〈Saturdays NYC〉服飾店
ⓗ〈LE LABO 代官山店〉香水專門店

📖 CULTURE
ⓘ〈COW BOOKS 中目黑〉松浦彌太郎書店
ⓙ〈代官山 T-Site〉蔦屋書店

① 〈星巴克臻選® 東京烘焙工坊〉
在目黑川旁充滿玩心的咖啡世界，全球第 5 店。在隈研吾設計的 4 層空間裡，包括自家咖啡、PRINCI 義大利烘焙坊與周邊商品；2 樓有茶主題的〈TEAVANA〉、3 樓是咖啡酒吧，露台空間與獨家商品都是店鋪限定體驗。

② 〈SO NAKAMEGURO SHOP&HOSTEL〉
名為〈莊 中目黑〉，是在低調隱密住宅區裡 60 年的 3 層老宅。經改造後，1 樓是採購自日本與海外獨特的服裝與餐具雜貨選品店；2、3 樓則作為 Hostel 住宿，可以充分感受當地住民的感覺。

Route
7

Nakameguro
&
Daikanyama
中目黑、代官山

為生活增添色彩的
大人味發現

中目黑駅

走在代官山與中目黑之間，一種「洒落」的大人味油然而生。尤其是從代官山的 T-site〈蔦屋書店〉出發，無論是書店、餐廳、咖啡館與生活選品店等，舉目可見的多是知識與好品味的人與物，處處讓人啟發，從皆川明開設的〈mina perhonen daikanyama〉便不難想像；但同時這也是東京的高級住宅區域，雖不走高調路線，但對風格生活的方方面面又是十足講究。

挑剔的顧客品味自然造就得以生存的好店，代官山每隔 2、3 年就會誕生新設施或品味獨到的店鋪，延伸到賞櫻勝地目黑川旁的中目黑區域，店家則散發出自己的「お洒落」與魅力，店家之間的距離節奏舒緩了緊張的步調，上質優雅的生活感就在這裡找。

③ 〈KINTO STORE Tokyo〉
咖啡茶飲器具專賣的品牌旗艦店，優異的設計與質感正好與代官山的生活況味相互呼應；店內還有自器物延伸的植物品牌「MOLLIS」，以高質地的器皿搭配多樣的植物樣貌，為豐富而舒適的生活風格提案。

⑩ 〈MIGRATORY〉
以線條簡單、具有手感、自然素材的手工藝品與服飾為主，集結了餐具、器皿與日常雜貨等，具可長久使用的生活物件，感性線條與溫潤的商品質地，為日常生活增添趣味與色彩。

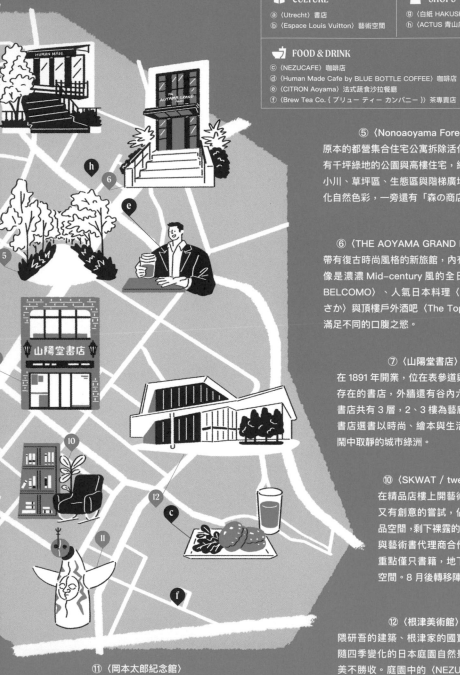

● more to see ●

CULTURE

ⓐ〈Utrecht〉書店
ⓑ〈Espace Louis Vuitton〉藝術空間

SHOPS

ⓖ〈白紙 HAKUSHI〉選物店
ⓗ〈ACTUS 青山店〉家具家飾店

FOOD & DRINK

ⓒ〈NEZUCAFE〉咖啡店
ⓓ〈Human Made Cafe by BLUE BOTTLE COFFEE〉咖啡店
ⓔ〈CITRON Aoyama〉法式蔬食沙拉餐廳
ⓕ〈Brew Tea Co.｛ブリュー ティー カンパニー｝〉茶專賣店

⑤〈Nonoaoyama Forest〉

原本的都營集合住宅公寓拆除活化後，變成擁有千坪綠地的公園與高樓住宅，綠地上建構出小川、草坪區、生態區與階梯廣場，隨季節變化自然色彩，一旁還有「森の商店街」。

⑥〈THE AOYAMA GRAND HOTEL〉

帶有復古時尚風格的新旅館，內有多間餐廳，像是濃濃 Mid-century 風的全日餐廳〈THE BELCOMO〉、人氣日本料理〈青山 鮨かねさか〉與頂樓戶外酒吧〈The Top.〉等，足以滿足不同的口腹之慾。

⑦〈山陽堂書店〉

在 1891 年開業，位在表參道與青山間獨特存在的書店，外牆還有谷內六郎的壁畫。書店共有 3 層，2、3 樓為藝廊與咖啡廳，書店選書以時尚、繪本與生活等為主，是鬧中取靜的城市綠洲。

⑩〈SKWAT / twelvebooks〉

在精品店樓上開藝術書店是大膽又有創意的嘗試，佔據原本的精品空間，剩下裸露的天花與地板，與藝術書代理商合作，讓空間的重點僅只書籍，地下室還有藝廊空間。8 月後轉移陣地。

⑫〈根津美術館〉

隈研吾的建築、根津家的國寶藏品，以及隨四季變化的日本庭園自然景色，都讓人美不勝收。庭園中的〈NEZUCAFE〉咖啡店有 3 面環繞的玻璃窗，光線從天井和紙灑下，是眺望庭園最佳視野。可試試神戶牛肉派與咖啡。

⑪〈岡本太郎紀念館〉

曾在 1970 年代為「萬國博覽會」製作〈太陽の塔〉的日本藝術家岡本太郎位於青山的居所與工作室，空間內保持了原本的擺設與樣貌，還有模型與手稿，庭園裡也有雕塑作品。

① 〈CIBONE〉

位於 GYRE 商場 B1 一整層的生活風格選品店，具國際視野且敏銳感受度的選品眼光，兼具創意與質感的獨特品味，且對時尚與藝術保有熱情，從保養品、文具、服裝到家具空間等，充滿啟發且代表性的東京好店。

② 〈GYRE.FOOD〉

2020 年重新開幕、以「循環」為概念的複合餐飲空間，包括選品雜貨店、餐廳 Café 與酒吧。空間找來建築師田根剛設計，帶入茂密的植物以及用無垢木堆疊出像金字塔的交流區塊。

③ 〈Higuma Doughnuts x Coffee Wrights Omotesando〉

「MINAGAWA VILLAGE」內一棟臨街的斜屋頂空間內，結合北海道的甜甜圈與自家烘豆的 Coffee Wright 咖啡，室內空間由 CHAB DESIGN 設計，落地窗與木構天花及下凹的座位區，足以伴隨窗外綠意愜意地喝杯咖啡，店內還有販售周邊商品。

④ 〈とんかつ まい泉　青山本店〉

開業近 60 年的炸豬排餐廳，青本店在 1978 年開幕，後來加入後方原是錢湯的西洋館空間。料從豬肉到醬料都用心講究，LOG設計也是大師田中一光操刀。

Route ⑧

Aoyama & Omotesando
青山、表参道

從奢華到愜意的優質五感體驗

表參道永遠是東京的人氣區域，也是各種商店的一級戰區，一開店就是直球對決，店家汰換的情報得經常更新。從原宿、表參道往青山，一路的商店受眾從年輕變得大人味，也更有生活味。表參道上的店鋪都是亮麗門面，轉進巷弄內則又有著不同的精彩，低調、愜意也總有新意，充分享受表裡之間氛圍的靈活切換。

而這塊區域地圖上在近 3 年也有不同的轉變，時尚名店不曾少過之外，多了調節城市的公園，新的書店、老的書店各有存在的價值與意義，家具店、餐廳、麵包、甜點店，都逐漸注入了永續、循環的意識，還有猶如藝廊質感的道具店鋪等，具啟發性地為優質生活提案，五感在此被奢華款待。

表参道駅

⑧ 〈AMAM DACOTAN〉

來自福岡的超人氣麵包店插旗表參道，以日本國產小麥製作並搭配長時間低溫發酵的方式，用料理的思維製作麵包，便產生充滿創意與魅力的口味，另外有不同餡料與布里歐麵包的羅馬生乳包 maritozzo 也是一大特色。招牌是明太子蒜香辣椒法棍（ペペロンチーノバゲット）。

⑨ 〈pejite 青山〉

低調的灰泥外牆、打開木門裡是帶有年代與手感的日本生活道具，這蒐羅了明治、大正、昭和初期的精緻日式家具，以及以益子為中心的作家少量製作的生活逸品精心地陳列，時光在此彷彿暫時停止。

③〈21_21 DESIGN SIGHT〉

2007 年在〈Tokyo Midtown〉裡開幕，由三宅一生基金會支持與營運，是日本第一個以設計作為主題的美術館。建築由安藤忠雄以一塊布的概念設計，近 8 成空間在地下；無館藏的空間每年規劃 2 至 3 檔企劃展，源自設計、提出新視角向世界發聲的展覽場域。

⑩〈Common〉

將 52 年歷史的大樓 1 樓改建重新定義，成為 Café & music bar lounge，從晨間咖啡、特色丼飯到夜晚的音樂活動皆呼應區域特質，在設計上也從循環考量，成為人群交流的聚集地。

⑨〈bunkitsu 文喫〉

由日本最大出版販售機構的子公司所經營，店內前方為免費閱覽區，後方選書區及座位區則須付費進入，並可享用咖啡茶飲，提供 3 萬多冊書籍雜誌閱讀，也能使用 wifi 與筆電。

漫步在藝術設計的城中之城

2003 年的「六本木之丘」樹立起了都市更新的典範，用藝術打造出城中之城，除了有最高的當代美術館〈森美術館〉外，每年都會舉辦「六本木藝術之夜」將六本木打造成藝術不夜城；在「東京中城」接棒後，以設計主題在這個有綠地的商場中，形塑人們在城市裡的日式美好生活，並孕育了〈21_21 DESIGN SIGHT〉，將日本設計思維具象展出，還有 DESIGN HUB 設計串聯，除了每年舉辦「DESIGN TOUCH」設計活動，也成為 GOOD DESIGN AWARD 的展示場域。

附近的〈國立新美術館〉是日本最大展覽空間，一年到頭不停歇的各種美術展覽會，讓這金三角成為陣容堅強的藝術地帶，外加星羅棋布的建築、攝影、國際畫廊等，充實了六本木的藝術設計一日之旅。

⑪〈Living Motif〉

在 1981 年開幕的〈AXIS BUILDING〉內，佔據 3 層樓的生活精品選物店已有 40 多年，無論新品或經典、有名或無名，展現其與時俱進又不失沉穩的大人設計品味，優雅又溫暖至今屹立不搖。同棟還有〈AXIS Gallery〉與〈JIDA DESIGN MUSEUM〉。

◉ **more to see** ◉

📖 **CULTURE**

ⓐ〈Perrotin〉藝廊
ⓑ〈國立新美術館〉美術館
ⓒ〈DESIGN HUB〉設計展示空間
ⓓ〈Suntory Museum of Art〉博物館
ⓔ〈國際文化會館〉日式庭園歷史建築
ⓕ〈TSTAYA BOOKS 六本木〉蔦屋書店
ⓖ〈Zōjō-ji Treasures Gallery〉增上寺寶物展示室

🛍 **SHOPS**

ⓗ〈TOKYO MIDTOWN 六本木〉商場

🍔 **FOOD & DRINK**

ⓘ〈SHAKE SHACK Roppongi〉漢堡店

① 〈SHARE GREEN MINAMI AOYAMA〉
這塊不能蓋高樓的空間，轉身成為咖啡館、販售植栽的商場、花店與工作聚落等複合設施，在近1公頃的腹地裡有千平方公尺的草坪綠地作為城市共享的開放空間。

② 〈TOTO GALLERY・MA〉
住宅設備大廠 TOTO 營運，作為專業建築師的個展空間，長型空間分成內外場域僅 240 平方公尺，如何運用空間亦是考驗展出者在有限空間裡凝縮其思想與世界觀。2F 有建築設計的專門書店〈Bookshop TOTO〉。

④ 〈BLUE BOTTLE COFFEE 六本木店〉
位 在〈Tokyo Midtown〉對面巷內，一棟被綠意包圍的大樓 1 樓，低調隱身的環境可謂為鬧中取靜，可在刻意大量留白的空間內享用咖啡並感受光影變幻之美，以及隨四季變化的庭園景致。

⑤ 〈Souvenir from Tokyo, SFT〉
〈國立新美術館〉B1F 的紀念品商店，富新意與獨特的創意選品，並且呼應藝術、設計還有城市特色，並開發自家商品，猶如另一個以文化創意為題的展覽在美術館裡存在，吸睛程度不亞於展間。

⑥ 〈森美術館〉
於〈森之塔〉53 樓的高空美術館，聚焦世界當代藝術。除高度外，展覽形式與規模往往令人驚豔、每有創舉，開放時間至晚上 10 點，甚至數位行銷能力也在美術館中表現不凡。空間連結至展望台，2F 還有間〈Art + Design Store〉。

⑦ 〈Bricolage bread & co.〉
結合大阪烘焙坊的岩永步、米其林法餐主廚生江史伸與 Fuglen 咖啡的小島賢治合作，開啟這間兼具麵包與咖啡的美味餐廳，店內每個細節都傳達日常的舒適與幸福感。可輕鬆造訪的餐廳，內用推薦 Open-sand（外餡三明治）。

⑧ 〈complex665〉
這棟森大廈營運的大樓包括以聚焦日本當代藝術家的〈小山登美夫畫廊〉、〈ShugoArts〉與〈Taka Ishii 畫廊〉等 3 間具代表性的畫廊及〈broadbean〉家具空間。鄰棟的〈piramide〉內有 10 多間畫廊，1 樓的〈Perrotin〉是來自巴黎深具影響力的當代畫廊。

六本木駅

SFT

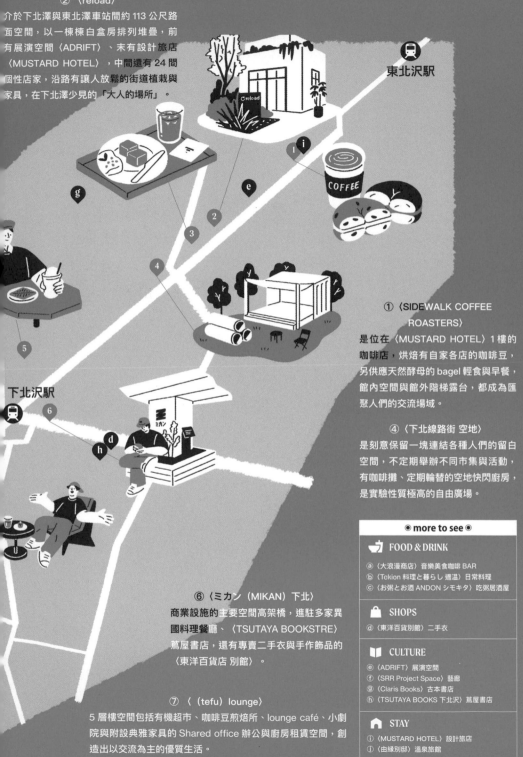

② 〈reload〉

介於下北澤與東北澤車站間約 113 公尺路面空間，以一棟棟白盒房排列堆疊，前有展演空間〈ADRIFT〉、末有設計旅店〈MUSTARD HOTEL〉，中間還有 24 間個性店家，沿路有讓人放鬆的街道植栽與家具，在下北澤少見的「大人的場所」。

東北沢駅

下北沢駅

① 〈SIDEWALK COFFEE ROASTERS〉

是位在〈MUSTARD HOTEL〉1 樓的咖啡店，烘焙有自家各店的咖啡豆，另供應天然酵母的 bagel 輕食與早餐，館內空間與館外階梯露台，都成為匯聚人們的交流場域。

④ 〈下北線路街 空地〉

是刻意保留一塊連結各種人們的留白空間，不定期舉辦不同市集與活動，有咖啡攤、定期輪替的空地快閃廚房，是實驗性質極高的自由廣場。

⑥ 〈ミカン（MIKAN）下北〉

商業設施的主要空間高架橋，進駐多家異國料理餐廳、〈TSUTAYA BOOKSTRE〉蔦屋書店，還有專賣二手衣與手作飾品的〈東洋百貨店 別館〉。

⑦ 〈（tefu）lounge〉

5 層樓空間包括有機超市、咖啡豆煎焙所、lounge café、小劇院與附設典雅家具的 Shared office 辦公與廚房租賃空間，創造出以交流為主的優質生活。

◉ more to see ◉

🔖 **FOOD & DRINK**

ⓐ 〈大浪漫商店〉音樂美食咖啡 BAR
ⓑ 〈Tokion 料理と暮らし 適溫〉日常料理
ⓒ 〈お粥とお酒 ANDON シモキタ〉吃粥居酒屋

👜 **SHOPS**

ⓓ 〈東洋百貨店別館〉二手衣

📖 **CULTURE**

ⓔ 〈ADRIFT〉展演空間
ⓕ 〈SRR Project Space〉藝廊
ⓖ 〈Claris Books〉古本書店
ⓗ 〈TSUTAYA BOOKS 下北沢〉蔦屋書店

🏠 **STAY**

ⓘ 〈MUSTARD HOTEL〉設計旅店
ⓙ 〈由緣別邸〉溫泉旅館

Shimokitazawa
下北沢

劇場、音樂、藝術聚集的
個性街區

獨具個性的下北澤街區，其魅力就是多元性與包容力，尤其是過去就有的劇場文化、音樂與藝術創作風氣興盛，讓居住在這裡的人們可以發展出自己的樣貌，也是充滿生活感的區域。

「下北澤站」有小田急小田原線與京王井の頭線交會，自 2016 年起鐵路地下化工程之後，小田原線的

東北澤站至世田谷代田站，出現了長達 1.7 公里的地面空間「下北線路街」，產生多達 13 個大小不同的設施區域；京王電鐵則是將電車軌道架高產生了路面空間，在下北澤東口的〈ミカン（MIKAN）下北〉則劃分出 5 個不同區塊的商業設施。光是這兩個大型的區域開發與活化，加速了不斷改變的下北澤風景。

③〈Ogawa Coffee Laboratory〉
是京都〈小川珈琲〉在東京開設的新型態 2 號店，空間洗練猶如實驗室般，並以「體驗型 Beans Salon」為概念，可借用整套咖啡器具沖煮，豆子也有 20 種以上的選擇。

⑤〈猿田彥珈琲〉
下北澤車站旁，在白天看似一般的咖啡館，甚至為兒童提供咖啡牛奶；到了晚上 7 點後變成酒吧的形式，提供調酒與佐酒的鹹甜餐食，很適合下班後喝一杯再回家！

⑧〈SHIMOKITAEKIUE〉
與車站共構的 2 樓商場，以「UP!」為概念，明亮寬敞的開放空間，結合多種餐廳、生活雜貨、花店、Café 與烘焙坊等，最特別的是由插畫家長場雄為空間壁面量身打造原創插畫。

⑨〈NANSEI PLUS〉
位在下北澤站南西口的設施，除了〈（tefu）lounge〉外，往西南向林木夾道的步道上，有多間特色餐廳、戶外廣場、園藝商店與藝廊〈SRR Project Space〉，連結到〈BONUS TRACK〉。

⑪〈本屋 B&B〉
屬於〈BONUS TRACK〉內的書店設施，不只賣書、獨立刊物，還賣啤酒；店內皆為可彈性移動的家具櫃架，並透過特別的企劃與活動來活絡書店的銷售。

往世田谷代田駅方向

⑩〈BONUS TRACK〉
是一個在住宅區之間存在的共創街區，瀰漫輕鬆氛圍的長屋型商店街。招募以具獨立風格的店家，有餐飲、風格小店、共享辦公室、廚房、廣場與藝廊的街區。

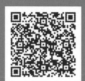

東 京 地 圖 線 上 導 覽